大展好書　好書大展
品嘗好書　冠群可期

智力運動 2

國際跳棋
攻殺練習

楊 永

常忠憲 編著

張 坦

品冠文化出版社

前　言

　　國際跳棋擁有廣泛的群眾基礎，全世界的國際跳棋愛好者數以億計。國際跳棋趣味性強，既攻殺激烈，又變化無窮，而且很容易普及和推廣，目前已發展成為世界上非常流行的一種棋類活動。

　　國際跳棋與國際象棋有著相似的地方。國際象棋史上第二個世界冠軍、德國著名棋藝理論家和哲學家拉斯克曾讚譽國際跳棋說：「跳棋是國際象棋的母親，而且是很忠實的母親。」可見國際跳棋歷史之悠久。

　　2008 年 10 月在中國首都北京舉辦首屆世界智力運動會，國際跳棋就是其中的一個競賽項目。可是在中國，除了北京、湖南、湖北、山東及深圳等地有少數國際跳棋愛好者以外，多數人還不知道國際跳棋為何物。為了在中國推廣國際跳棋，我們特地趕在首屆世界智力運動會前編寫出這套「國際跳棋普及教材」，主要介紹愛好者最多且規則也最為完善的百格國際跳棋，也算是為北京即將舉辦的首屆世界智力運動會獻上一份禮。

　　這套「國際跳棋普及教材」分為上、下兩冊，上冊《怎樣下國際跳棋》講解國際跳棋的基礎知識，下冊《國際跳棋攻殺練習》則列出了 1200 道各種類型的攻殺練習題。

　　上冊著重在講，講基本規則，講開局常識，講殘局基礎，講中局戰術，並採用授課的形式安排了54課内容。如果以每個學期講18課來計算，那麼上冊的内容夠三個學期使用。上冊中的每節課都有課後習題，但這些習題帶有單一性，僅是爲了理解並學會運用本課講授的知識。

　　下冊著重在練，練一步殺，練兩步殺，練三步殺，練戰術組合，做每道練習題都彷彿在經歷著一次實戰。練習題在排列上體現了由易到難、循序漸進，到最後練戰術組合時則在一定程度上要求掌握融會貫通的本領。

　　總起來說，上、下兩冊之間的關係是既互補又互促。要在聽懂有關理論知識的前提下去做相應的練習題，這樣才能把握要領，不致漫無邊際；同時，經驗告訴我們，做大量練習題是鞏固已學知識的最好方法，有助於學生找出其中帶有規律性的東西。

　　由於水準有限，加上技術資料缺乏，這套「國際跳棋普及教材」肯定還不夠成熟，甚至存有很多缺欠，誠望國際跳棋界同仁和廣大讀者多多指正。即便如此，我們仍認爲，這套教材對老師教、學生學國際跳棋來說是非常合用的，對讀者自學也是適宜的。

　　在編寫教材過程中，得到了徐家亮老師和海德新老師的大力支持和幫助，特致衷心的感謝。

編著者於北京

作者簡介

楊　永　從小生長在蒙古國，年輕時曾兩度獲得蒙古國家大師級比賽冠軍。20 世紀 70 年代回到中國後，傾盡心血地致力於國際跳棋的推廣普及工作，在基層單位和中、小學校開發了很多教學點，曾經培養了馬天翔、常忠憲等一批棋手和教練員。在他的幫助指導下，馬天翔撰寫了我國第一本國際跳棋書《國際跳棋入門》，爲中國國際跳棋事業的發展留下了濃重的一筆。2007 年 7 月與常忠憲、張坦合作編寫了我國首屆國際跳棋教練員、裁判員培訓教材。

常忠憲　北京市棋協委員，北京市宣武區少年宮國際象棋教師。1979 年開始向楊永老師學習國際跳棋，1986 年在北京市「星火杯」國際跳棋比賽中獲第三名，2007 年在首屆全國國際跳棋遠拔賽北方賽區比賽中獲得第一名。2007 年 7 月與

楊永、張坦合作編寫了我國首居國際跳棋教練員、裁判員培訓教材。

張　坦　在體育界從事管理工作二十多年。曾在北京棋院工作，任北京棋隊領隊，積極支持國際跳棋項目，結識了一批積極普及國際跳棋的代表人物，收集整理了部分寶貴資料。現在國家體育總局棋牌運動管理中心綜合發展部分管國際跳棋項目。2007年7月與楊永、常忠憲合作編寫了我國首居國際跳棋教練員、裁判員培訓教材。

目　錄

一步殺練習 240 題（均為白先）

一、運用縱隊橫向引入打擊

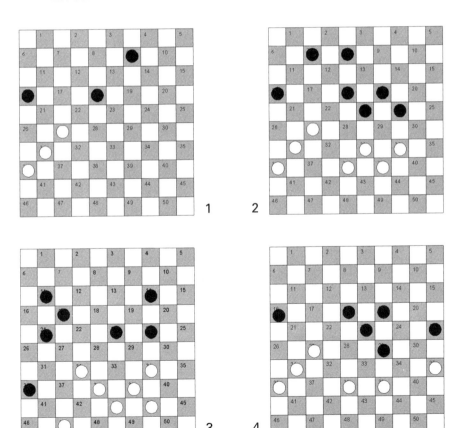

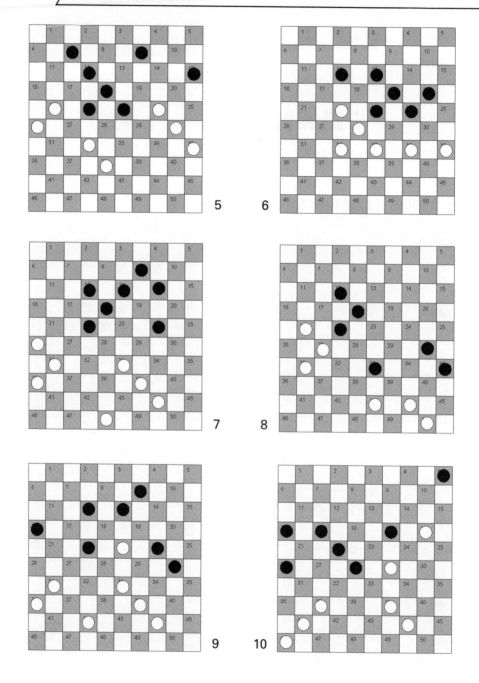

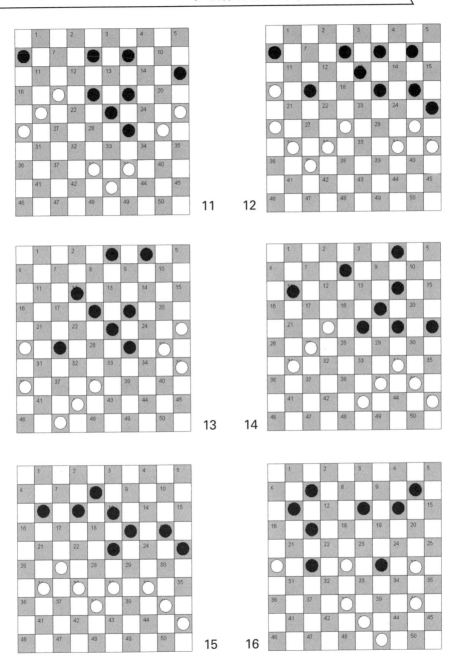

二、運用縱隊縱向引入打擊

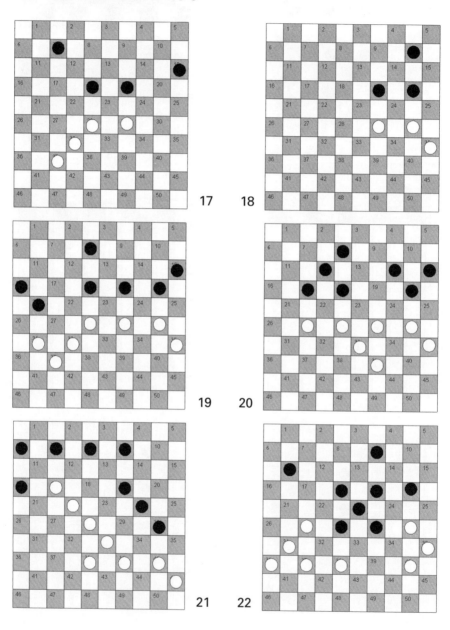

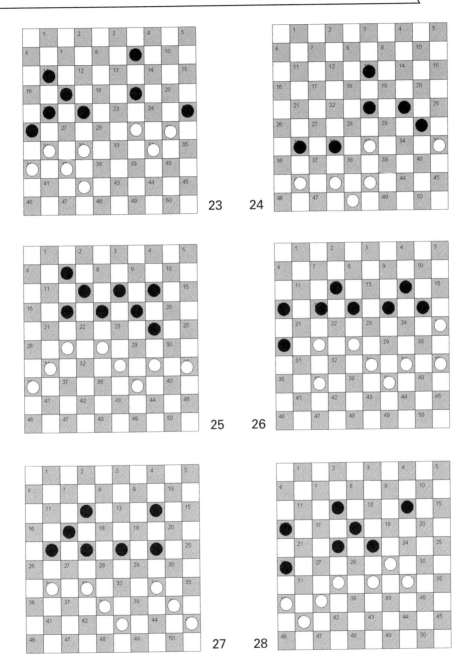

23 24

25 26

27 28

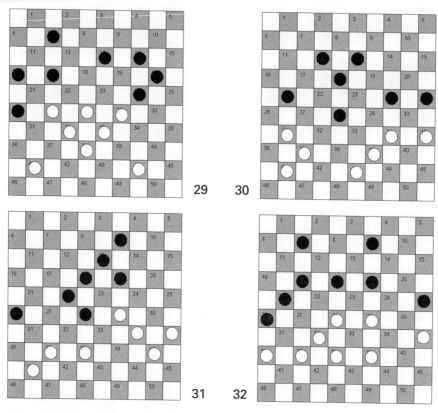

29　30

31　32

三、運用三角棋型引入打擊

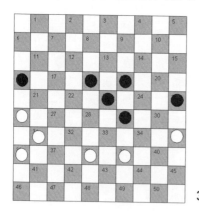

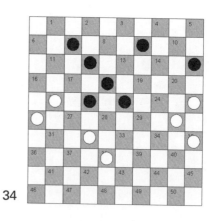

33　34

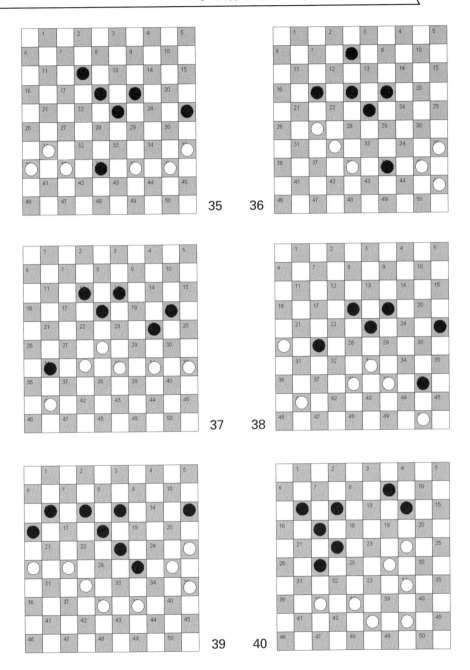

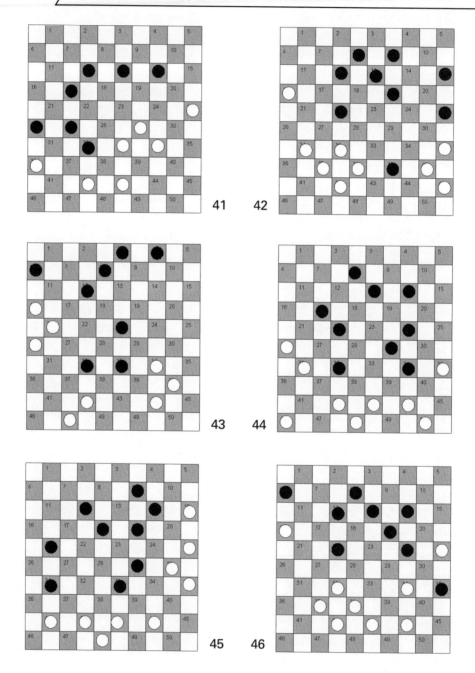

41 42

43 44

45 46

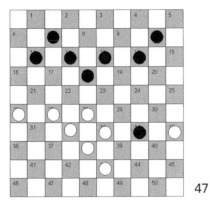

47

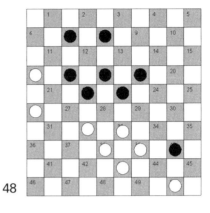

48

四、運用障礙棋型引入打擊

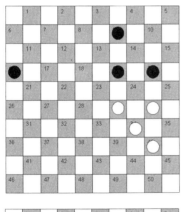

49

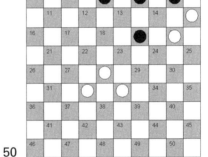

50

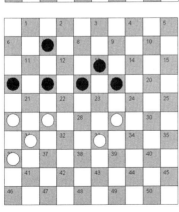

51

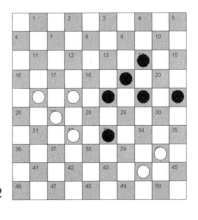

52

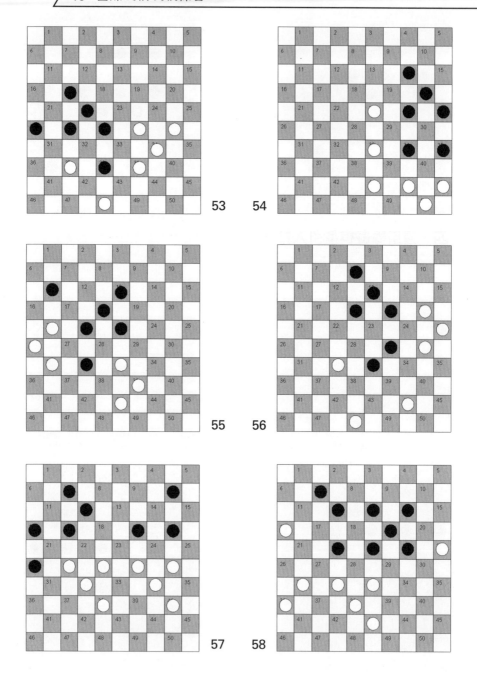

53　54

55　56

57　58

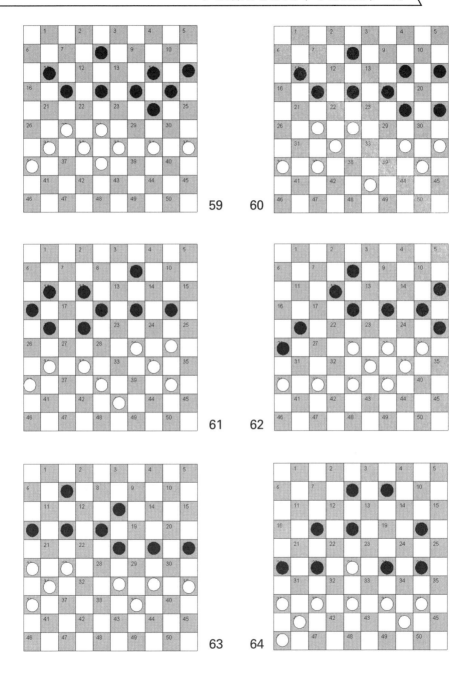

59 60

61 62

63 64

五、運用引離支撐點打擊

65

66

67

68

69

70

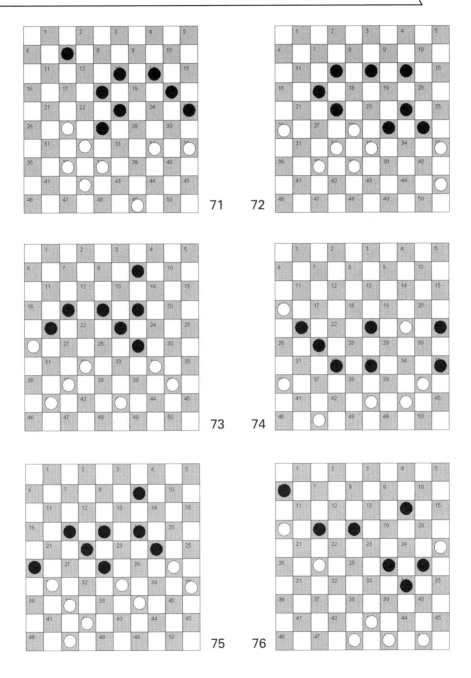

71　72

73　74

75　76

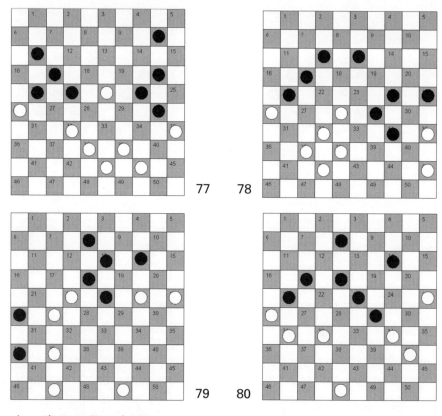

77 78

79 80

六、棄兩子引入打擊

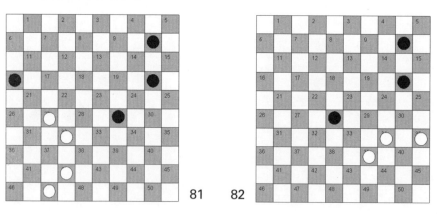

81 82

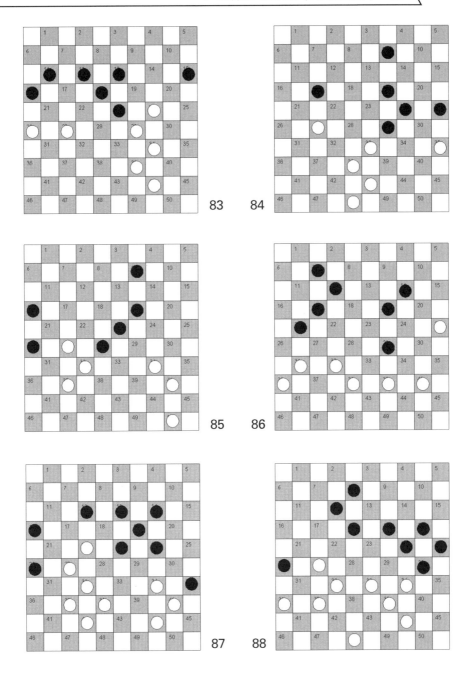

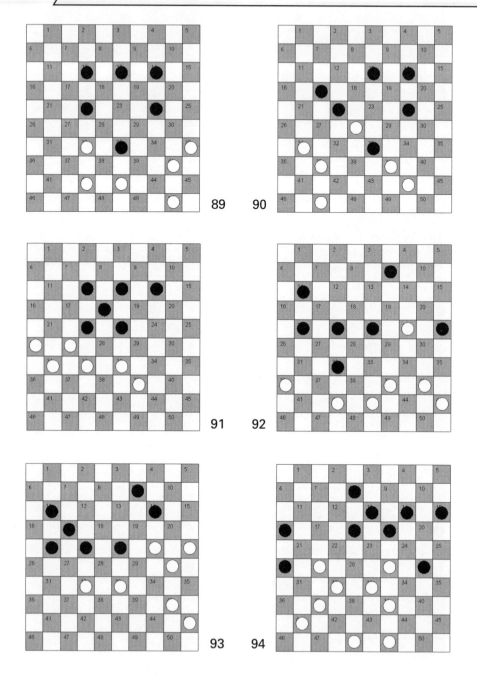

89

90

91

92

93

94

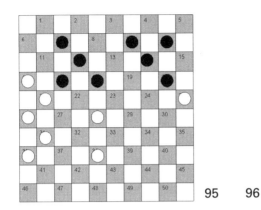

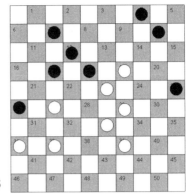

95 96

七、棄三子引入打擊

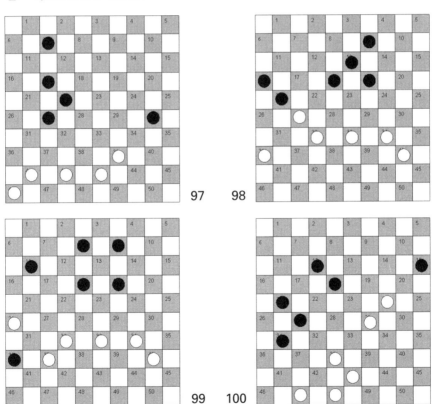

97 98

99 100

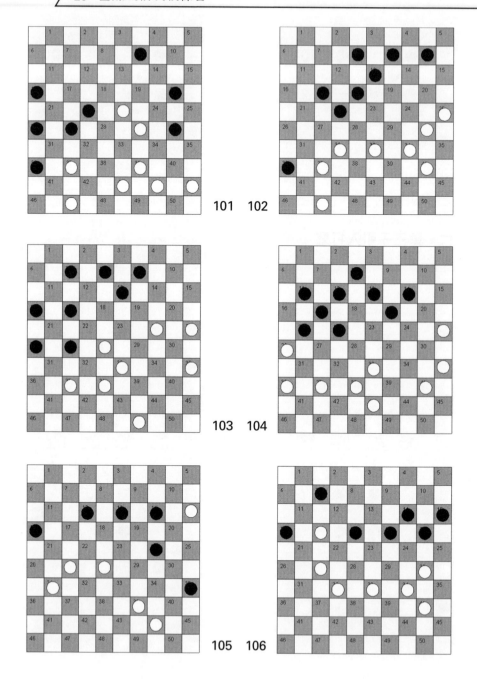

101 102

103 104

105 106

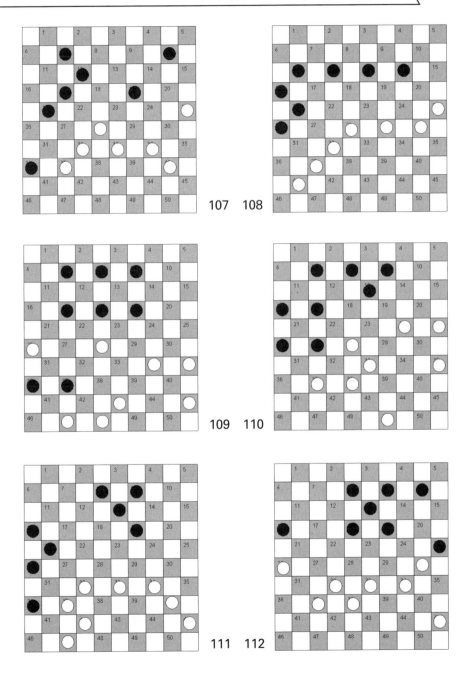

107　108

109　110

111　112

八、運用王棋引入打擊

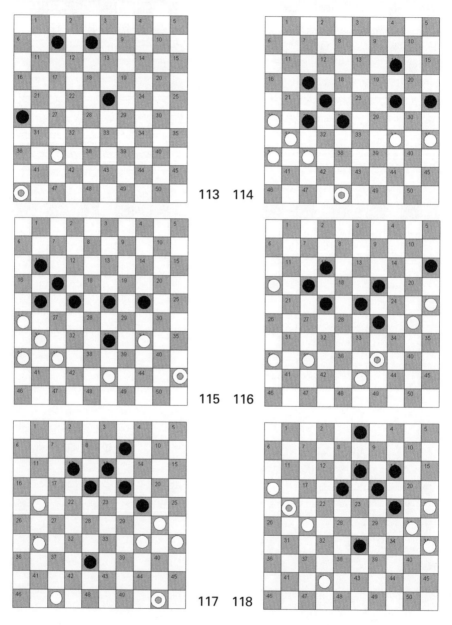

113　114

115　116

117　118

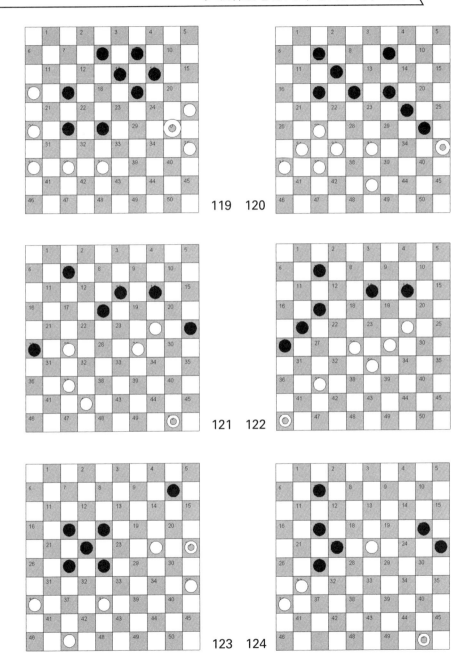

119　120

121　122

123　124

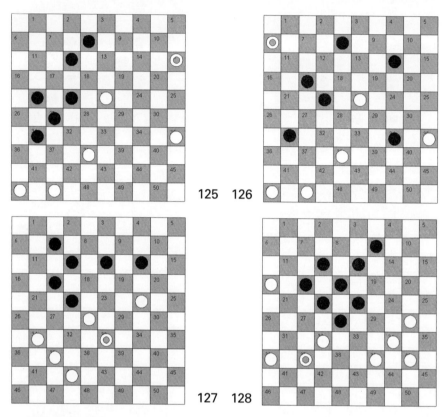

125　126

127　128

九、捕捉王棋

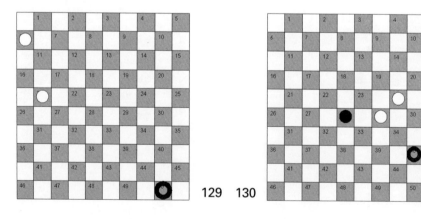

129　130

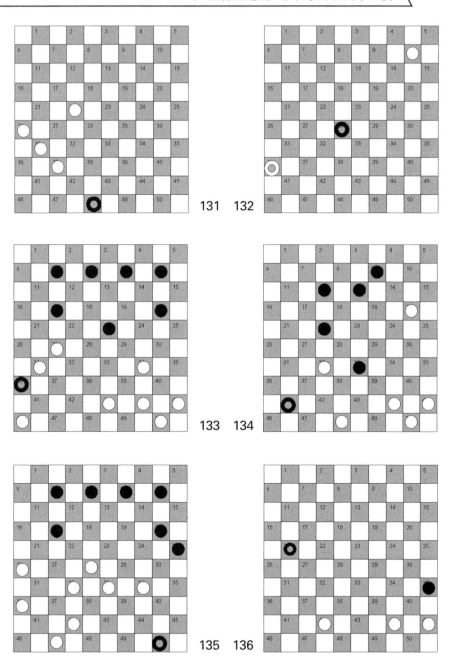

131 132

133 134

135 136

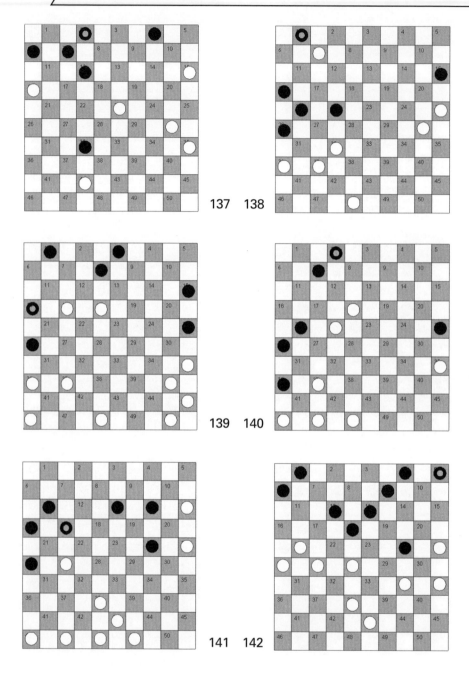

137　138

139　140

141　142

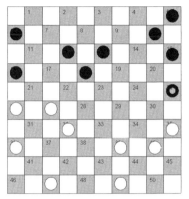
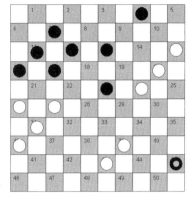

143　144

十、運用搶速度打擊——殺吃貪吃子

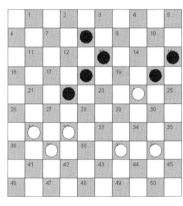
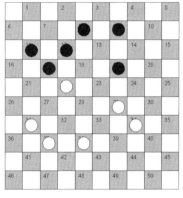

145　146

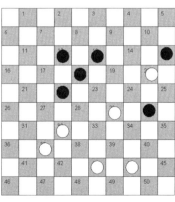

147　148

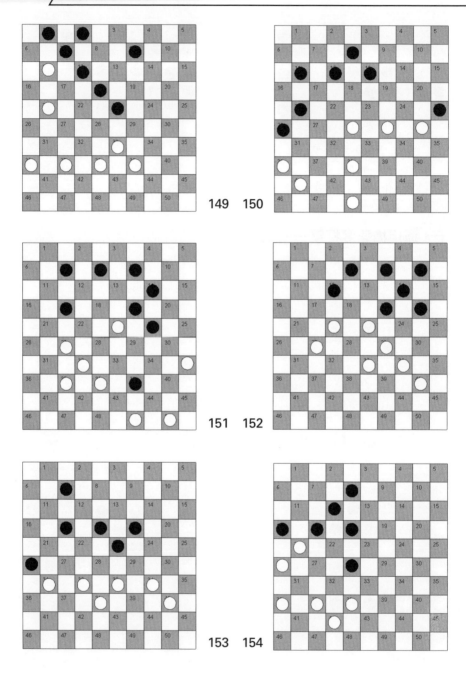

149　150

151　152

153　154

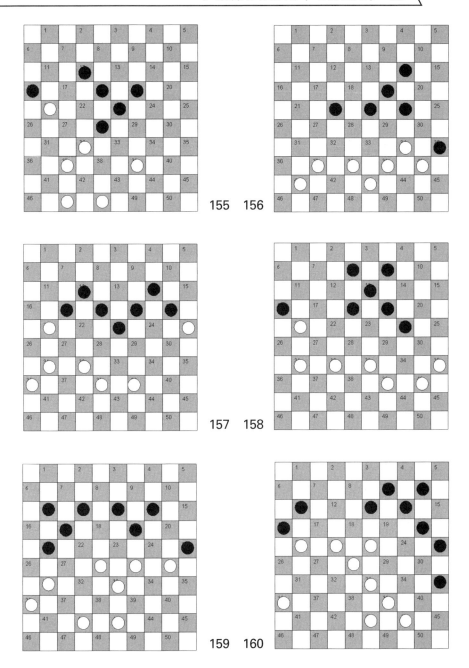

155 156

157 158

159 160

十一、運用搶速度打擊——不殺吃貪吃子

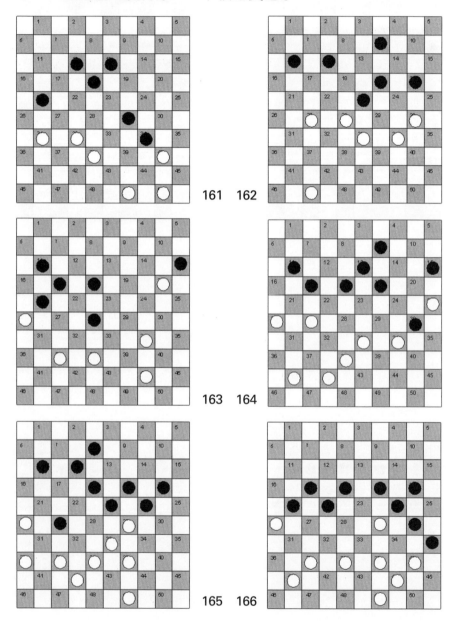

161　162

163　164

165　166

167　168

169　170

171　172

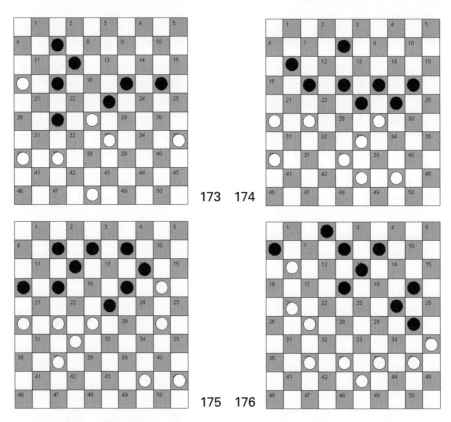

173 174

175 176

十二、棄一子兩點引入打擊

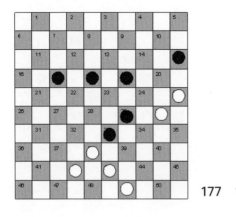

177 178

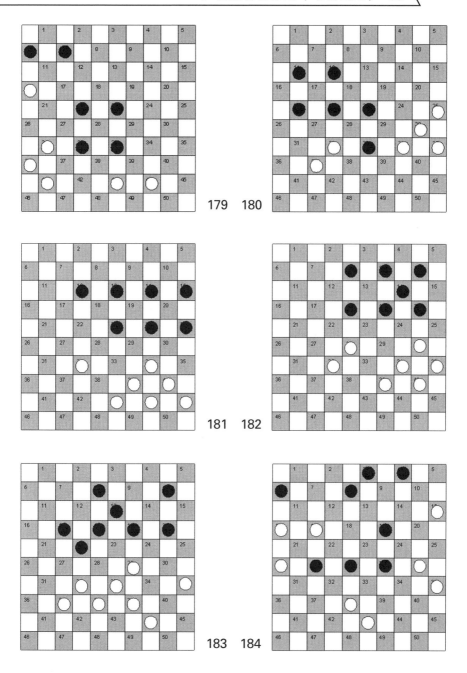

179　180

181　182

183　184

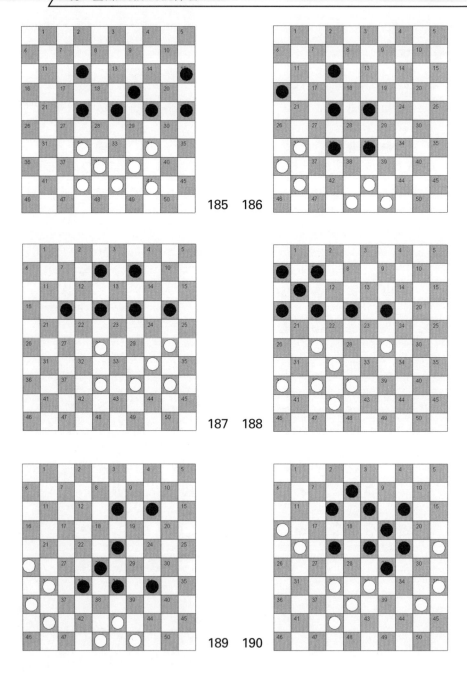

185 186

187 188

189 190

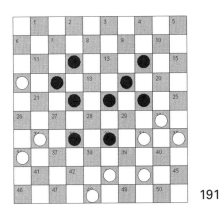
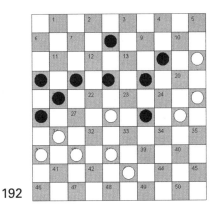

191　192

十三、運用吃多子規則打擊——殺吃貪吃子

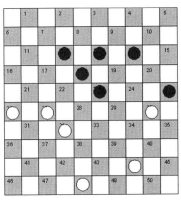
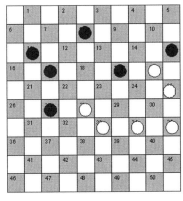

193　194

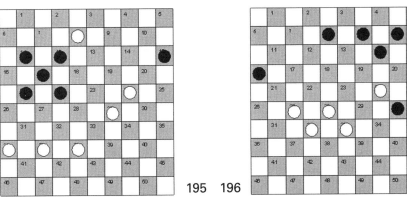

195　196

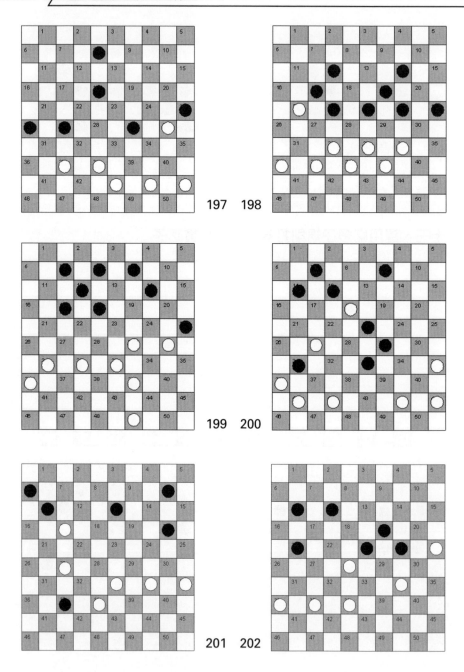

197　198

199　200

201　202

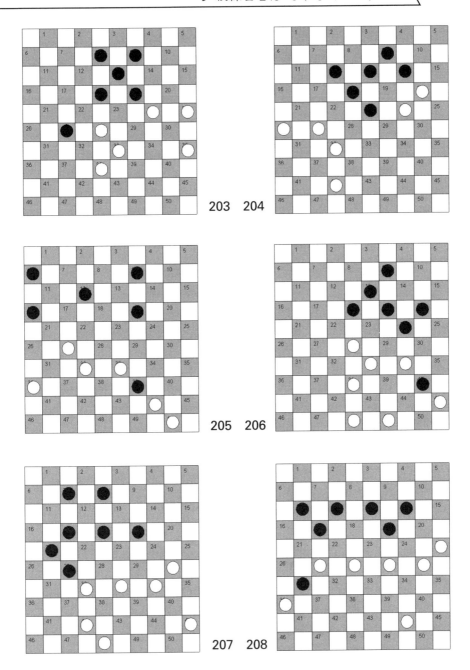

203 204

205 206

207 208

十四、運用吃多子規則打擊——不殺吃貪吃子

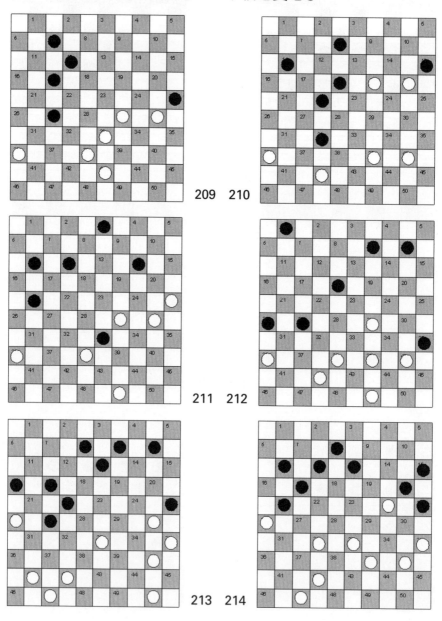

209　210

211　212

213　214

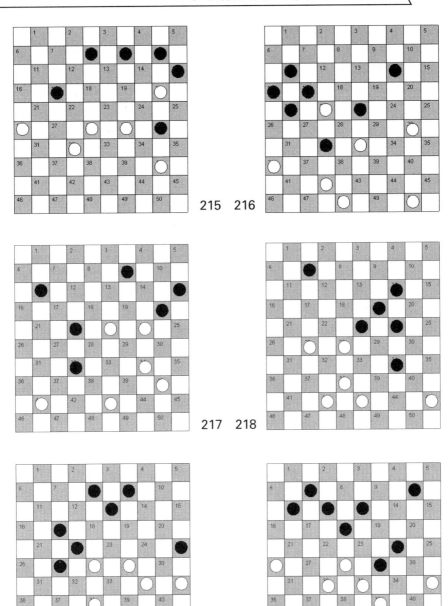

215　216

217　218

219　220

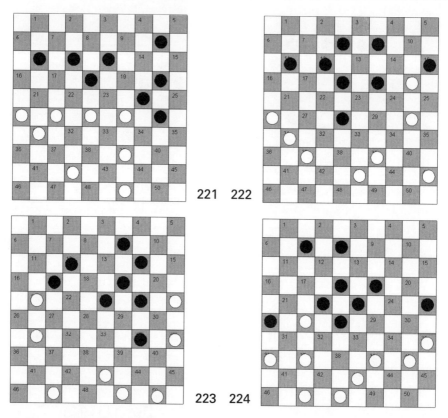

221　222

223　224

十五、運用牽制法打擊

225　226

227　228

十六、運用包圍法打擊

229　230

231　232

十七、運用攔截法使對手無子可動

233　234

235　236

十八、運用封鎖法打擊

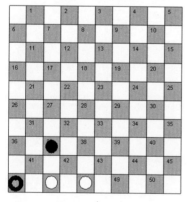

237　238

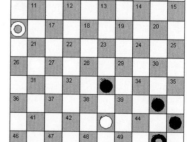

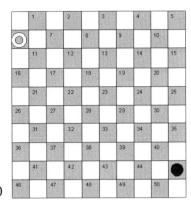

239 240

一步殺練習答案

一、

1：1. 27 – 21 +
2：1. 27 – 21 +
3：1. 32 – 28 +
4：1. 27 – 21 +
5：1. 24 – 20 +
6：1. 22 – 18 +
7：1. 33 – 29 +
8：1. 44 – 40 +
9：1. 33 – 29 +
10：1. 37 – 31 +
11：1. 17 – 11 +
12：1. 28 – 22 +
13：1. 38 – 32 +
14：1. 17 – 12 +
15：1. 34 – 30 +
16：1. 38 – 33 +

二、

17：1. 28 – 23 +

18：1. 30 – 24 +
19：1. 28 – 23 +
20：1. 28 – 22 +
21：1. 17 – 11 +
22：1. 30 – 24 +
23：1. 31 – 27 +
24：1. 42 – 37 +
25：1. 27 – 22 +
26：1. 28 – 22 +
27：1. 32 – 27 +
28：1. 32 – 28 +
29：1. 27 – 21 +
30：1. 34 – 30 +
31：1. 29 – 23 +
32：1. 28 – 23 +

三、

33：1. 26 – 21 +
34：1. 25 – 20 +
35：1. 37 – 32 +
36：1. 40 – 34 +

37：1. 32 – 27 +

38：1. 39 – 34 +

39：1. 25 – 20 +

40：1. 24 – 19 +

41：1. 38 – 32 +

42：1. 38 – 33 +

43：1. 21 – 17 +

44：1. 43 – 38 +

45：1. 42 – 38 +

46：1. 32 – 28 +

47：1. 33 – 29 +

48：1. 39 – 34 +

四、

49：1. 29 – 24 +

50：1. 20 – 14 +

51：1. 27 – 21 +

52：1. 32 – 28 +

53：1. 39 – 33 +

54：1. 44 – 40 +

55：1. 31 – 27 +

56：1. 30 – 24 +

57：1. 29 – 24 +

58：1. 32 – 28 +

59：1. 27 – 22 +

60：1. 28 – 22 +

61：1. 29 – 24 +

62：1. 28 – 23 +

63：1. 27 – 21 +

64：1. 37 – 31 +

五、

65：1. 23 – 19 +

66：1. 21 – 17 +

67：1. 28 – 22 +

68：1. 23 – 18 +

69：1. 39 – 33 +

70：1. 36 – 31 +

71：1. 34 – 29 +

72：1. 26 – 21 +

73：1. 32 – 28 +

74：1. 36 – 31 +

75：1. 31 – 27 +

76：1. 43 – 39 +

77：1. 23 – 19 +

78：1. 28 – 22 +

79：1. 24 – 19 +

80：1. 32 – 28 +

六、

81：1. 27 – 21 +

82：1. 39 – 33 +

83：1. 24 – 20 +
84：1. 27 – 22 +
85：1. 34 – 29 +
86：1. 38 – 33 +
87：1. 44 – 39 +
88：1. 37 – 31 +
89：1. 35 – 30 +
90：1. 31 – 27 +
91：1. 32 – 28 +
92：1. 43 – 38 +
93：1. 25 – 20 +
94：1. 39 – 34 +
95：1. 16 – 11 +
96：1. 19 – 14 +

七、

97：1. 39 – 34 +
98：1. 27 – 22 +
99：1. 37 – 31 +
100：1. 24 – 20 +
101：1. 37 – 32 +
102：1. 37 – 31 +
103：1. 38 – 32 +
104：1. 33 – 28 +
105：1. 44 – 40 +
106：1. 27 – 21 +

107：1. 37 – 31 +
108：1. 25 – 20 +
109：1. 48 – 42 +
110：1. 38 – 32 +
111：1. 47 – 41 +
112：1. 30 – 24 +

八、

113：1. 37 – 31 +
114：1. 34 – 30 +
115：1. 34 – 29 +
116：1. 16 – 11 +
117：1. 34 – 29 +
118：1. 27 – 22 +
119：1. 38 – 33 +
120：1. 33 – 29 +
121：1. 27 – 21 +
122：1. 37 – 31 +
123：1. 38 – 33 +
124：1. 23 – 18 +
125：1. 38 – 32 +
126：1. 23 – 18 +
127：1. 33 – 50 +
128：1. 37 – 46 +

九、

129：1. 21 – 17 +
130：1. 29 – 23 +
131：1. 31 – 27 +
132：1. 36 – 41 +
133：1. 27 – 22 +
134：1. 44 – 39 +
135：1. 28 – 22 +
136：1. 42 – 38 +
137：1. 23 – 19 +
138：1. 30 – 24 +
139：1. 17 – 11 +
140：1. 18 – 13 +
141：1. 27 – 22 +
142：1. 21 – 16 +
143：1. 32 – 28 +
144：1. 39 – 34 +

十、

145：1. 39 – 34 +
146：1. 38 – 32 +
147：1. 26 – 21 +
148：1. 43 – 39 +
149：1. 37 – 31 +
150：1. 48 – 43 +

151：1. 49 – 44 +
152：1. 40 – 35 +
153：1. 40 – 35 +
154：1. 37 – 31 +
155：1. 48 – 42 +
156：1. 41 – 36 +
157：1. 38 – 33 +
158：1. 39 – 34 +
159：1. 42 – 38 +
160：1. 43 – 38 +

十一、

161：1. 31 – 26 +
162：1. 30 – 25 +
163：1. 38 – 32 +
164：1. 27 – 21 +
165：1. 37 – 31 +
166：1. 40 – 34 +
167：1. 48 – 43 +
168：1. 40 – 35 +
169：1. 21 – 16 +
170：1. 34 – 30 +
171：1. 28 – 22 +
172：1. 30 – 25 +
173：1. 37 – 31 +
174：1. 27 – 21 +

175：1. 27 – 22 +
176：1. 40 – 34 +

十二、

177：1. 30 – 24 +
178：1. 29 – 23 +
179：1. 31 – 27 +
180：1. 34 – 29 +
181：1. 34 – 29 +
182：1. 30 – 24 +
183：1. 29 – 23 +
184：1. 30 – 24 +
185：1. 32 – 28 +
186：1. 43 – 38 +
187：1. 30 – 24 +
188：1. 27 – 22 +
189：1. 43 – 39 +
190：1. 21 – 17 +
191：1. 31 – 27 +
192：1. 30 – 24 +

十三、

193：1. 32 – 28 +
194：1. 28 – 22 +
195：1. 24 – 20 +
196：1. 27 – 21 +

197：1. 38 – 32 +
198：1. 33 – 29 +
199：1. 29 – 23 +
200：1. 44 – 39 +
201：1. 38 – 32 +
202：1. 34 – 29 +
203：1. 38 – 32 +
204：1. 32 – 28 +
205：1. 27 – 21 +
206：1. 28 – 23 +
207：1. 30 – 24 +
208：1. 25 – 20 +

十四、

209：1. 36 – 31 +
210：1. 42 – 37 +
211：1. 25 – 20 +
212：1. 36 – 31 +
213：1. 26 – 21 +
214：1. 32 – 27 +
215：1. 26 – 21 +
216：1. 42 – 37 +
217：1. 41 – 37 +
218：1. 45 – 40 +
219：1. 38 – 32 +
220：1. 35 – 30 +

221：1. 39 - 34 +
222：1. 37 - 32 +
223：1. 25 - 20 +
224：1. 39 - 33 +

十五、

225：1. 33 - 28 +
226：1. 24 - 19 +
227：1. 30 - 25 +
228：1. 33 - 29 +

十六、

229：1. 45 - 40 +
230：1. 47 - 42 +

231：1. 30 - 24 +
232：1. 1 - 6 +

十七、

233：1. 25 - 3 +
234：1. 48 - 25 +
235：1. 50 - 28 +
236：1. 6 - 1 +

十八

237：1. 47 - 41 +
238：1. 43 - 39 +
239：1. 44 - 39 +
240：1. 6 - 50 +

兩步殺練習 260 題（均為白先）

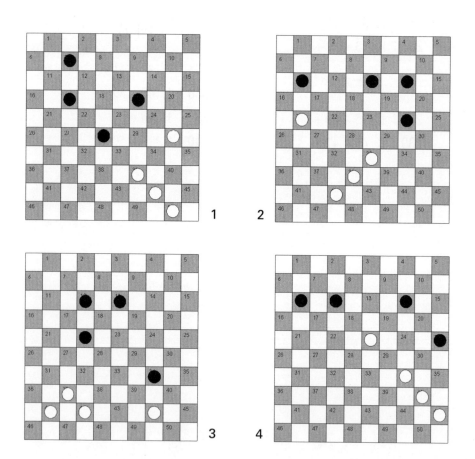

1

2

3

4

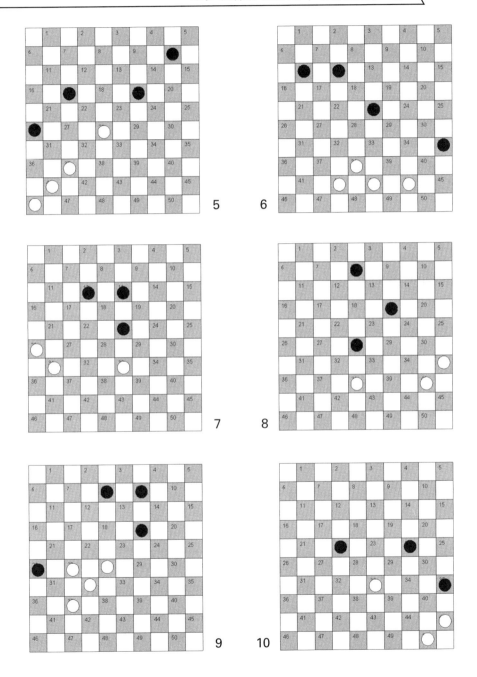

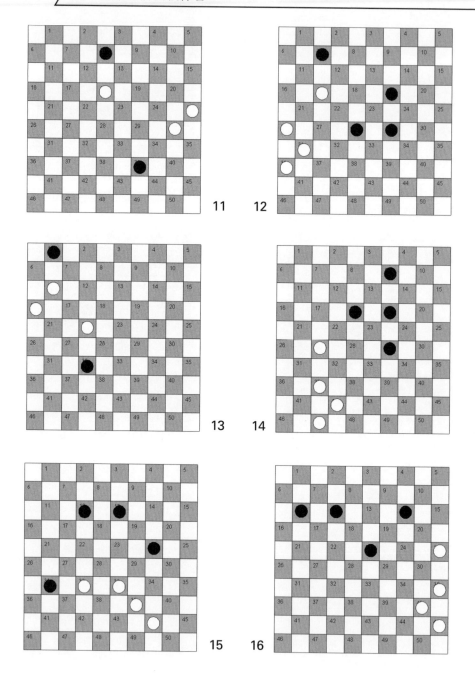

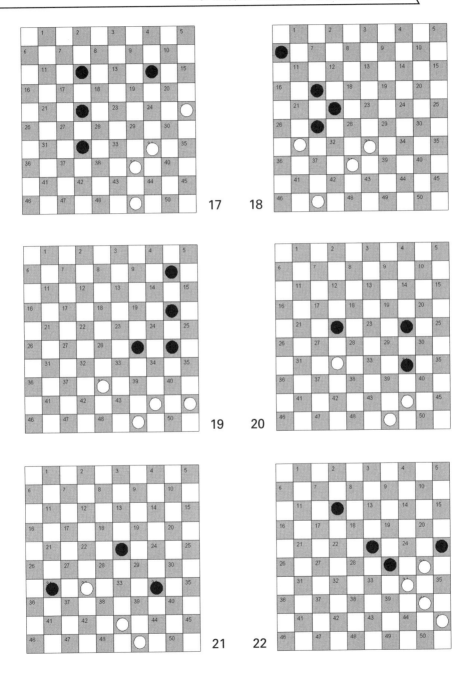

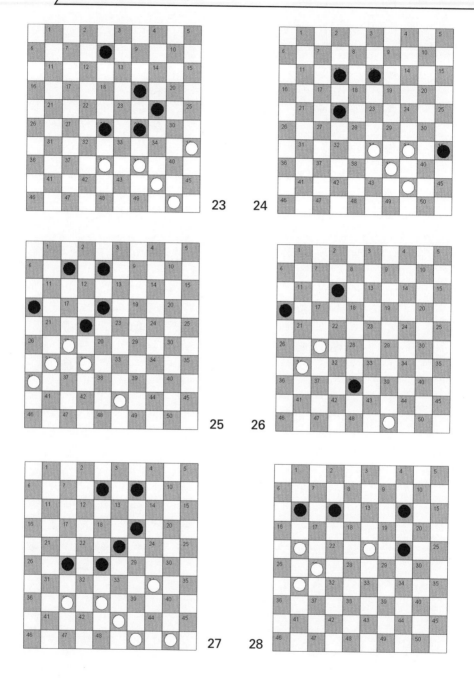

23 24

25 26

27 28

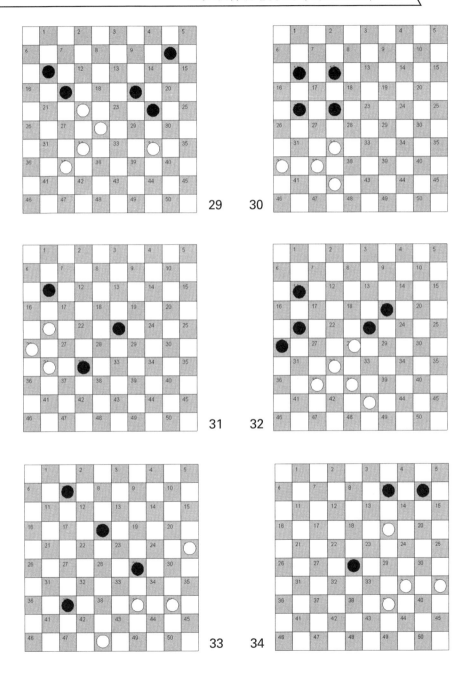

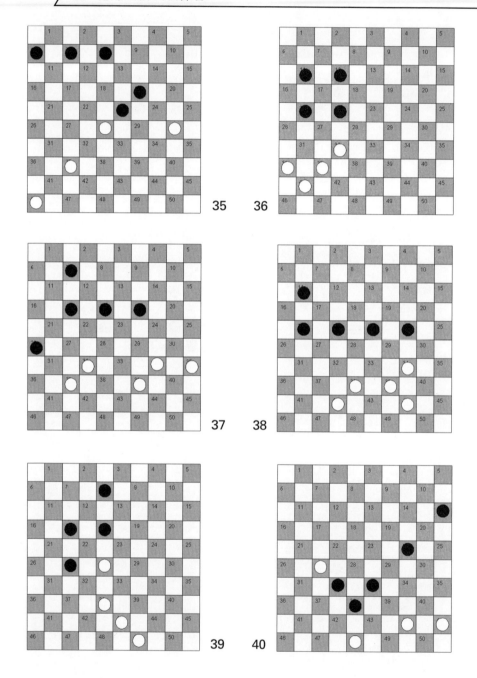

35

36

37

38

39

40

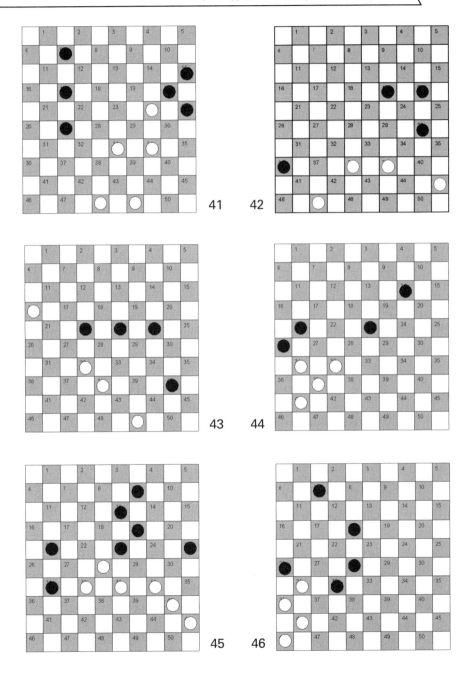

41 42

43 44

45 46

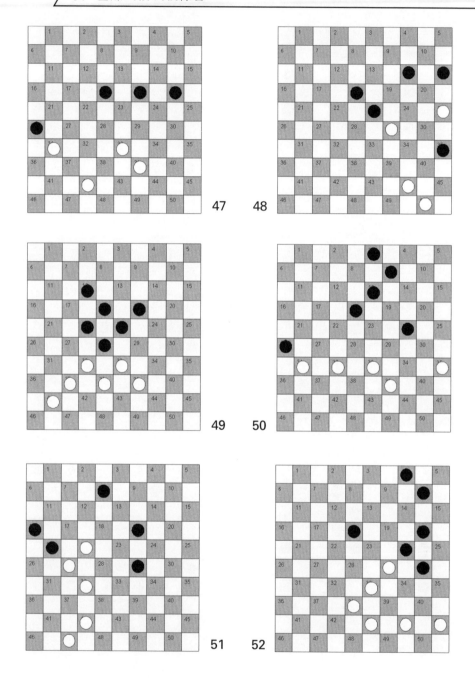

47 48

49 50

51 52

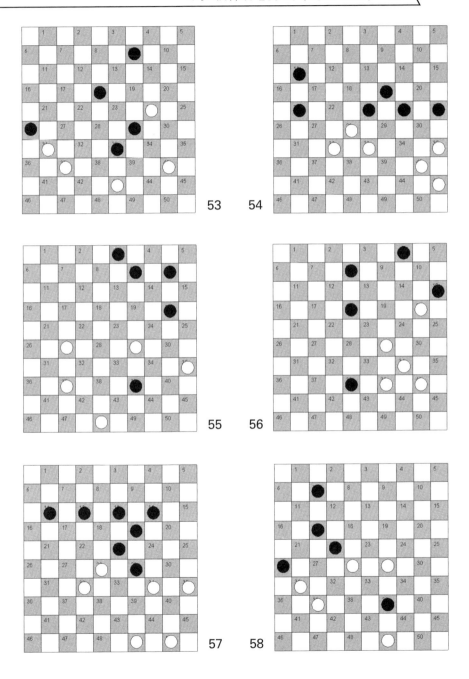

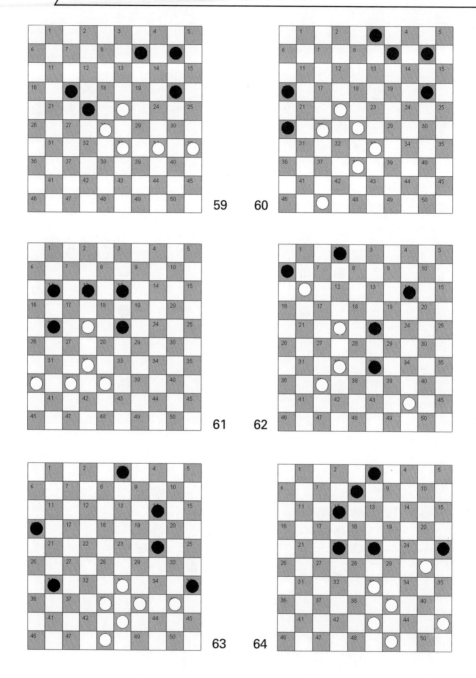

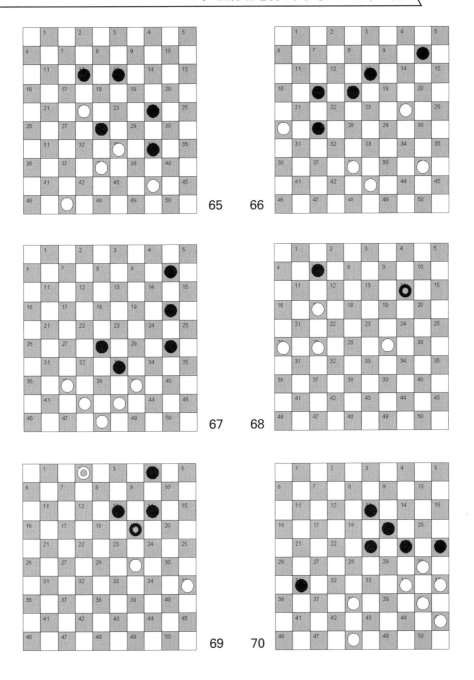

65 66

67 68

69 70

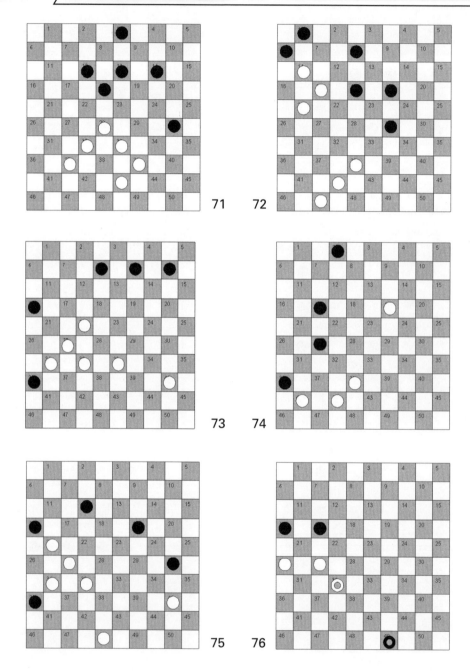

71　72

73　74

75　76

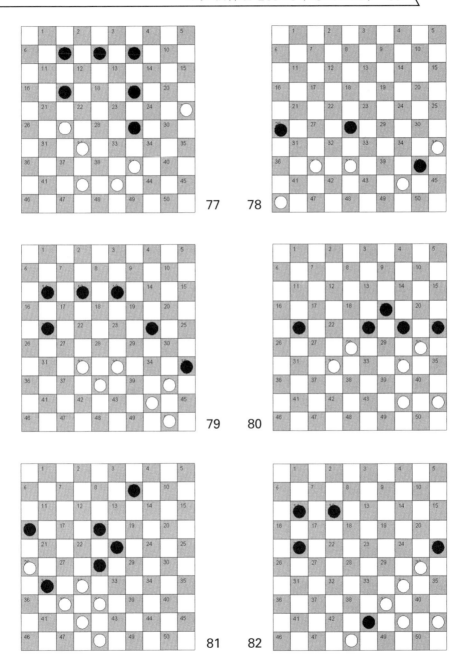

77　78

79　80

81　82

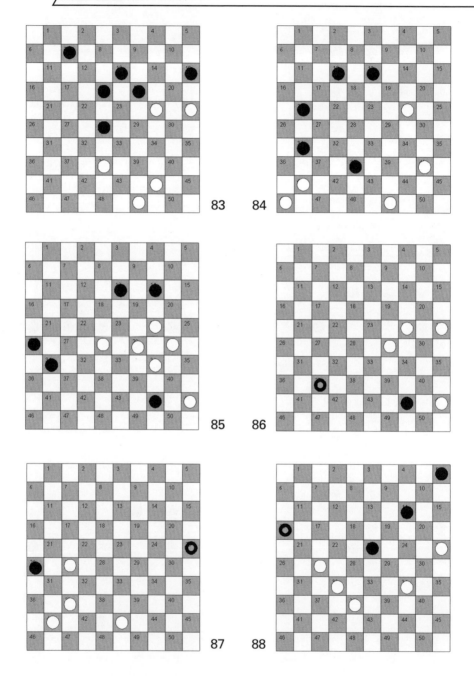

83

84

85

86

87

88

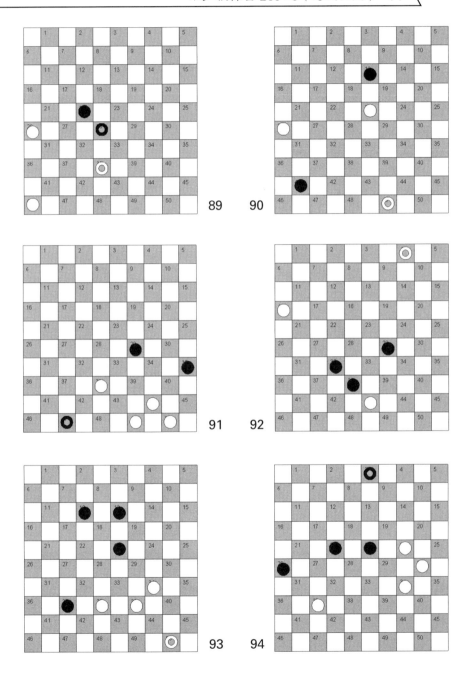

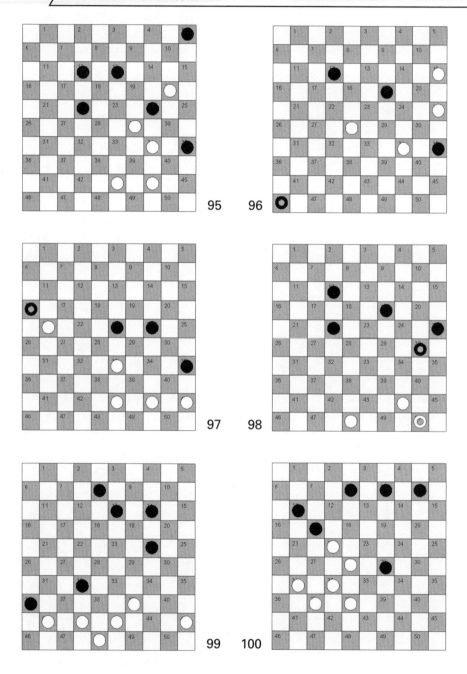

95

96

97

98

99

100

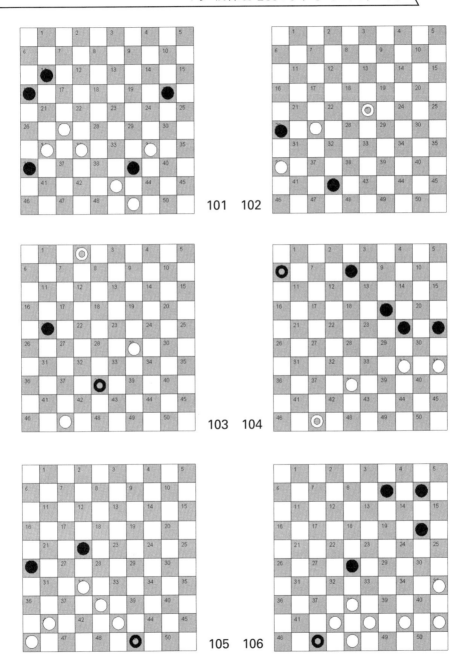

101　102

103　104

105　106

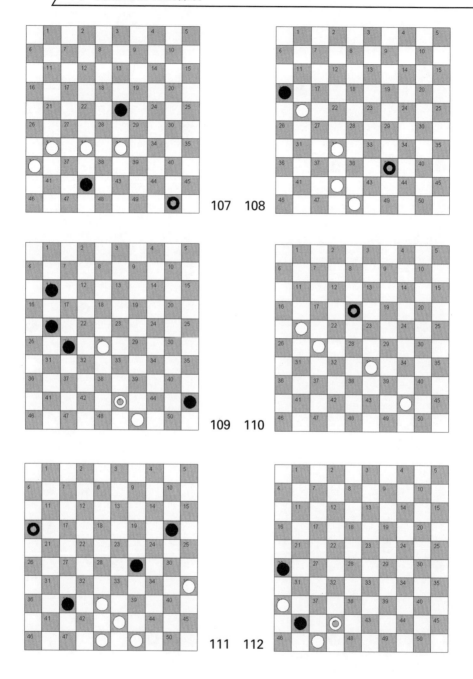

107 108

109 110

111 112

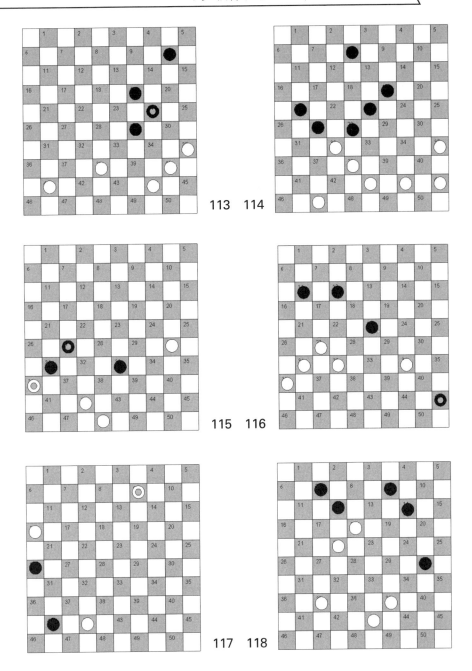

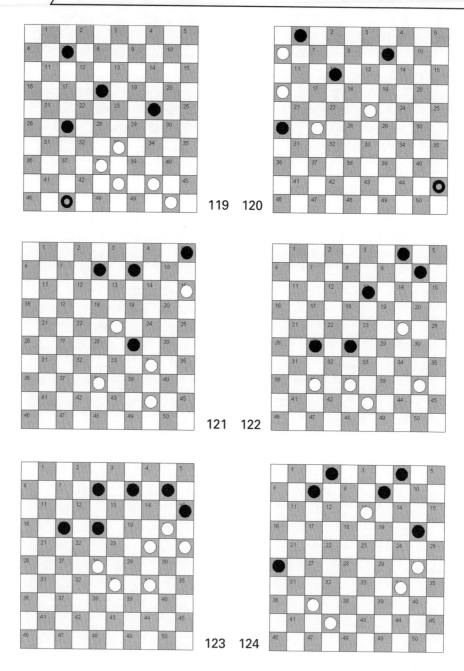

119　120

121　122

123　124

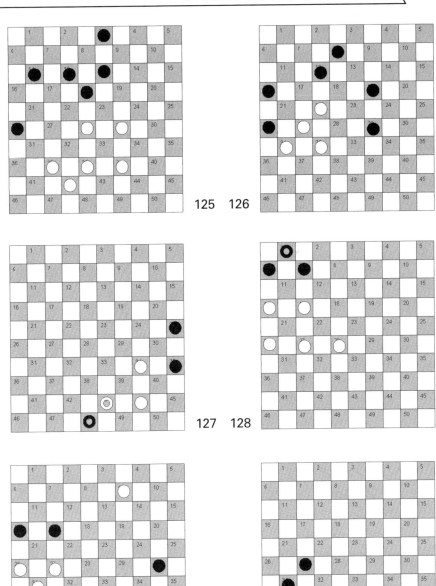

125 126

127 128

129 130

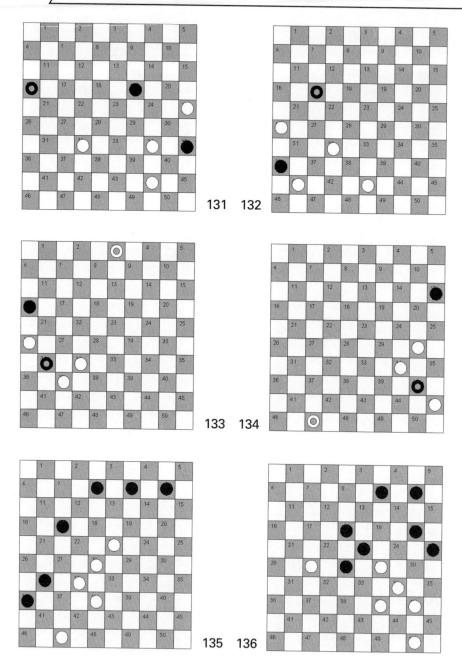

131 132

133 134

135 136

137　138

139　140

141　142

143　144

145　146

147　148

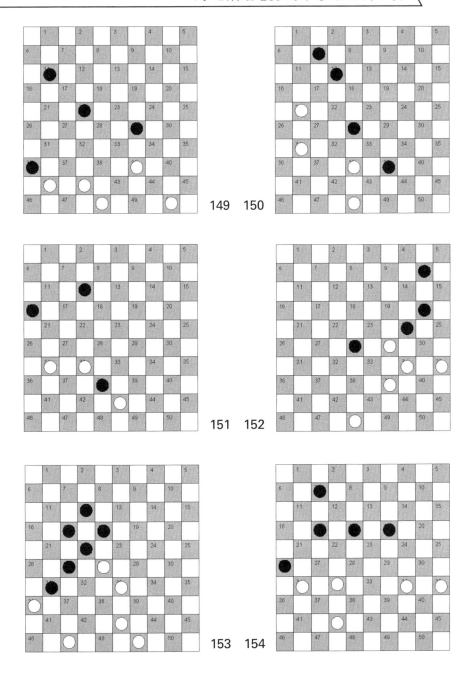

149　150

151　152

153　154

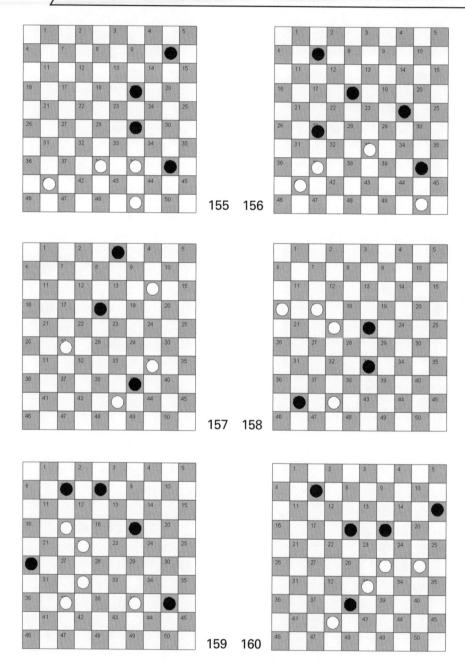

155 156

157 158

159 160

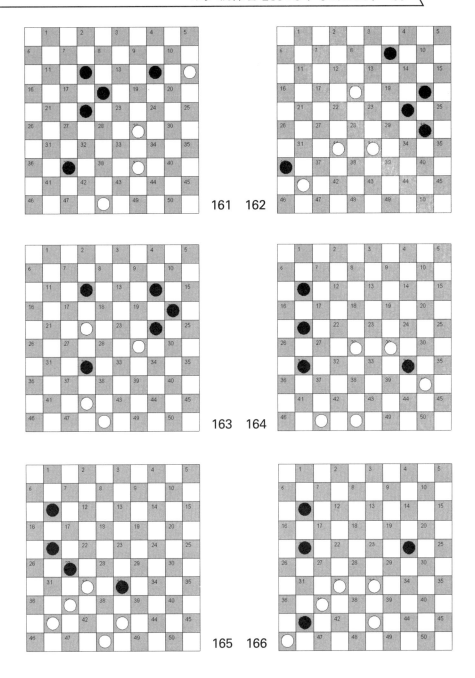

161 162

163 164

165 166

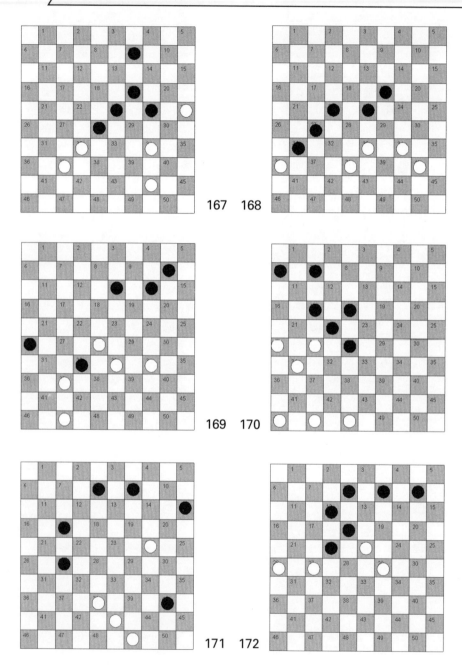

167　168

169　170

171　172

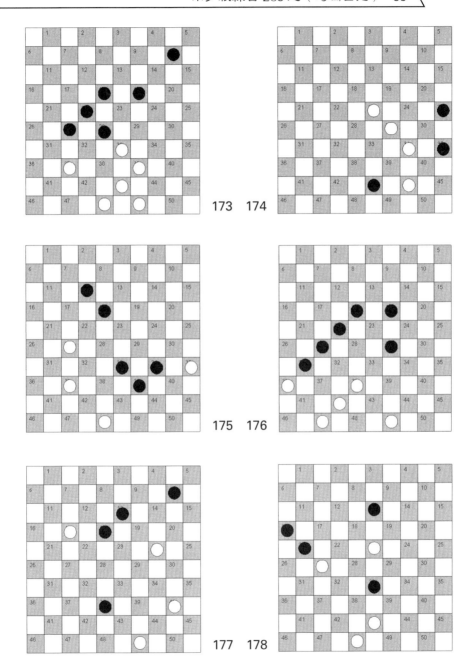

173　174

175　176

177　178

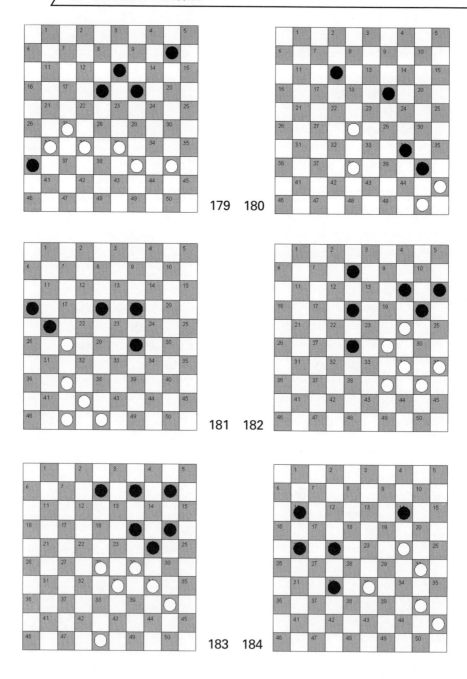

179　180

181　182

183　184

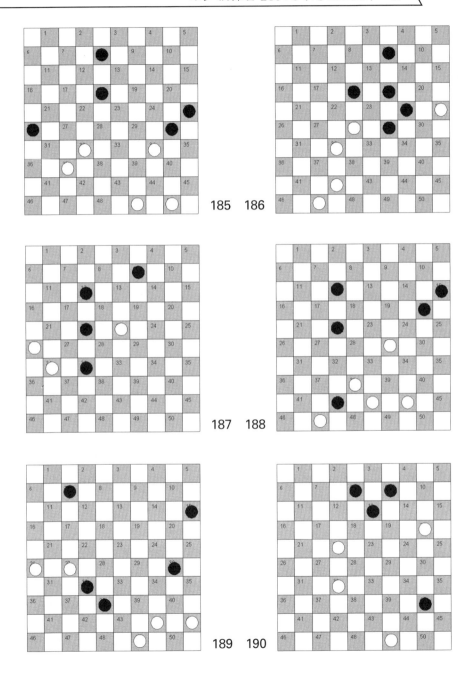

185　186

187　188

189　190

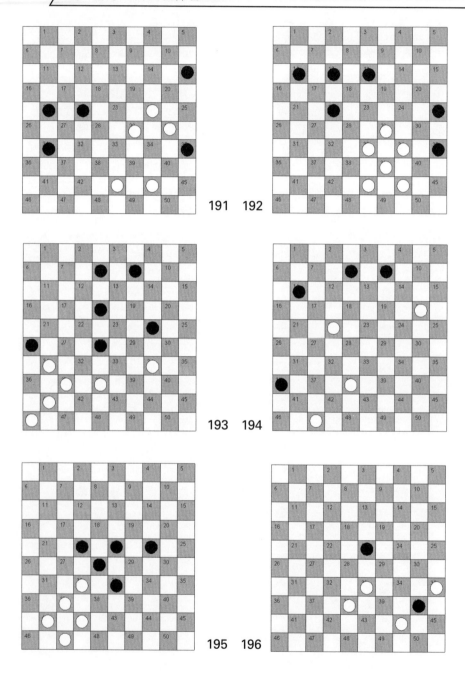

191　192

193　194

195　196

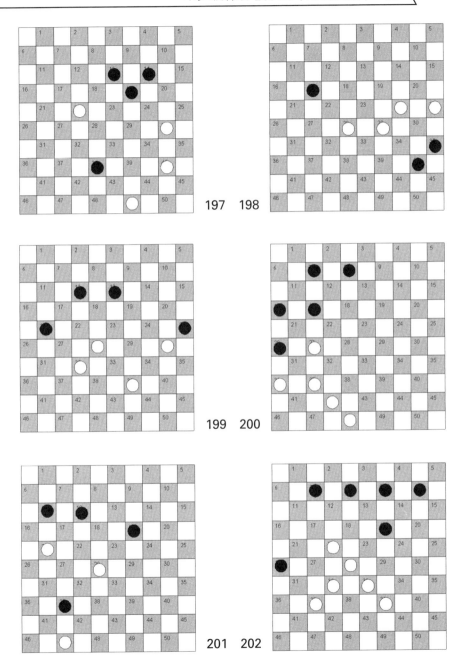

197　198

199　200

201　202

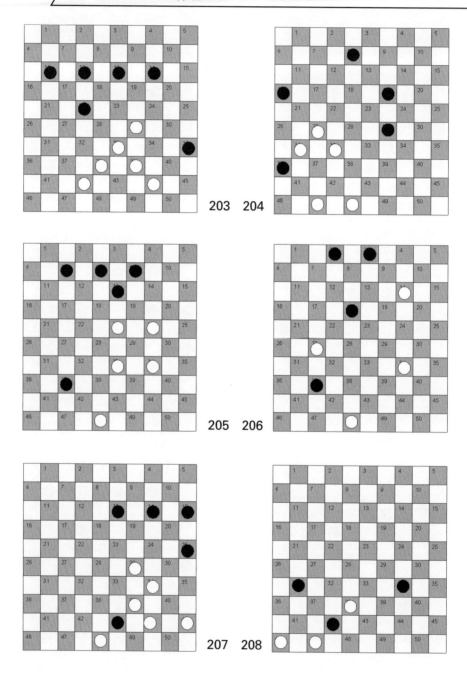

203 204

205 206

207 208

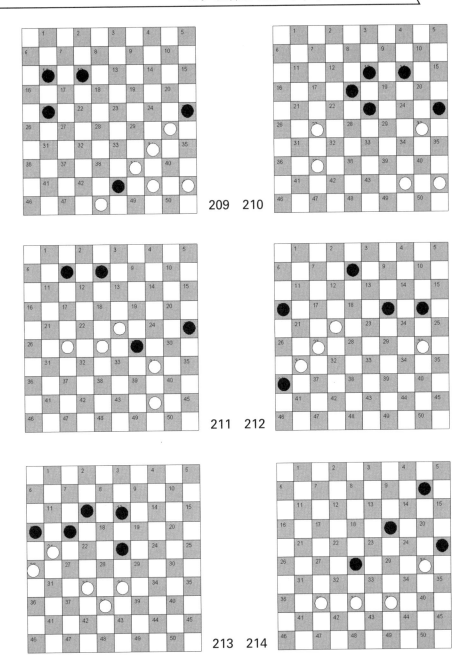

209 210

211 212

213 214

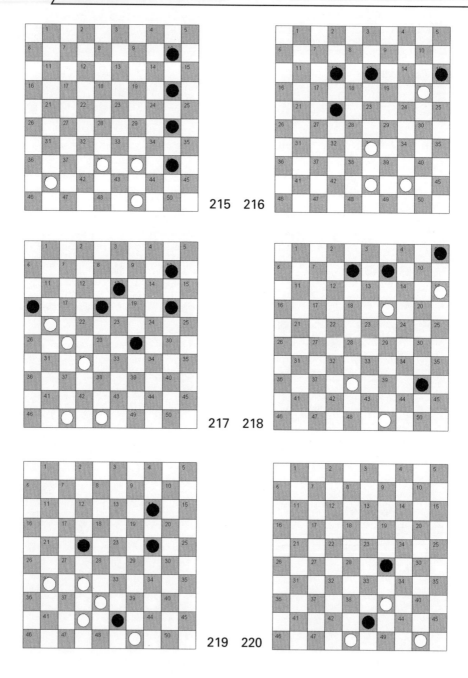

215 216

217 218

219 220

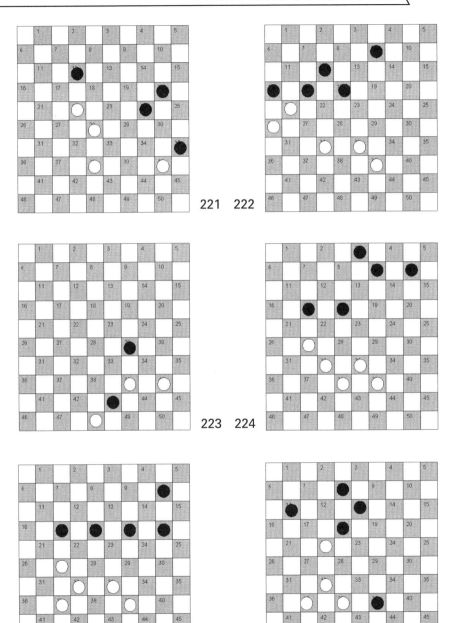

221 222

223 224

225 226

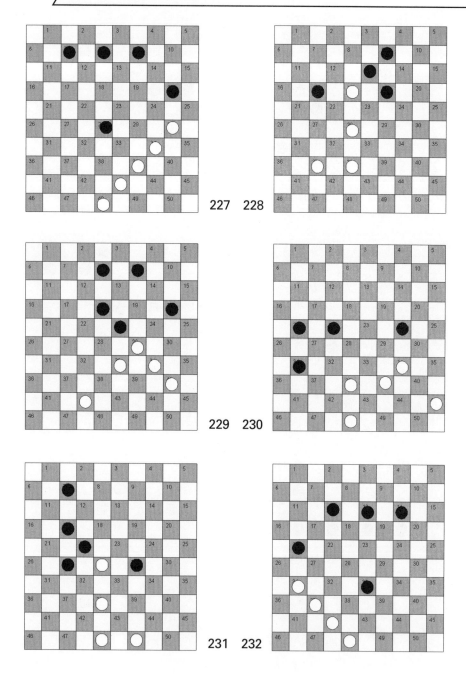

227　228

229　230

231　232

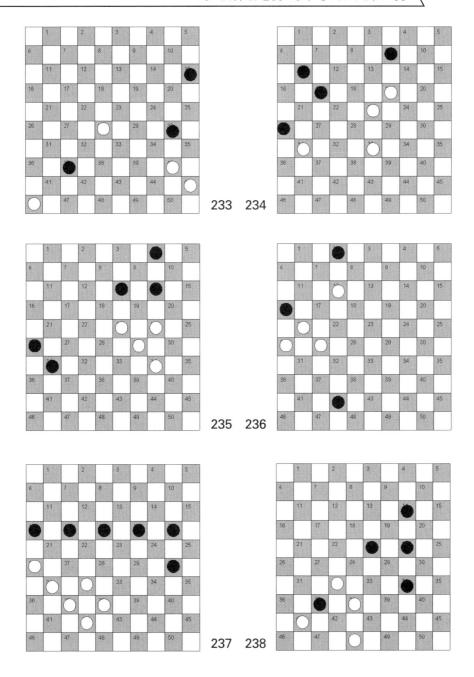

233　234

235　236

237　238

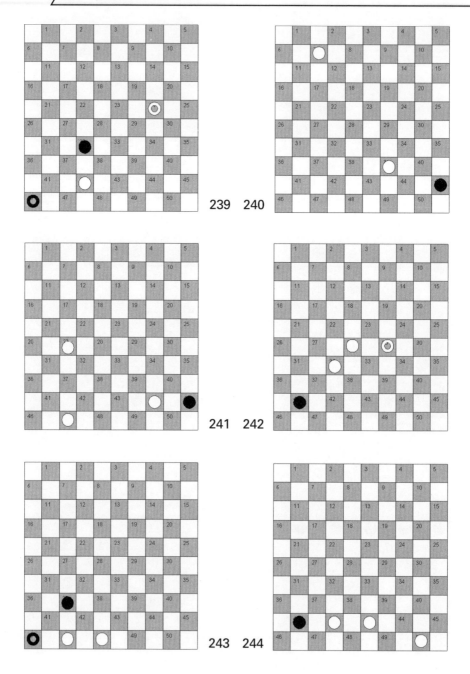

239 240

241 242

243 244

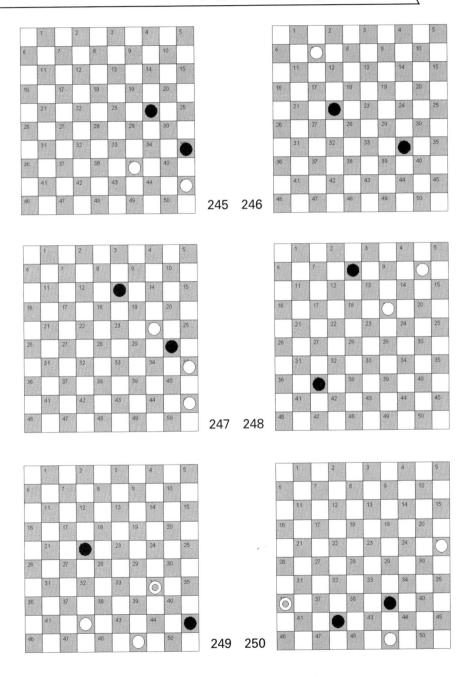

245　246

247　248

249　250

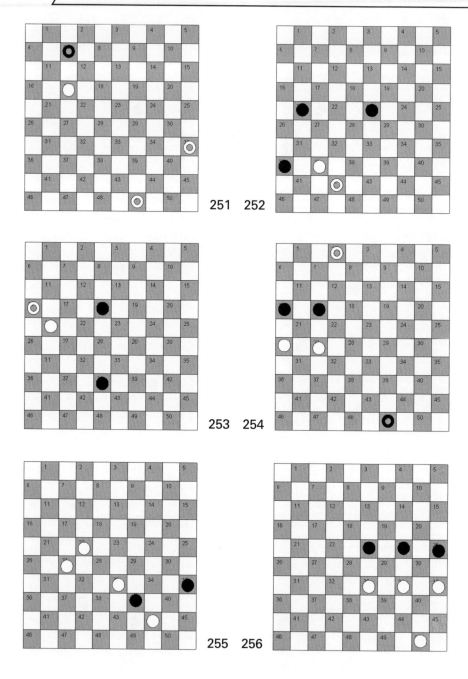

251 252

253 254

255 256

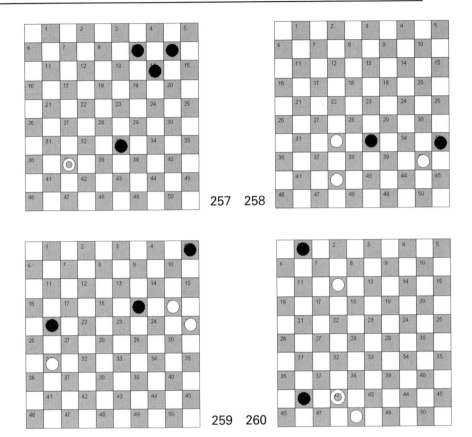

257 258

259 260

兩步殺練習答案

1：1. 30 – 4　19×30　　2. 39 – 34 +

2：1. 21 – 17　11×22　　2. 33 – 28 +

3：1. 44 – 39　34×43　　2. 42 – 38 +

4：1. 23 – 19　14×23　　2. 34 – 30 +

5：1. 28 – 22　17×28　　2. 37 – 31 +

6：1. 44 – 40　35×44　　2. 43 – 39 +

7：1. 33 – 28　23×32　　2. 31 – 27 +

8：1. 38 – 33　28×39　　2. 40 – 34 +

9：1. 27 – 21　26×17　　2. 28 – 22 +

10：1. 33 – 29　24×33　　2. 45 – 40 +

11：1. 18 – 13　8×19　　2. 30 – 24 +

12：1. 17 – 11　7×16　　2. 26 – 21 +

13：1. 11 – 7　1×12　　2. 22 – 17 +

14：1. 27 – 22　18×27　　2. 37 – 32 +

15：1. 32 – 27　31×22　　2. 33 – 29 +

16：1. 25 – 20　14×25　　2. 35 – 30 +

17：1. 25 – 20　14×25　　2. 34 – 30 +

18：1. 33 – 28　22×42　　2. 31×11 +

19：1. 38 – 33　29×38　　2. 49 – 43 +

20：1. 32 – 28　23×33　　2. 44 – 39 +

21：1. 32 – 28　23×32　　2. 43 – 39 +

22：1. 30 － 24　29×20　　2. 34 － 30 ＋

23：1. 35 － 30　24×35　　2. 39 － 33 ＋

24：1. 34 － 30　35×24　　2. 33 － 29 ＋

25：1. 32 － 28　22×33　　2. 27 － 21 ＋

26：1. 49 － 43　38×49　　2. 31 － 26 ＋

27：1. 34 － 29　23×34　　2. 38 － 32 ＋

28：1. 23 － 18　12×23　　2. 21 － 17 ＋

29：1. 34 － 29　24×33　　2. 28 － 39 ＋

30：1. 32 － 28　22×33　　2. 42 － 38 ＋

31：1. 21 － 17　11×22　　2. 31 － 27 ＋

32：1. 37 － 31　26×37　　2. 32×41 ＋

33：1. 48 － 42　37×48　　2. 39 － 34 ＋

34：1. 19 － 14　　9×20　　2. 39 － 33 ＋

35：1. 30 － 24　23×41　　2. 24×11 ＋

36：1. 32 － 27　22×42　　2. 41 － 37 ＋

37：1. 37 － 31　26×28　　2. 39 － 33 ＋

38：1. 34 － 30　24×35　　2. 44 － 40 ＋

39：1. 28 － 23　18×29　　2. 38 － 33 ＋

40：1. 48 － 43　38×40　　2. 27×20 ＋

41：1. 34 － 30　20×38　　2. 48 － 43 ＋

42：1. 47 － 41　36×47　　2. 39 － 34 ＋

43：1. 49 － 44　40×49　　2. 32 － 27 ＋

44：1. 32 － 27　21×32　　2. 37×10 ＋

45：1. 34 － 30　25×34　　2. 40×18 ＋

46：1. 31 － 27　32×21　　2. 36 － 31 ＋

47：1. 42 － 38　26×37　　2. 38 － 32 ＋

48：1. 25－20　14×33　　2. 44－40＋

49：1. 33－29　23×43　　2. 32×14＋

50：1. 35－30　26×28　　2. 30× 8＋

51：1. 22－17　21×12　　2. 27－21＋

52：1. 29－23　18×29　　2. 38－32＋

53：1. 37－32　26×28　　2. 43－39＋

54：1. 33－29　24×22　　2. 35－30＋

55：1. 48－43　39×48　　2. 29－24＋

56：1. 39－33　15×24　　2. 29×20＋

57：1. 35－30　29×40　　2. 30－24＋

58：1. 49－44　22×24　　2. 37－32＋

59：1. 23－18　22×13　　2. 28－22＋

60：1. 27－21　16×18　　2. 28－23＋

61：1. 22－18　13×22　　2. 32－28＋

62：1. 44－39　 6×28　　2. 37－31＋

63：1. 33－29　35×42　　2. 29× 9＋

64：1. 33－28　22×44　　2. 49×40＋

65：1. 22－17　28×50　　2. 17×39＋

66：1. 38－32　27×49　　2. 26－21＋

67：1. 42－38　33×31　　2. 39－33＋

68：1. 17－11　 7×16　　2. 29－23＋

69：1. 29－24　19×30　　2. 2×10＋

70：1. 34－29　24×42　　2. 48×26＋

71：1. 39－34　30×48　　2. 32－27＋

72：1. 17－12　18×27　　2. 38－32＋

73：1. 27－21　16×29　　2. 40×34＋

74：1. 19 – 13　　36×47　　2. 38 – 32 +

75：1. 27 – 22　　16×38　　2. 40 – 35 +

76：1. 32 – 28　　49×21　　2. 28×11 +

77：1. 27 – 22　　17×48　　2. 39 – 34 +

78：1. 38 – 33　　28×50　　2. 35×44 +

79：1. 44 – 39　　35×44　　2. 32 – 27 +

80：1. 34 – 29　　24×22　　2. 44 – 40 +

81：1. 26 – 21　　16×27　　2. 37×26 +

82：1. 34 – 29　　43×23　　2. 44 – 40 +

83：1. 38 – 33　　28×50　　2. 49 – 44 +

84：1. 49 – 43　　38×49　　2. 41 – 37 +

85：1. 45 – 40　　44×35　　2. 24 – 20 +

86：1. 45 – 40　　44×35　　2. 29 – 33 +

87：1. 27 – 21　　25×31　　2. 41 – 36 +

88：1. 32 – 28　　16×30　　2. 28×10 +

89：1. 38 – 27　　22×31　　2. 26×37 +

90：1. 23 – 18　　13×22　　2. 49 – 27 +

91：1. 44 – 39　　47×44　　2. 49×40 +

92：1. 　4 – 15　　38×49　　2. 15×27 +

93：1. 38 – 32　　37×28　　2. 34 – 29 +

94：1. 24 – 20　　 3×25　　2. 34 – 29 +

95：1. 43 – 39　　24×15　　2. 34 – 30 +

96：1. 34 – 30　　35×24　　2. 25 – 20 +

97：1. 33 – 28　　16×40　　2. 28×30 +

98：1. 44 – 39　　30×43　　2. 50×30 +

99：1. 43 – 38　　32×34　　2. 45 – 40 +

100：1. 28 – 23　　29×36　　2. 37 – 31 +

101：1. 27 – 21　　16×38　　2. 43×32 +

102：1. 27 – 21　　26×17　　2. 23 – 37 +

103：1.　2 – 16　　38×15　　2. 16×38 +

104：1. 38 – 33　　6×30　　2. 47 – 20 +

105：1. 32 – 28　　22×42　　2. 41 – 37 +

106：1. 38 – 33　　47 – 40　　2. 45×34 +

107：1. 32 – 28　　23×32　　2. 31 – 27 +

108：1. 32 – 28　　39×26　　2. 42 – 37 +

109：1. 28 – 22　　27×18　　2. 43×40 +

110：1. 33 – 29　　18×49　　2. 21 – 16 +

111：1. 48 – 42　　37×39　　2. 49 – 44 +

112：1. 42 – 31　　26×37　　2. 36 – 31 +

113：1. 35 – 30　　24×35　　2. 40 – 34 +

114：1. 38 – 33　　27×40　　2. 45×34 +

115：1. 42 – 38　　27×25　　2. 36×39 +

116：1. 32 – 28　　23×21　　2. 31 – 27 +

117：1. 42 – 37　　41×32　　2.　9 – 27 +

118：1. 39 – 34　　30×48　　2. 22 – 17 +

119：1. 38 – 32　　27×40　　2. 50 – 45 +

120：1. 27 – 21　　26×17　　2. 16 – 11 +

121：1. 23 – 19　　29×49　　2. 19 – 14 +

122：1. 38 – 32　　27×49　　2. 37 – 32 +

123：1. 28 – 22　　17×19　　2. 20 – 14 +

124：1. 37 – 31　　26×48　　2. 30 – 25 +

125：1. 37 – 31　　26×48　　2. 38 – 32 +

126：1. 22 – 17　　26×28　　2. 27 – 22 +

127：1. 43 – 49　　48×30　　2. 44 – 40 +

128：1. 16 – 11　　 7×16　　2. 17 – 12 +

129：1. 26 – 21　　17×37　　2. 9 – 3 +

130：1. 42 – 38　　49×32　　2. 50 – 22 +

131：1. 34 – 30　　16×40　　2. 30 – 24 +

132：1. 32 – 28　　17×48　　2. 41 – 37 +

133：1. 3 – 21　　16×38　　2. 37 – 32 +

134：1. 47 – 20　　15×35　　2. 34 – 30 +

135：1. 47 – 41　　36×47　　2. 28 – 22 +

136：1. 39 – 33　　28×30　　2. 27 – 22 +

137：1. 28 – 22　　18×29　　2. 34× 3 +

138：1. 23 – 18　　28×48　　2. 18 – 12 +

139：1. 38 – 33　　27×40　　2. 50 – 45 +

140：1. 32 – 27　　29×49　　2. 27 – 21 +

141：1. 49 – 44　　31×22　　2. 34 – 29 +

142：1. 44 – 39　　35×24　　2. 42 – 38 +

143：1. 29 – 24　　20×18　　2. 28 – 23 +

144：1. 26 – 21　　23×43　　2. 39×48 +

145：1. 38 – 33　　29×29　　2. 37 – 32 +

146：1. 33 – 28　　22×42　　2. 48×37 +

147：1. 38 – 33　　39×28　　2. 27 – 21 +

148：1. 38 – 32　　27×38　　2. 34 – 30 +

149：1. 42 – 38　　36×47　　2. 50 – 44 +

150：1. 48 – 43　　39×48　　2. 38 – 33 +

151：1. 32 – 27　　38×49　　2. 31 – 26 +

152：1. 39 – 33　　28×30　　　2. 48 – 43 +

153：1. 28 – 23　　18×38　　　2. 43×21 +

154：1. 42 – 38　　26×28　　　2. 38 – 33 +

155：1. 49 – 44　　40×49　　　2. 39 – 34 +

156：1. 37 – 31　　27×47　　　2. 50 – 45 +

157：1. 34 – 30　　39×48　　　2. 27 – 22 +

158：1. 42 – 37　　41×32　　　2. 22 – 18 +

159：1. 39 – 34　　40×29　　　2. 37 – 31 +

160：1. 30 – 25　　38×47　　　2. 29 – 24 +

161：1. 48 – 42　　37×48　　　2. 15 – 10 +

162：1. 32 – 28　　36×47　　　2. 28 – 23 +

163：1. 22 – 18　　12×34　　　2. 42 – 38 +

164：1. 48 – 42　　34×32　　　2. 42 – 37 +

165：1. 43 – 38　　33×31　　　2. 41 – 36 +

166：1. 33 – 29　　24×33　　　2. 43 – 38 +

167：1. 25 – 20　　24×15　　　2. 34 – 29 +

168：1. 38 – 32　　27×29　　　2. 36×18 +

169：1. 37 – 31　　26×31　　　2. 33 – 29 +

170：1. 26 – 21　　17×37　　　2. 47 – 41 +

171：1. 49 – 44　　40×49　　　2. 38 – 32 +

172：1. 26 – 21　　22×31　　　2. 21 – 17 +

173：1. 37 – 32　　27×29　　　2. 39 – 33 +

174：1. 44 – 40　　35×44　　　2. 34 – 30 +

175：1. 48 – 43　　39×48　　　2. 35 – 30 +

176：1. 38 – 32　　27×38　　　2. 42×13 +

177：1. 49 – 43　　38×49　　　2. 17 – 12 +

178：1. 23 － 18　13×31　　2. 43 － 38 ＋

179：1. 27 － 22　18×29　　2. 39 － 34 ＋

180：1. 50 － 44　40×49　　2. 45 － 40 ＋

181：1. 27 － 22　18×27　　2. 37 － 32 ＋

182：1. 29 － 23　28×30　　2. 35×24 ＋

183：1. 28 － 23　19×30　　2. 40 － 35 ＋

184：1. 33 － 28　32×23　　2. 24 － 20 ＋

185：1. 37 － 31　26×28　　2. 49 － 44 ＋

186：1. 25 － 20　24×15　　2. 28 － 22 ＋

187：1. 23 － 18　22×13　　2. 31 － 27 ＋

188：1. 29 － 24　20×29　　2. 43 － 39 ＋

189：1. 49 － 43　38×40　　2. 45×25 ＋

190：1. 49 － 44　40×49　　2. 20 － 14 ＋

191：1. 24 － 20　15×33　　2. 43 － 39 ＋

192：1. 33 － 28　22×24　　2. 34 － 30 ＋

193：1. 34 － 29　24×42　　2. 37×48 ＋

194：1. 47 － 41　36×47　　2. 20 － 14 ＋

195：1. 42 － 38　33×31　　2. 41 － 36 ＋

196：1. 33 － 28　23×43　　2. 44 － 39 ＋

197：1. 49 － 43　38×49　　2. 22 － 18 ＋

198：1. 28 － 22　17×28　　2. 29 － 23 ＋

199：1. 39 － 33　25×34　　2. 33 － 29 ＋

200：1. 27 － 21　16×27　　2. 37 － 31 ＋

201：1. 47 － 41　37×46　　2. 21 － 16 ＋

202：1. 28 － 23　19×17　　2. 37 － 31 ＋

203：1. 33 － 28　22×24　　2. 44 － 40 ＋

204：1. 27－21　　36×38　　　2. 48－42＋

205：1. 48－42　　37×48　　　2. 33－28＋

206：1. 48－42　　37×48　　　2. 27－22＋

207：1. 34－30　　43×23　　　2. 44－40＋

208：1. 46－41　　42×33　　　2. 41－37＋

209：1. 34－29　　43×23　　　2. 44－40＋

210：1. 27－22　　18×27　　　2. 44－40＋

211：1. 34－30　　25×34　　　2. 28－22＋

212：1. 27－21　　36×18　　　2. 30－25＋

213：1. 33－28　　16×27　　　2. 28× 8＋

214：1. 37－32　　25×43　　　2. 32× 5＋

215：1. 49－44　　40×49　　　2. 39－34＋

216：1. 43－39　　15×24　　　2. 33－29＋

217：1. 27－22　　18×38　　　2. 48－42＋

218：1. 49－44　　40×49　　　2. 19－14＋

219：1. 31－27　　22×31　　　2. 42－37＋

220：1. 50－44　　43×34　　　2. 44－39＋

221：1. 38－33　　35×44　　　2. 33－29＋

222：1. 32－28　　16×27　　　2. 28－22＋

223：1. 40－34　　29×40　　　2. 39－34＋

224：1. 27－22　　17×37　　　2. 38－32＋

225：1. 27－21　　17×26　　　2. 37－31＋

226：1. 22－17　　11×22　　　2. 38－33＋

227：1. 39－33　　28×39　　　2. 30－25＋

228：1. 28－22　　17×28　　　2. 38－32＋

229：1. 33－28　　23×32　　　2. 29－24＋

230：1. 34 – 30　24×35　　2. 45 – 40 +

231：1. 38 – 33　29×38　　2. 48 – 43 +

232：1. 42 – 38　33×42　　2. 31 – 26 +

233：1. 46 – 41　37×46　　2. 40 – 34 +

234：1. 33 – 28　26×37　　2. 28 – 22 +

235：1. 23 – 18　13×22　　2. 24 – 19 +

236：1. 12 – 7　　2×11　　2. 21 – 17 +

237：1. 26 – 21　16×36　　2. 37 – 31 +

238：1. 32 – 28　23×43　　2. 48×10 +

239：1. 42 – 37　32×41　　2. 24 – 47 +

240：1. 7 – 1　　45 – 50　　2. 1 – 6 +

241：1. 47 – 41　45 – 50　　2. 41 – 36 +

242：1. 34 – 47　41 – 46　　2. 47 – 41 +

243：1. 47 – 41　37 – 42　　2. 48×37 +

244：1. 43 – 39

　　如 1. …　　41 – 46 則　2. 42 – 37 +

　　如 1. …　　41 – 47 則　2. 42 – 38 +

245：1. 39 – 34　35 – 40　　2. 34 – 30 +

246：1. 7 – 1　　34 – 39　　2. 1 – 6 +

247：1. 24 – 19　13×24　　2. 45 – 40 +

248：1. 19 – 13　8×19　　2. 10 – 5 +

249：1. 34 – 40　45×34　　2. 49 – 44 +

250：1. 49 – 43　39×48　　2. 36 – 47 +

251：1. 17 – 11　7×16　　2. 35 – 2 +

252：1. 37 – 31　36×27　　2. 42 – 26 +

253：1. 16 – 7　18 – 22　　2. 7 – 11 +

254：1.　2 – 35　49×21　　2. 35 – 49 +
255：1. 44 – 40　39 – 17　　2. 40 – 34 +
256：1. 35 – 30　24×35　　2. 50 – 44 +
257：1. 37 – 42　33 – 39　　2. 42 – 15 +
258：1. 32 – 28　33×22　　2. 40 – 34 +
259：1. 20 – 14　19×10　　2. 25 – 20 +
260：1. 42 – 37　41×32　　2. 48 – 42 +

三步殺練習 300 題（均為白先）

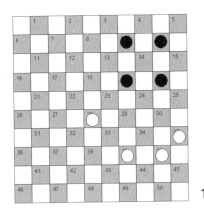

1

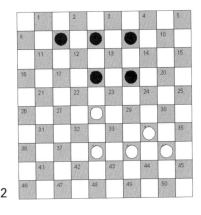

2

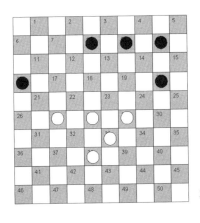

3

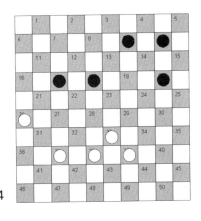

4

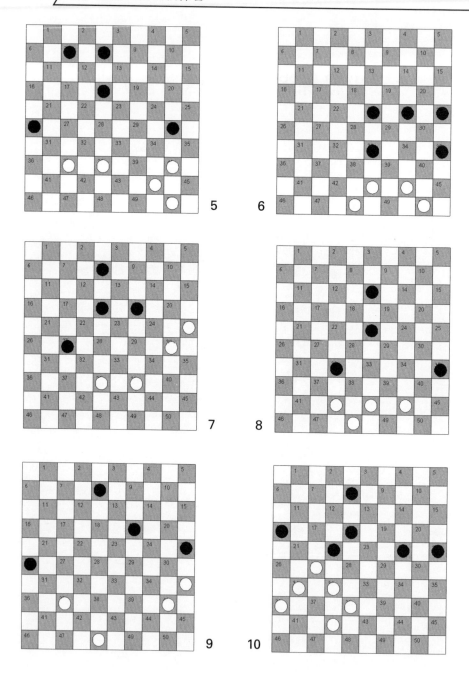

5

6

7

8

9

10

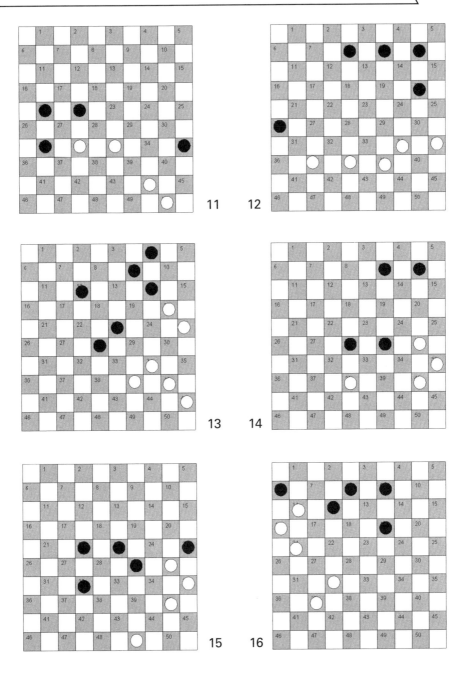

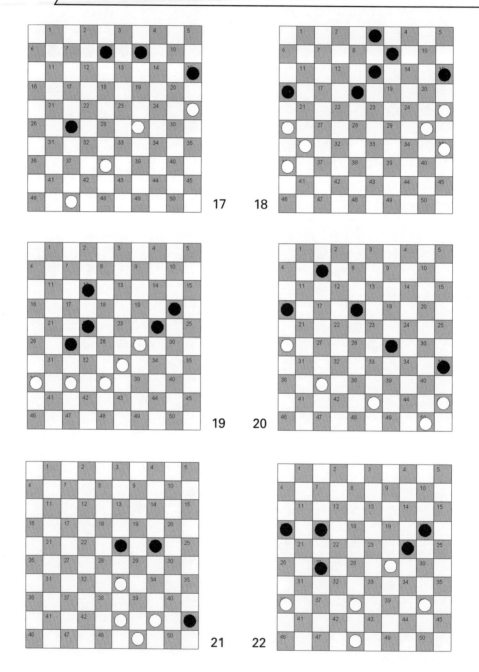

17 18

19 20

21 22

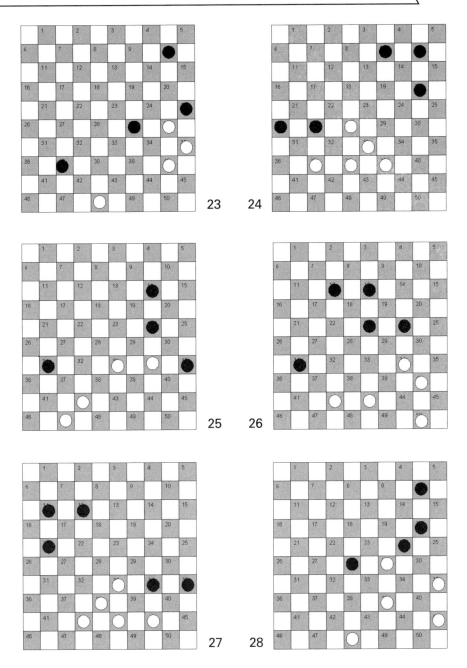

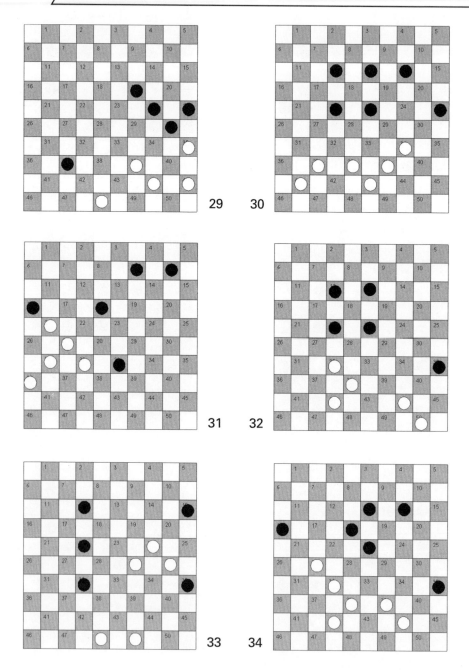

29

30

31

32

33

34

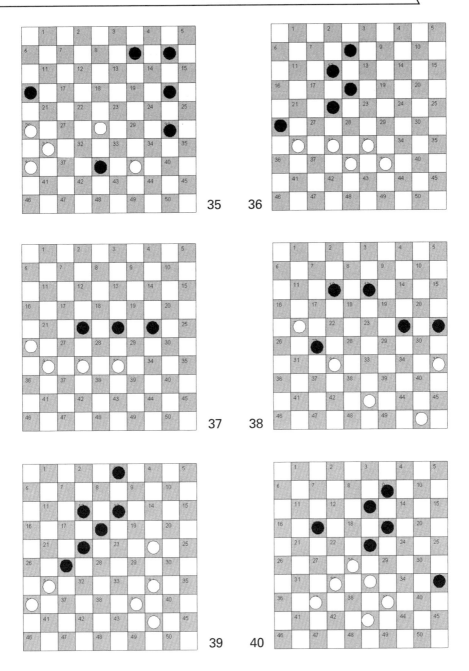

35　36

37　38

39　40

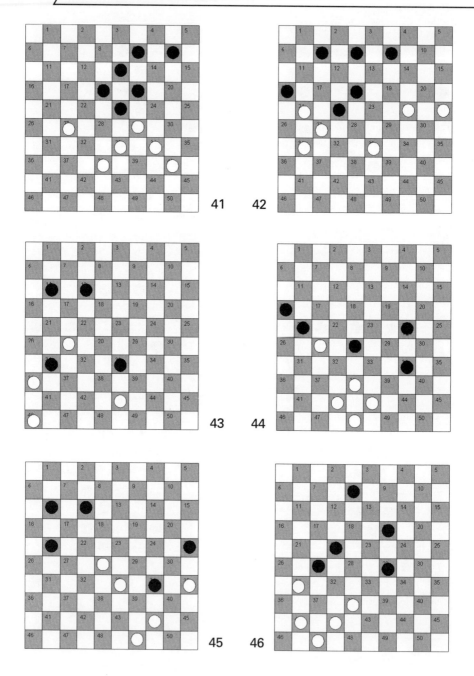

41　42

43　44

45　46

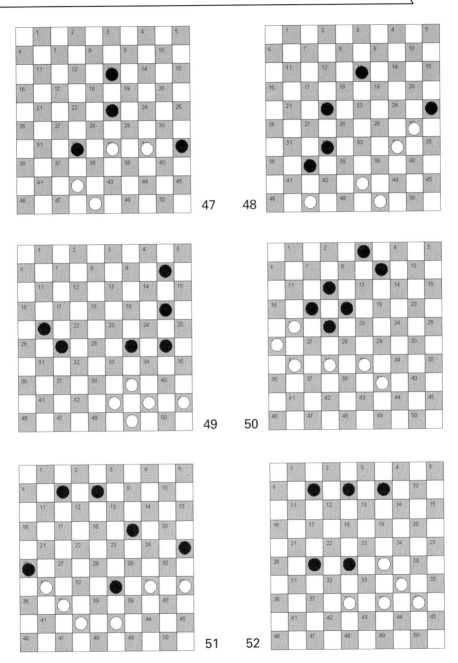

47 48

49 50

51 52

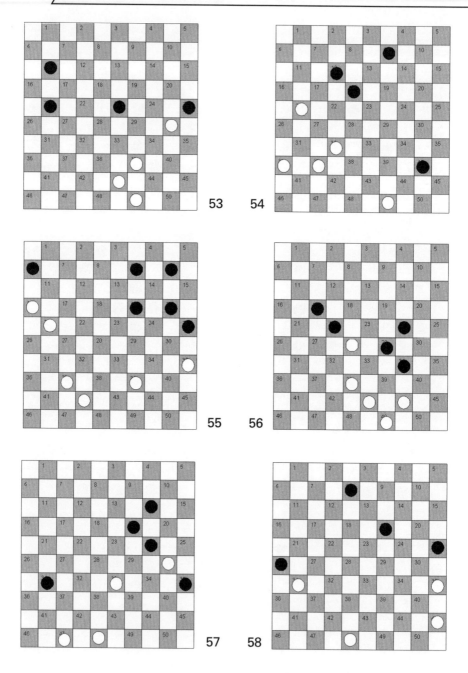

53

54

55

56

57

58

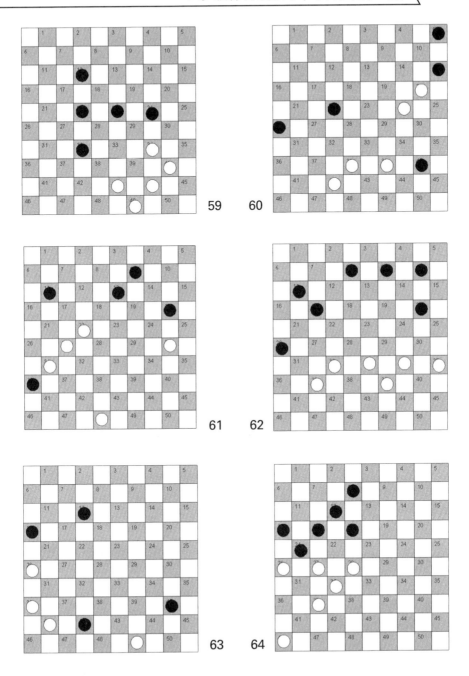

59 60

61 62

63 64

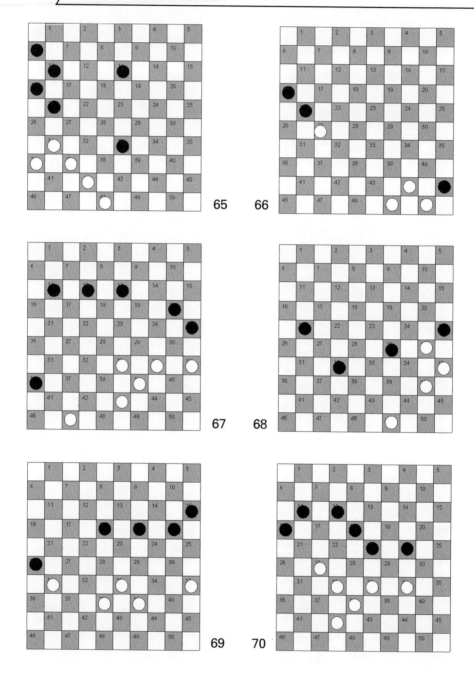

65　66

67　68

69　70

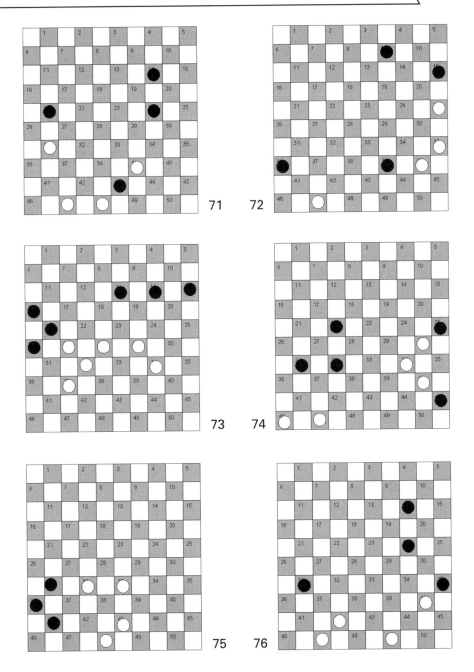

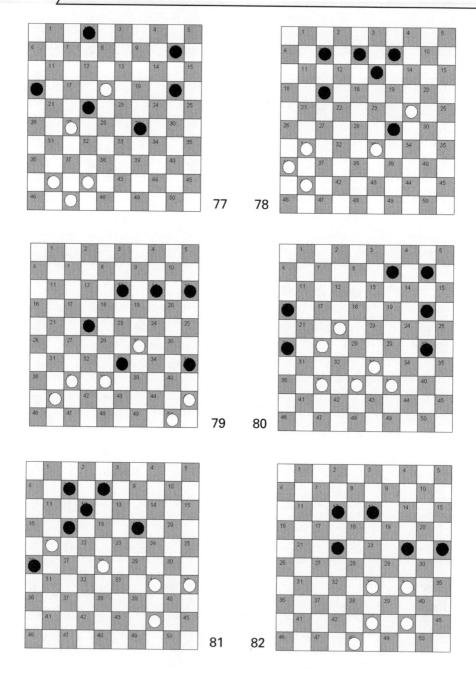

77 78

79 80

81 82

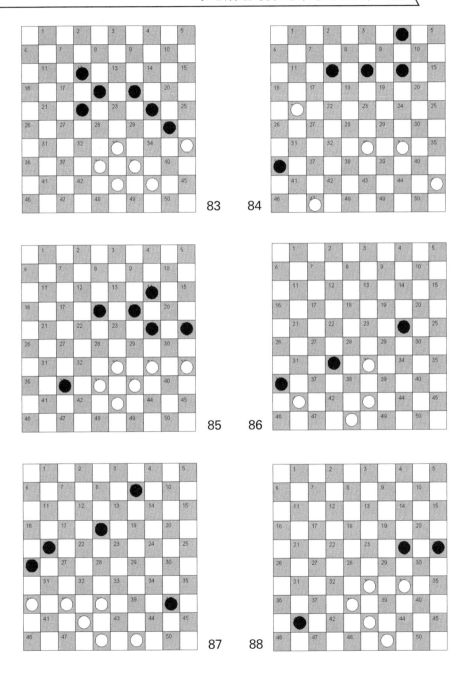

83

84

85

86

87

88

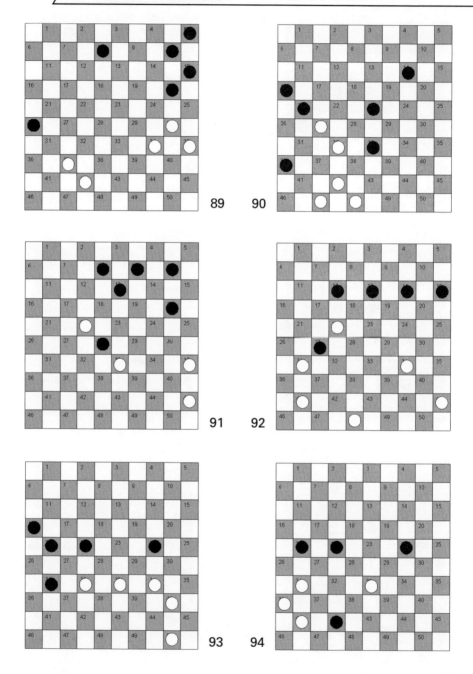

89　90

91　92

93　94

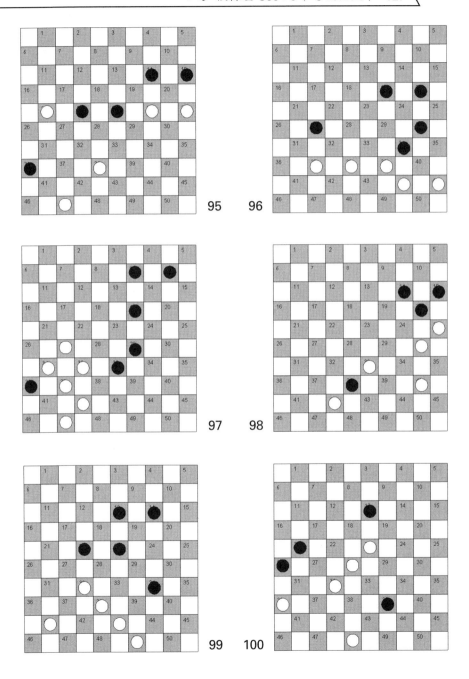

95　96

97　98

99　100

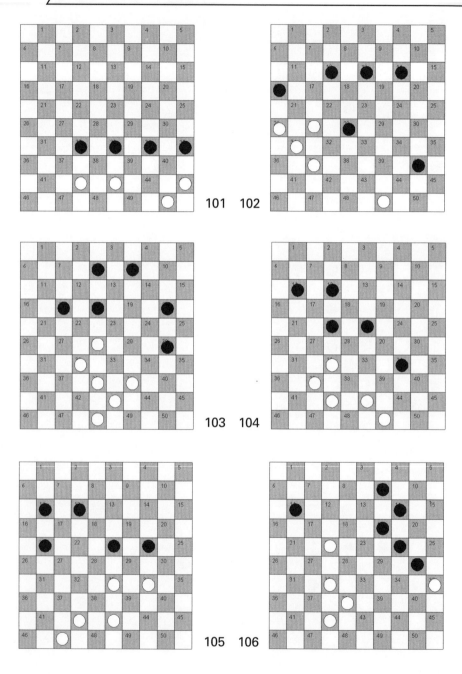

101　102

103　104

105　106

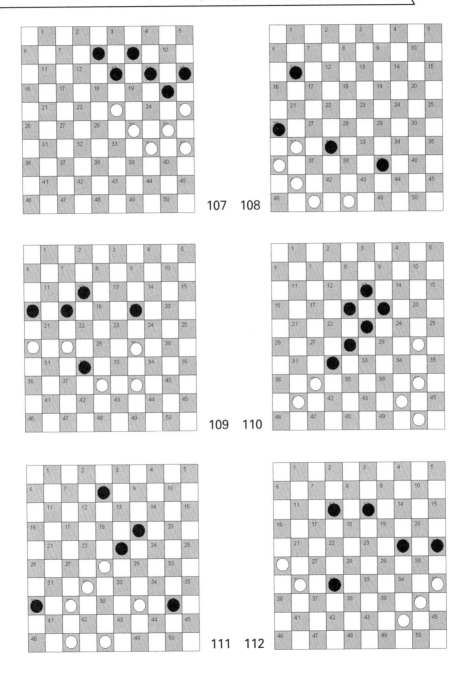

107　108

109　110

111　112

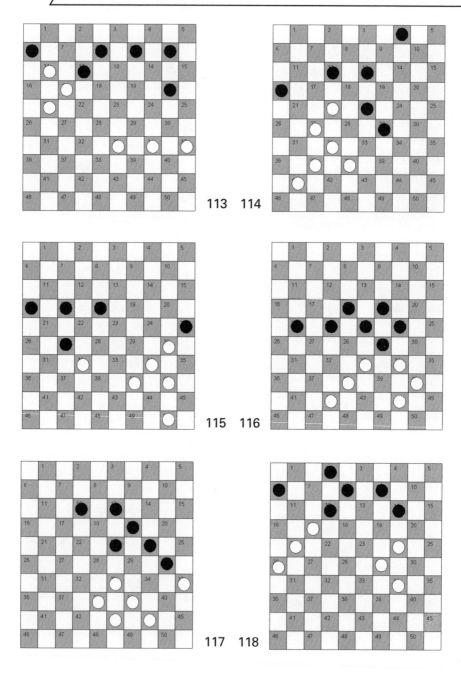

113 114

115 116

117 118

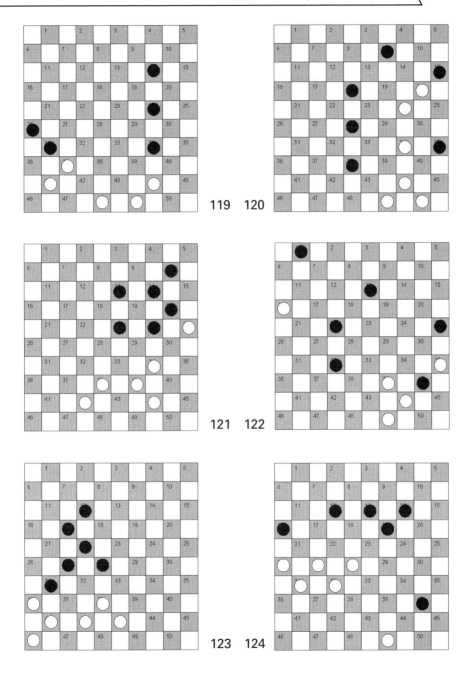

119　120

121　122

123　124

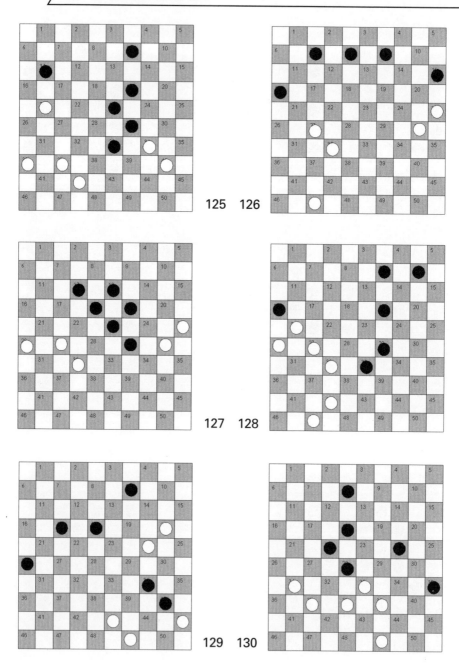

125　126

127　128

129　130

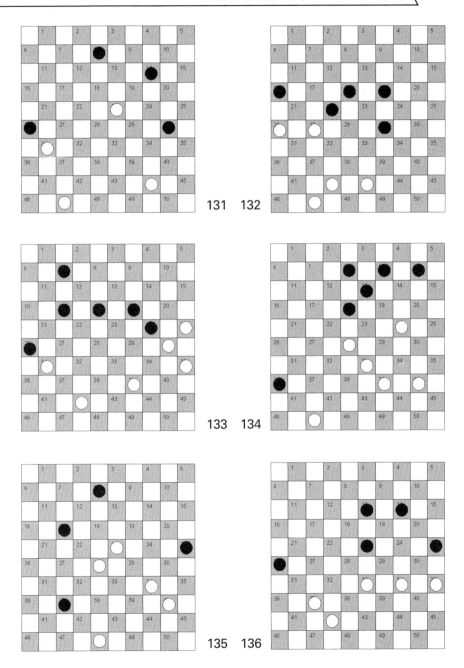

131 132

133 134

135 136

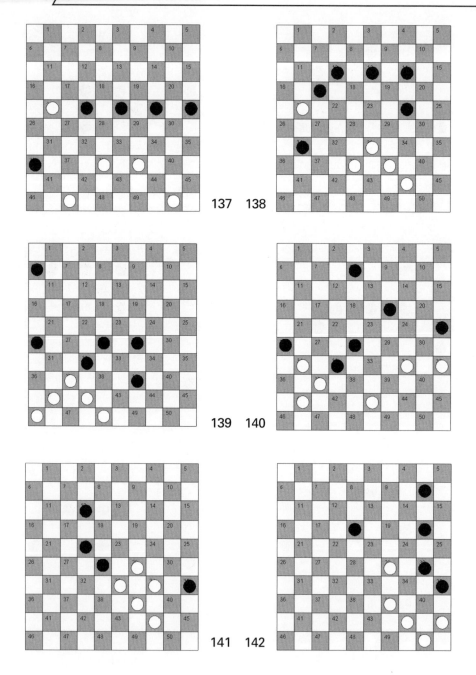

137　138

139　140

141　142

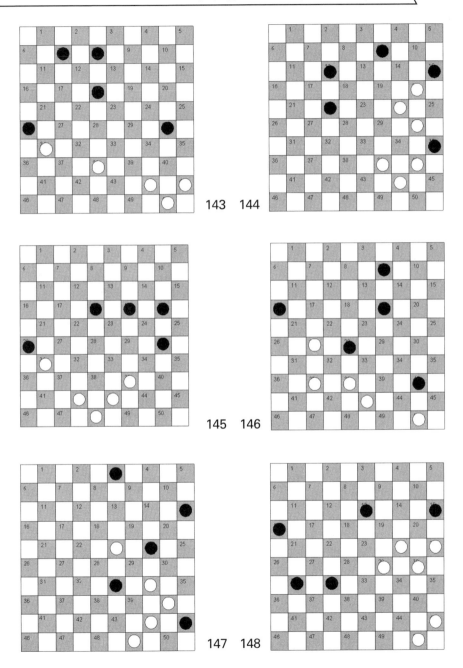

143　144

145　146

147　148

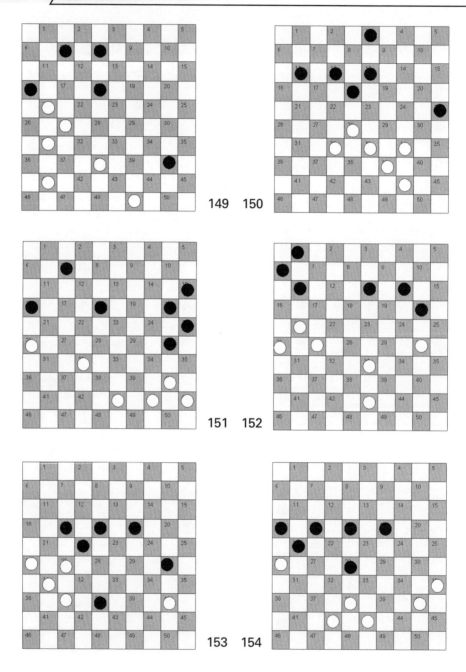

149　150

151　152

153　154

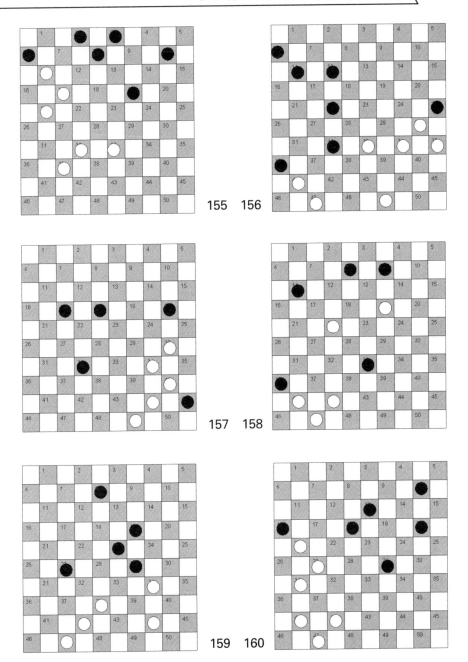

155 156

157 158

159 160

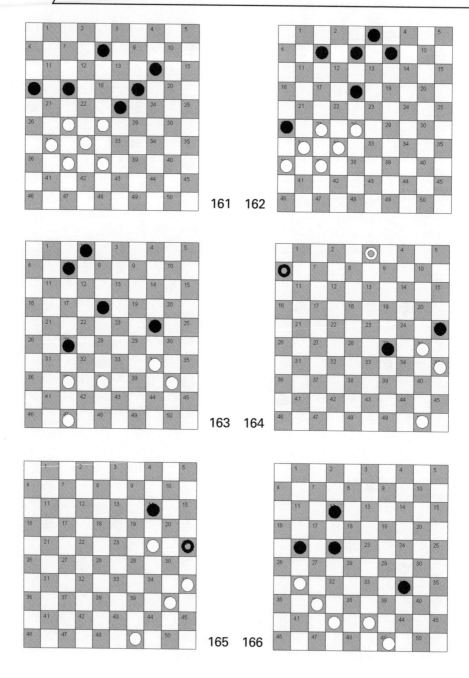

161　162

163　164

165　166

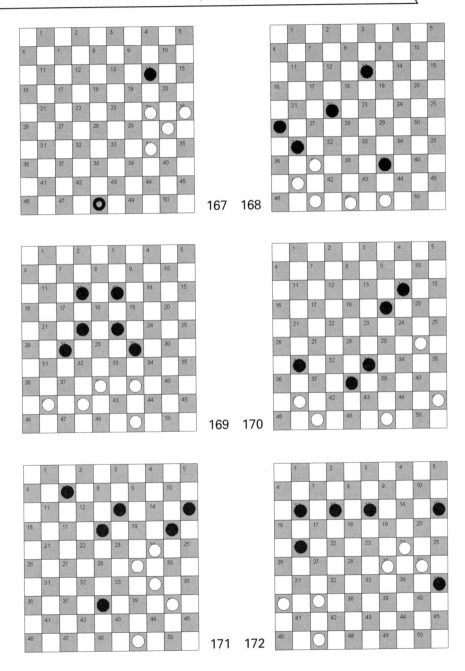

167　168

169　170

171　172

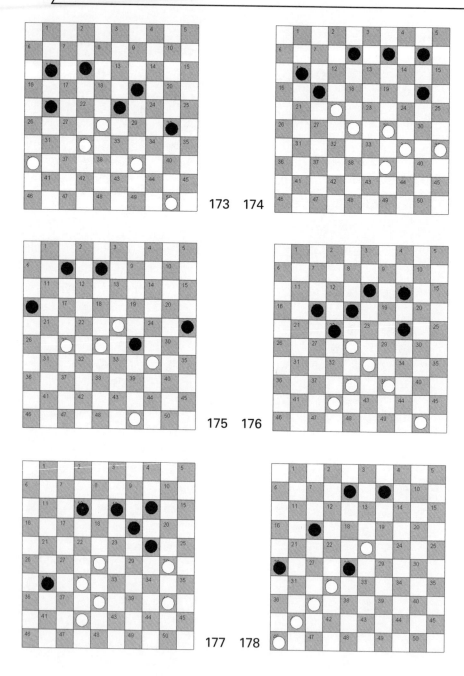

173 174

175 176

177 178

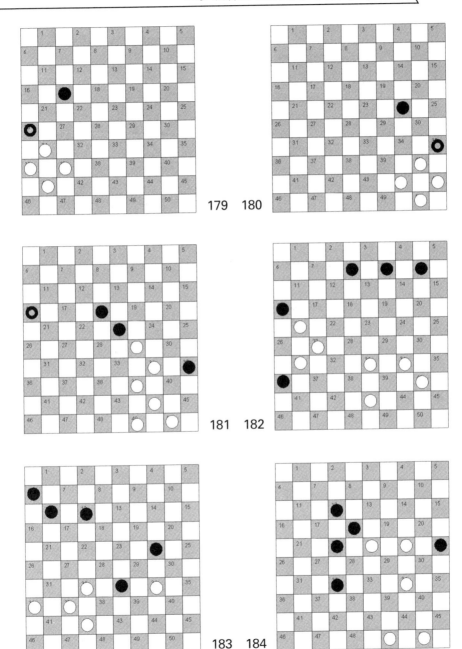

179　180

181　182

183　184

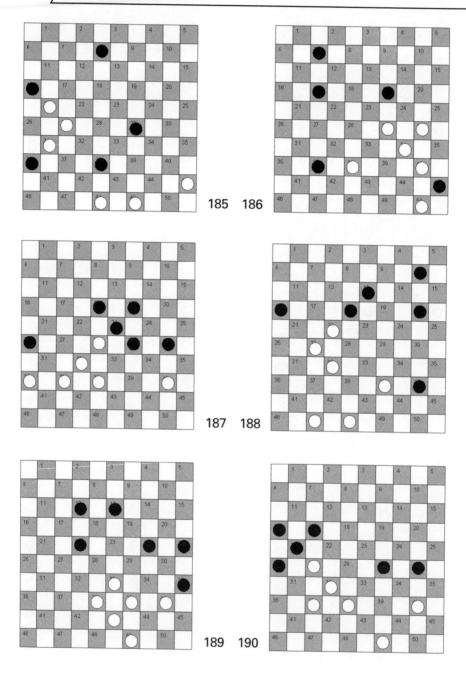

185 186

187 188

189 190

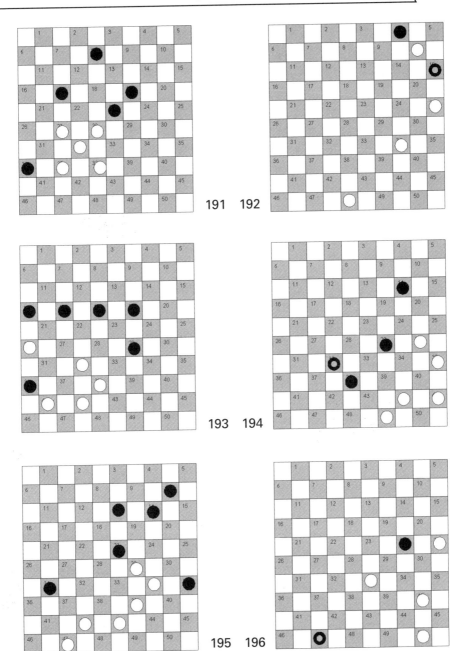

191　192

193　194

195　196

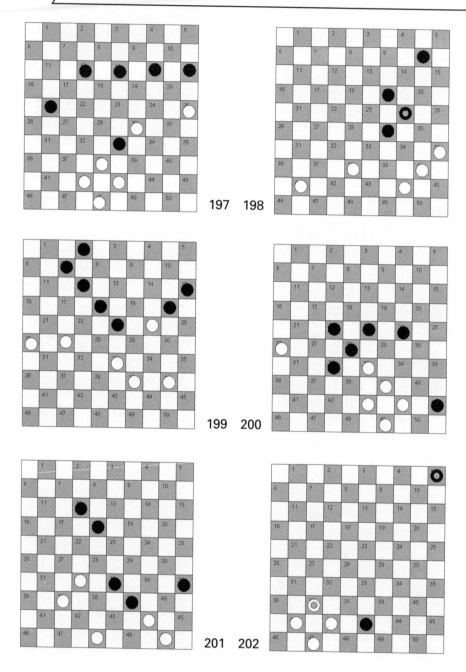

197　198

199　200

201　202

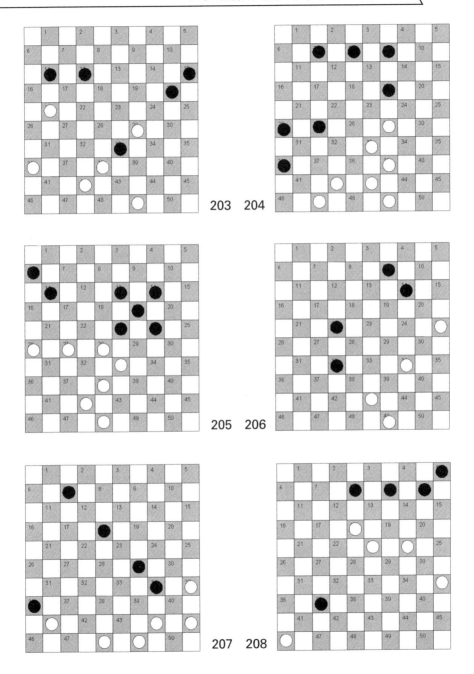

203 204

205 206

207 208

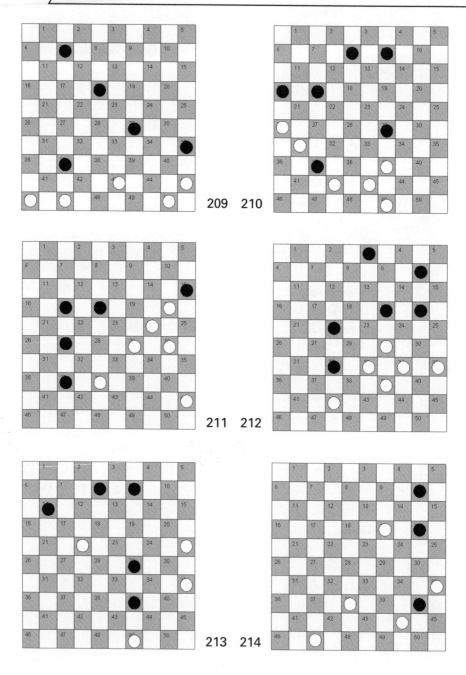

209 210

211 212

213 214

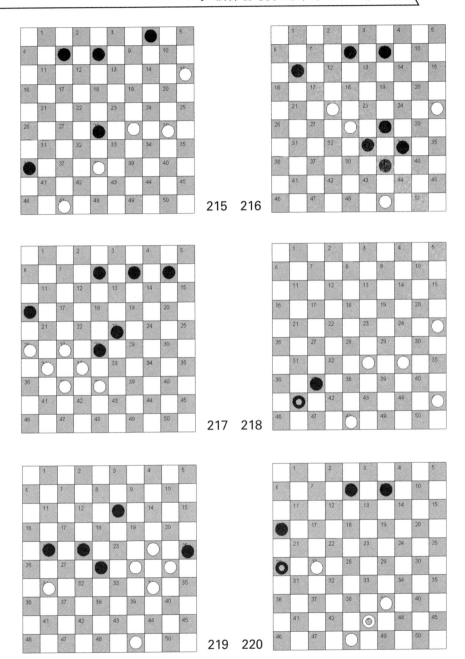

215　216

217　218

219　220

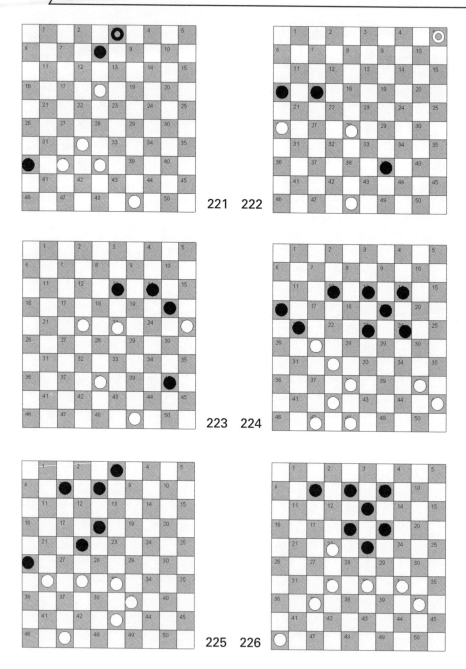

221 222

223 224

225 226

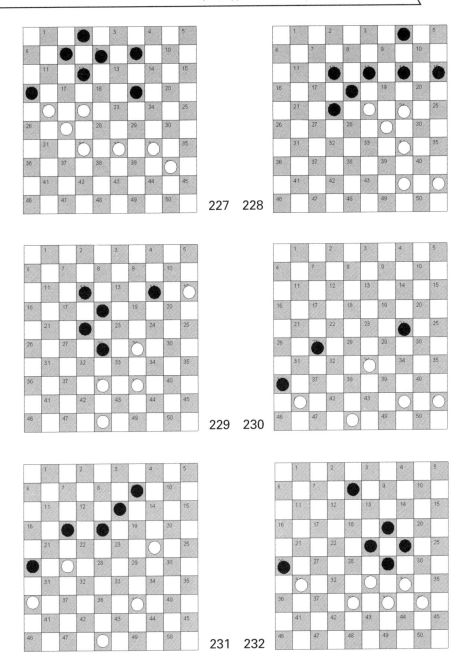

227　228

229　230

231　232

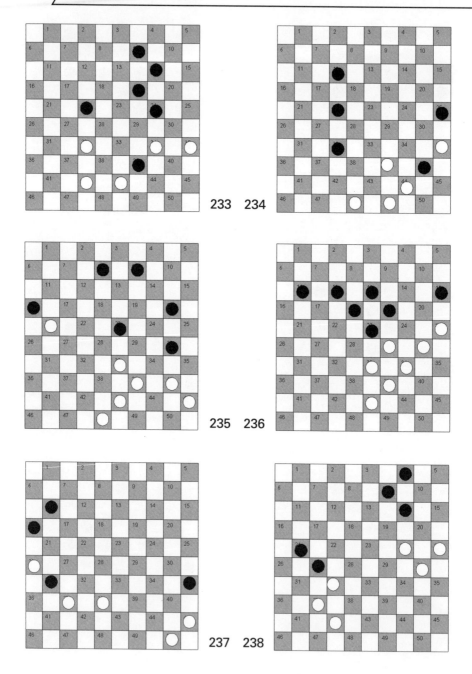

233 234

235 236

237 238

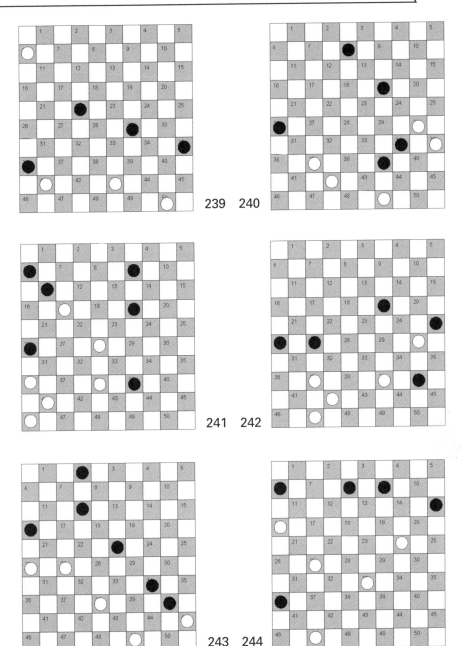

239 240

241 242

243 244

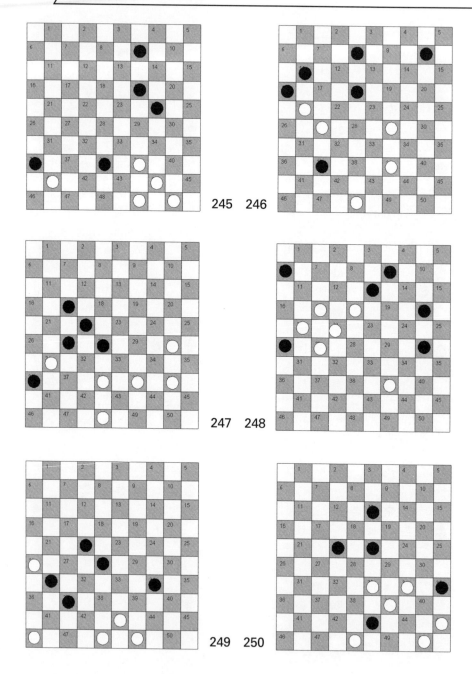

245 246

247 248

249 250

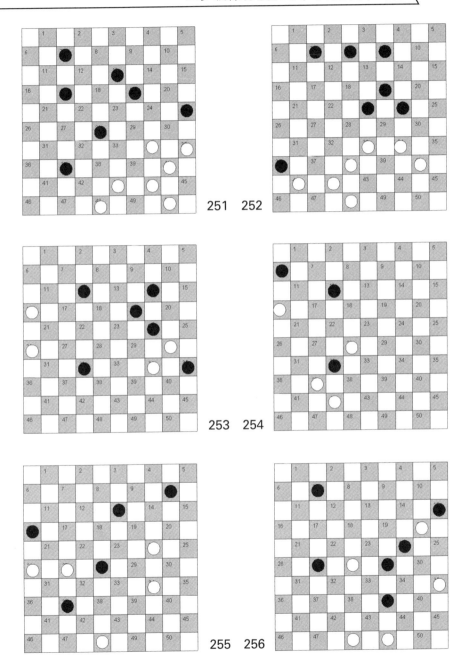

251 252

253 254

255 256

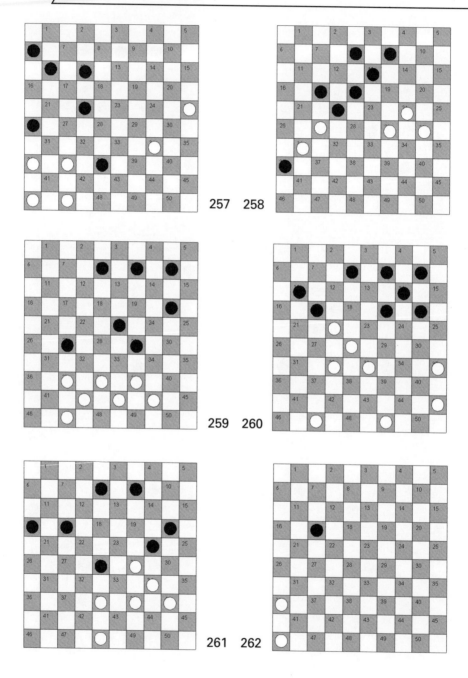

257　258

259　260

261　262

263　264

265　266

267　268

269　270

271　272

273　274

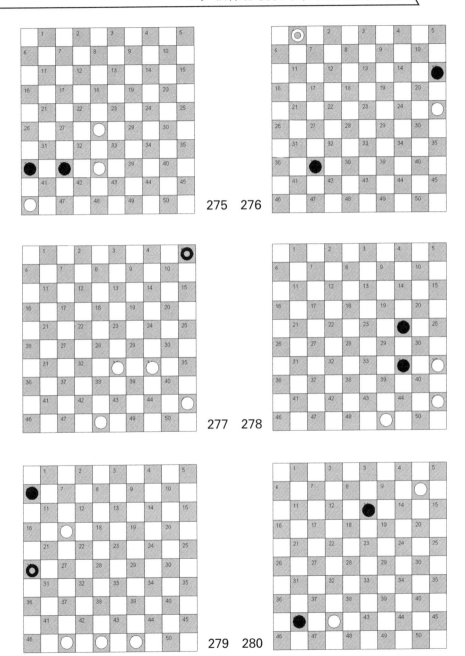

275 276

277 278

279 280

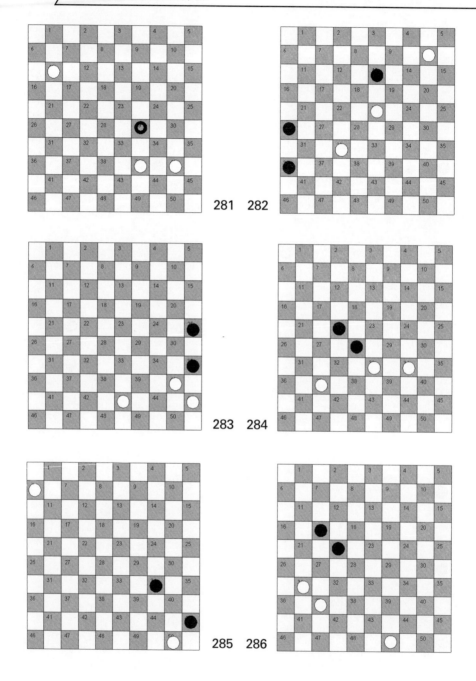

281 282

283 284

285 286

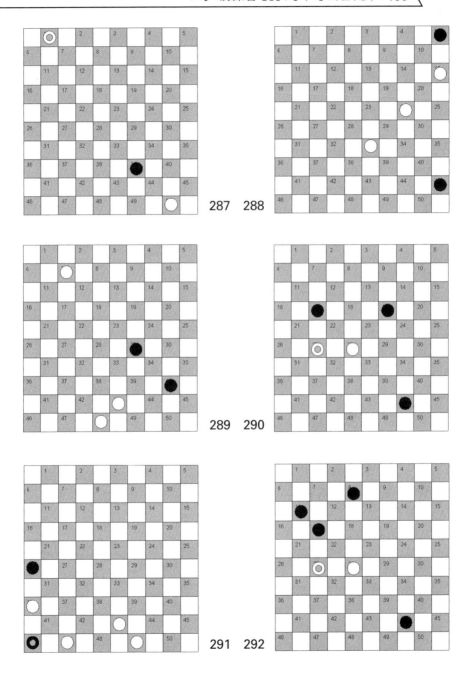

287 288

289 290

291 292

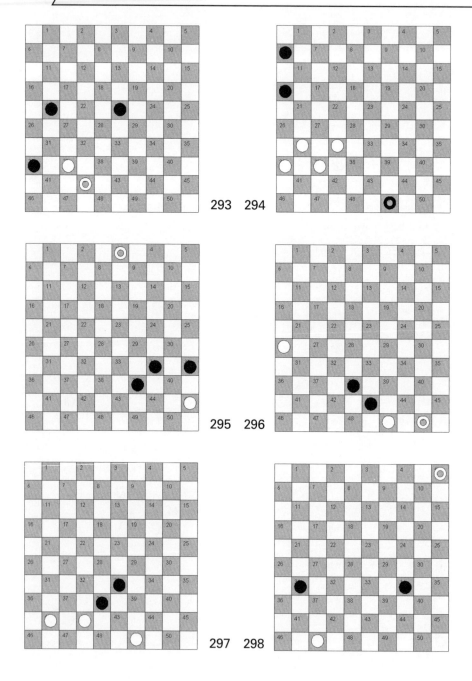

293　294

295　296

297　298

299　300

三步殺練習答案

1：1. 28 – 23　　19×28　　2. 39 – 33　　28×39　　3. 40 – 34 +

2：1. 28 – 22　　18×27　　2. 38 – 32　　27×38　　3. 39 – 33 +

3：1. 27 – 21　　16×27　　2. 28 – 22　　27×18　　3. 29 – 23 +

4：1. 26 – 21　　17×26　　2. 37 – 31　　26×37　　3. 38 – 32 +

5：1. 37 – 31　　26×37　　2. 38 – 32　　37×38　　3. 40 – 34 +

6：1. 44 – 40　　35 – 44　　2. 50×30　　25×34　　3. 43 – 39 +

7：1. 38 – 32　　27×38　　2. 39 – 33　　38×29　　3. 30 – 24 +

8：1. 44 – 40　　35×44　　2. 43 – 39　　44×33　　3. 42 – 38 +

9：1. 37 – 31　　26×37　　2. 48 – 42　　37×48　　3. 40 – 34 +

10：1. 32 – 28　　22×33　　2. 38×20　　25×14　　3. 27 – 21 +

11：1. 33 – 28　　22×33　　2. 32 – 27　　21×32　　3. 44 – 40 +

12：1. 37 – 31　　26×37　　2. 38 – 32　　37×28　　3. 39 – 33 +

13：1. 39 – 33　　28×30　　2. 25×34　　14×25　　3. 34 – 30 +

14：1. 30 – 24　　29×20　　2. 38 – 33　　28×39　　3. 40 – 34 +

15：1. 40 – 34　　29×40　　2. 35×44　　25×34　　3. 44 – 39 +

16：1. 21 – 17　　12×21　　2. 16×27　　6×17　　3. 27 – 22 +

17：1. 38 – 32　　27×38　　2. 47 – 42　　38×47　　3. 29 – 24 +

18：1. 25 – 20　　15×24　　2. 30× 8　　3×12　　3. 26 – 21 +

19：1. 38 – 32　　27×38　　2. 33×42　　24×33　　3. 42 – 38 +

20：1. 26 – 21　　16×27　　2. 37 – 32　　27×49　　3. 50 – 44 +

21：1. 44 – 40　　45×34　　2. 33 – 29　　24×33　　3. 43 – 39 +

22：1. 36－31　24×42　2. 31×11　16×　7　3. 48×37＋

23：1. 30－24　29×20　2. 48－42　37×48　3. 40－34＋

24：1. 28－22　27×18　2. 37－31　26×37　3. 38－32＋

25：1. 33－29　24×33　2. 34－30　35×24　3. 42－37＋

26：1. 42－37　31－42　2. 43－38　42×33　3. 34－30＋

27：1. 33－29　34×23　2. 44－40　35×44　3. 43－39＋

28：1. 39－33　28×39　2. 45－40　24×33　3. 40－34＋

29：1. 48－42　37×48　2. 44－40　48×34　3. 40×20＋

30：1. 34－29　23×34　2. 39×30　25×34　3. 43－39＋

31：1. 32－28　33×22　2. 21－17　22×11　3. 27－21＋

32：1. 32－27　22×31　2. 42－37　31×33　3. 44－40＋

33：1. 24－20　35×33　2. 49－43　15×24　3. 43－38＋

34：1. 27－22　18×27　2. 32×21　16×27　3. 44－40＋

35：1. 39－33　38×29　2. 28－23　29×18　3. 26－21＋

36：1. 32－28　26×37　2. 28×17　12×21　3. 38－32＋

37：1. 32－28　23×32　2. 33－29　24×33　3. 31－27＋

38：1. 21－17　27×49　2. 17×30　25×34　3. 50－44＋

39：1. 24－19　13×24　2. 34－29　24×33　3. 39×　8＋

40：1. 33－29　33×34　2. 39×30　35×24　3. 28－22＋

41：1. 27－22　18×27　2. 29×18　13×22　3. 38－32＋

42：1. 31－26　22×31　2. 26×37　16×27　3. 37－32＋

43：1. 43－38　33×42　2. 46－41　31×22　3. 41－37＋

44：1. 38－32　28×37　2. 42×31　21×32　3. 43－38＋

45：1. 33－29　34×32　2. 35－30　25×34　3. 44－39＋

46：1. 41－37　27×36　2. 37－31　36×27　3. 38－32＋

47：1. 34－30　35×24　2. 33－29　23×34　3. 42－38＋

48：1. 47 – 42　37×39　2. 34×43　25×34　3. 43 – 39 +
49：1. 39 – 33　29×38　2. 43×32　27×38　3. 49 – 43 +
50：1. 31 – 27　22×31　2. 26×37　17×26　3. 37 – 31 +
51：1. 42 – 38　33×42　2. 37×48　26×37　3. 48 – 42 +
52：1. 29 – 23　28×19　2. 38 – 32　27×38　3. 39 – 33 +
53：1. 39 – 33　25×34　2. 33 – 28　23×32　3. 43 – 39 +
54：1. 21 – 17　12×21　2. 49 – 44　40×49　3. 37 – 31 +
55：1. 16 – 11　 6×26　2. 37 – 31　26×48　3. 39 – 34 +
56：1. 38 – 33　29×38　2. 43×32　22×33　3. 44 – 39 +
57：1. 33 – 29　24×33　2. 48 – 42　35×24　3. 42 – 37 +
58：1. 45 – 40　26×37　2. 48 – 42　37×48　3. 40 – 34 +
59：1. 34 – 29　23×45　2. 44 – 40　45×34　3. 43 – 39 +
60：1. 39 – 34　40×29　2. 24×33　15×24　3. 33 – 28 +
61：1. 22 – 17　11×22　2. 27×18　13×22　3. 30 – 25 +
62：1. 37 – 31　26×28　2. 33×22　17×28　3. 39 – 33 +
63：1. 49 – 44　40×49　2. 41 – 37　42×31　3. 36×27 +
64：1. 28 – 22　17×28　2. 26×17　12×21　3. 32× 3 +
65：1. 42 – 38　33×42　2. 31 – 26　42×31　3. 26×17 +
66：1. 44 – 40　45×34　2. 50 – 44　21×32　3. 44 – 39 +
67：1. 47 – 41　36×47　2. 33 – 29　47×24　3. 34 – 30 +
68：1. 40 – 34　29×40　2. 35×44　25×34　3. 44 – 39 +
69：1. 38 – 32　26×28　2. 33×24　20×29　3. 39 – 34 +
70：1. 27 – 22　18×27　2. 32×21　16×27　3. 33 – 29 +
71：1. 47 – 42　43 – 34　2. 31 – 27　21×32　3. 42 – 38 +
72：1. 47 – 41　36×47　2. 40 – 34　39×30　3. 35×24 +
73：1. 37 – 31　26×37　2. 32×41　21×23　3. 29×20 +

74：1. 34 − 29　　45×23　　2. 46 − 41　　25×34　　3. 41 − 37 +

75：1. 32 − 27　　31×22　　2. 33 − 28　　22×33　　3. 43 − 38 +

76：1. 49 − 43　　35×44　　2. 43 − 39　　44×33　　3. 42 − 37 +

77：1. 27 − 21　　16×27　　2. 41 − 37　　22×13　　3. 37 − 32 +

78：1. 24 − 19　　13×24　　2. 41 − 37　　29×38　　3. 37 − 32 +

79：1. 41 − 36　　33×31　　2. 36×20　　15×33　　3. 45 − 40 +

80：1. 37 − 31　　26×37　　2. 27 − 21　　16×18　　3. 38 − 32 +

81：1. 28 − 22　　17×28　　2. 44 − 39　　26×17　　3. 39 − 33 +

82：1. 33 − 29　　24×33　　2. 34 − 30　　25×34　　3. 43 − 39 +

83：1. 33 − 29　　24×42　　2. 35×13　　18× 9　　3. 43 − 38 +

84：1. 47 − 41　　36×47　　2. 21 − 17　　47×40　　3. 17×10 +

85：1. 38 − 32　　37×28　　2. 33×13　　19× 8　　3. 34 − 30 +

86：1. 41 − 37　　32×41　　2. 33 − 29　　24×33　　3. 43 − 38 +

87：1. 19 − 44　　40×49　　2. 38 − 32　　49×27　　3. 37 − 31 +

88：1. 33 − 29　　24×42　　2. 34 − 30　　25×34　　3. 43 − 39 +

89：1. 37 − 31　　26 − 48　　2. 30 − 25　　48×30　　3. 25×14 +

90：1. 47 − 41　　36×38　　2. 32×43　　21×32　　3. 43 − 38 +

91：1. 22 − 18　　28×39　　2. 45 − 40　　13×22　　3. 40 − 34 +

92：1. 22 − 17　　27×47　　2. 17×10　　15× 4　　3. 48 − 42 +

93：1. 33 − 28　　22×33　　2. 32 − 27　　31×22　　3. 34 − 30 +

94：1. 33 − 28　　22×33　　2. 31 − 27　　21×32　　3. 41 − 37 +

95：1. 47 − 41　　36×47　　2. 21 − 17　　47×20　　3. 17×10 +

96：1. 37 − 32　　34×43　　2. 38×49　　27×38　　3. 49 − 43 +

97：1. 32 − 28　　33×22　　2. 27×18　　36×27　　3. 37 − 32 +

98：1. 33 − 29　　38×47　　2. 40 − 35　　47×24　　3. 30×10 +

99：1. 32 − 27　　22×31　　2. 41 − 37　　31×33　　3. 43 − 39 +

100：1. 48－43　39×48　2. 32－27　21×32　3. 28×37＋

101：1. 42－38　33×42　2. 43－39　34×43　3. 45－40＋

102：1. 49－44　40×49　2. 37－32　28×37　3. 31×42＋

103：1. 28－22　17×37　2. 38－32　37×28　3. 39－33＋

104：1. 32－28　23×41　2. 42－37　41×32　3. 43－39＋

105：1. 33－28　23×32　2. 34－29　24×33　3. 42－38

106：1. 22－17　11×22　2. 32－28　22×33　3. 38×20＋

107：1. 23－19　13×33　2. 34－29　33×24　3. 30×10＋

108：1. 31－27　32×21　2. 48－43　39×48　3. 41－37＋

109：1. 38－33　32×21　2. 29－23　19×28　3. 33×11＋

110：1. 30－24　19×30　2. 40－34　30×39　3. 44×22＋

111：1. 39－34　40×29　2. 37－31　36×38　3. 48－42＋

112：1. 35－30　25×45　2. 44－40　45×34　3. 31－27＋

113：1. 21－16　12×21　2. 16×27　6×17　3. 27－22＋

114：1. 22－17　12×21　2. 38－33　29×38　3. 32×43＋

115：1. 39－33　27×29　2. 34×21　25×45　3. 21－17＋

116：1. 34－30　24×35　2. 33×13　18×9　3. 44－39＋

117：1. 33－29*　24×42　2. 35×24　19×30　3. 43－38＋

118：1. 17－11　6×17　2. 24－19　14×23　3. 29×7＋

119：1. 48－43　31×42　2. 43－38　42×33　3. 44－39＋

120：1. 49－43　38×29　2. 24×4　15×24　3. 4－18＋

121：1. 34－30　24×35　2. 44－40　35×33　3. 38×9＋

122：1. 39－34　40×29　2. 35－30　25×34　3. 44－39＋

123：1. 38－33　28×37　2. 41×21　17×26　3. 36×7＋

124：1. 49－44　40×49　2. 28－23　19×37　3. 31×42＋

125：1. 21－17　11×22　2. 42－38　33×31　3. 36×18＋

126：1. 27 − 21　16×38　2. 47 − 42　38×47　3. 30 − 24 +

127：1. 32 − 28　23×21　2. 26× 8　13× 2　3. 30 − 24 +

128：1. 32 − 28　33×31　2. 26×37　16×27　3. 37 − 32 +

129：1. 20 − 14　 9×29　2. 43 − 39　34×43　3. 45×21 +

130：1. 31 − 27　22×42　2. 33× 2　42×44　3. 49×40 +

131：1. 44 − 40　26×37　2. 47 − 41　37×46　3. 40 − 35 +

132：1. 26 − 21　22×31　2. 43 − 38　16×27　3. 38 − 32 +

133：1. 39 − 34　26×48　2. 25 − 20　24×15　3. 30 − 25 +

134：1. 24 − 19　13×24　2. 47 − 41　36×47　3. 39 − 34 +

135：1. 28 − 22　17×19　2. 48 − 42　37×48　3. 40 − 35 +

136：1. 37 − 31　26×48　2. 33 − 29　48×30　3. 29×20 +

137：1. 47 − 41　36×47　2. 21 − 17　47×44　3. 17×30 +

138：1. 38 − 32　17×26　2. 32 − 27　31×22　3. 33 − 29 +

139：1. 42 − 38　32×43　2. 37 − 31　26×37　3. 41×34 +

140：1. 41 − 36　32×41　2. 36×47　26×37　3. 47 − 42 +

141：1. 29 − 23　28×19　2. 34 − 30　35×24　3. 33 − 29 +

142：1. 29 − 23　18×29　2. 39 − 34　29×49　3. 50 − 44 +

143：1. 45 − 40　26×37　2. 38 − 32　37×28　3. 40 − 34 +

144：1. 24 − 19　15×13　2. 40 − 34　35×24　3. 34 − 29 +

145：1. 42 − 38　26×37　2. 38 − 32　37×28　3. 39 − 33 +

146：1. 50 − 44　40×49　2. 38 − 32　49×38　3. 32×3 +

147：1. 34 − 29　45×34　2. 29×20　15×24　3. 44 − 39 +

148：1. 24 − 19　13×35　2. 25 − 20　15×33　3. 45 − 40 +

149：1. 49 − 44　40×49　2. 41 − 36　49×32　3. 27×38 +

150：1. 34 − 30　25×43　2. 44 − 39　43×34　3. 33 − 29 +

151：1. 26 − 21　16×49　2. 40 − 35　49×40　3. 35×24 +

152：1. 30 – 24　20×49　2. 21 – 16　49×21　3. 16×7 +

153：1. 26 – 21　17×26　2. 37 – 32　26×28　3. 40 – 35 +

154：1. 38 – 32　28×39　2. 40 – 34　39×30　3. 35×11 +

155：1. 17 – 12　6×26　2. 33 – 28　8×17　3. 28 – 22 +

156：1. 47 – 42　36×40　2. 35×44　25×34　3. 44 – 39 +

157：1. 30 – 24　20×29　2. 34×21　45×34　3. 44 – 39 +

158：1. 42 – 38　33×42　2. 47×38　36×47　3. 19 – 14 +

159：1. 44 – 39　29×40　2. 39 – 34　40×29　3. 38 – 32 +

160：1. 27 – 22　16×36　2. 41 – 37　18×27　3. 37 – 32

161：1. 27 – 21　16×36　2. 37 – 31　36×27　3. 32×3 +

162：1. 27 – 21　26×17　2. 28 – 22　18×38　3. 37 – 32 +

163：1. 37 – 31　27×36　2. 47 – 41　36×47　3. 38 – 33 +

164：1. 30 – 24　29×20　2. 35 – 30　25×34　3. 3×39 +

165：1. 49 – 43　25×48　2. 24 – 20　14×25　3. 40 – 34 +

166：1. 31 – 27　21×41　2. 42 – 37　41×32　3. 43 – 39 +

167：1. 25 – 20　14×25　2. 24 – 20　25×14　3. 30 – 25 +

168：1. 49 – 43　31×42　2. 48×37　39×48　3. 41 – 36 +

169：1. 39 – 34　29×40　2. 49 – 44　40×49　3. 42 – 37 +

170：1. 49 – 33　38×49　2. 45 – 40　49×24　3. 41 – 37 +

171：1. 49 – 43　38×49　2. 34 – 30　49×35　3. 30 – 25 +

172：1. 24 – 20　15×33　2. 47 – 42　35×24　3. 42 – 38 +

173：1. 39 – 34　30×39　2. 50 – 44　39×50　3. 32 – 27 +

174：1. 28 – 23　17×19　2. 29 – 23　19×28　3. 39 – 33 +

175：1. 34 – 30　29×18　2. 28 – 22　25×34　3. 22×11 +

176：1. 28 – 23　18×29　2. 39 – 34　29×40　3. 33 – 28 +

177：1. 40 – 34　24×35　2. 34 – 30　35×24　3. 32 – 27 +

178：1. 32－27　28×19　2. 27－22　17×28　3. 37－31＋

179：1. 31－27　26×48　2. 27－21　17×26　3. 41－37＋

180：1. 40－34　35×49　2. 34－30　24×35　3. 50－44＋

181：1. 49－43　16×40　2. 34×45　23×43　3. 45－40＋

182：1. 27－22　36×18　2. 43－38　16×27　3. 38－32＋

183：1. 32－28　33×22　2. 34－29　24×33　3. 42－38＋

184：1. 34－30　25×34　2. 50－44　18×20　3. 44－39＋

185：1. 27－22　16×28　2. 49－44　36×27　3. 48－43＋

186：1. 38－32　37×28　2. 30－24　19×39　3. 50－44＋

187：1. 38－33　29×27　2. 40－35　23×41　3. 35×31＋

188：1. 39－34　40×29　2. 27－21　16×38　3. 48－42＋

189：1. 33－28　35×42　2. 28×30　25×34　3. 43－39＋

190：1. 37－31　26×28　2. 40－35　21×43　3. 35×11＋

191：1. 28－22　17×28　2. 27－22　28×17　3. 37－31＋

192：1. 48－42　15×47　2. 34－30　4×15　3. 30－24＋

193：1. 32－27　36×47　2. 38－33　47×21　3. 33×11＋

194：1. 49－43　38×40　2. 45×23　32×19　3. 30－24＋

195：1. 34－30　35×44　2. 43－39　44×33　3. 42－37＋

196：1. 50－45　47×29　2. 25－20　24×15　3. 40－34＋

197：1. 42－37　33×31　2. 25－20　15×33　3. 43－38＋

198：1. 35－30　24×35　2. 40－34　35×46　3. 34× 5＋

199：1. 33－28　23×21　2. 26× 8　2×13　3. 39－34＋

200：1. 44－40　45×34　2. 39×19　28×48　3. 19×37＋

201：1. 48－43　39×48　2. 32－27　48×22　3. 44－40＋

202：1. 37－26　5×46　2. 42－38　43×32　3. 47－41＋

203：1. 29－24　20×29　2. 21－17　11×22　3. 42－37＋

204：1. 47 – 41　　36×38　　2. 43×21　　26×17　　3. 29 – 23 +

205：1. 48 – 43　　23×21　　2. 26×17　　11×22　　3. 33 – 28 +

206：1. 25 – 20　　14×25　　2. 34 – 30　　25×34　　3. 43 – 39 +

207：1. 48 – 42　　36×38　　2. 35 – 30　　34×25　　3. 49 – 43 +

208：1. 46 – 41　　37×46　　2. 18 – 12　　46×30　　3. 12×14 +

209：1. 46 – 41　　37×46　　2. 47 – 41　　46×49　　3. 50 – 44 +

210：1. 26 – 21　　16×36　　2. 42×31　　36×27　　3. 39 – 33 +

211：1. 38 – 32　　27×38　　2. 29 – 23　　18×29　　3. 24×31 +

212：1. 29 – 23　　19×28　　2. 42 – 38　　32×43　　3. 39×48 +

213：1. 49 – 44　　39×50　　2. 35 – 30　　50×17　　3. 30 – 24 +

214：1. 35 – 30　　40×49　　2. 30 – 25　　49×14　　3. 47 – 41 +

215：1. 29 – 23　　28×19　　2. 47 – 41　　36×47　　3. 30 – 24 +

216：1. 49 – 44　　39×50　　2. 28×30　　50×17　　3. 30 – 24 +

217：1. 27 – 22　　28×17　　2. 26 – 21　　16×36　　3. 37 – 31 +

218：1. 48 – 42　　37×48　　2. 33 – 28　　41×40　　3. 45×34 +

219：1. 29 – 23　　28×19　　2. 34 – 29　　25×23　　3. 31 – 26 +

220：1. 48 – 42　　26×48　　2. 27 – 21　　16×27　　3. 43×25 +

221：1. 18 – 12　　　8×17　　2. 37 – 31　　36×27　　3. 32×12 +

222：1. 48 – 43　　39×48　　2. 28 – 22　　17×28　　3. 　5×37 +

223：1. 49 – 44　　40×49　　2. 22 – 18　　49×19　　3. 18× 9 +

224：1. 32 – 28　　23×43　　2. 48×39　　21×32　　3. 42 – 38 +

225：1. 32 – 27　　26×37　　2. 43 – 38　　22×31　　3. 38 – 32 +

226：1. 32 – 28　　23×41　　2. 46×37　　18×27　　3. 37 – 32 +

227：1. 21 – 17　　12×21　　2. 22 – 17　　21×12　　3. 27 – 21 +

228：1. 24 – 20　　15×33　　2. 44 – 39　　18×40　　3. 39×10 +

229：1. 38 – 32　　28×37　　2. 48 – 42　　37×48　　3. 15 – 10 +

230：1. 44 - 40　36×47　2. 40 - 34　47×40　3. 45×34 +

231：1. 36 - 31　26×37　2. 48 - 42　37×48　3. 27 - 21 +

232：1. 34 - 30　24×44　2. 33× 2　44×42　3. 2 - 7 +

233：1. 43 - 38　39 - 30　2. 32 - 28　22×33　3. 38×20 +

234：1. 39 - 34　40×29　2. 35 - 30　25×34　3. 44 - 39 +

235：1. 43 - 38　16×27　2. 38 - 32　27×29　3. 40 - 34 +

236：1. 30 - 24　19×30　2. 25 - 20　15×24　3. 34×25 +

237：1. 26 - 21　31×33　2. 21 - 17　11×22　3. 45 - 40 +

238：1. 24 - 19　27×47　2. 19×10　4×15　3. 30 - 24 +

239：1. 43 - 38　36×47　2. 6 - 1　47×33　3. 1×40 +

240：1. 37 - 31　26×48　2. 49 - 43　34×25　3. 43×34 +

241：1. 38 - 33　11×22　2. 28 - 17　39×28　3. 36 - 31 +

242：1. 30 - 24　19×30　2. 39 - 34　30×39　3. 37 - 32 +

243：1. 49 - 44　40×49　2. 45 - 40　49×21　3. 40× 7 +

244：1. 16 - 11　6×17　2. 47×41　36×47　3. 27 - 21 +

245：1. 49 - 43　38×49　2. 39 - 33　36×47　3. 50 - 45 +

246：1. 48 - 42　37×48　2. 27 - 22　48×23　3. 22× 2 +

247：1. 39 - 33　28×39　2. 38 - 32　27×38　3. 40 - 34 +

248：1. 17 - 11　6×28　2. 39 - 34　13×31　3. 34× 3 +

249：1. 46 - 41　37×46　2. 26×37　46×32　3. 43 - 39 +

250：1. 33 - 28　22×44　2. 48×39　44×33　3. 45 - 40 +

251：1. 48 - 42　37×30　2. 35×24　19×30　3. 40 - 34 +

252：1. 33 - 28　23×43　2. 48×39　36×38　3. 39 - 33 +

253：1. 34 - 29　24×33　2. 26 - 21　35×24　3. 21 - 17 +

254：1. 28 - 22　32×41　2. 42 - 37　41×32　3. 22 - 17 +

255：1. 27 - 21　16×27　2. 48 - 42　37×48　3. 26 - 21 +

256：1. 28－22　27×18　2. 35－30　24×35　3. 49－43＋
257：1. 47－42　38×47　2. 25－20　47×15　3. 34－29＋
258：1. 29－23　18×20　2. 27×18　13×22　3. 30－25＋
259：1. 38－33　29×40　2. 39－34　40－29　3. 37－32＋
260：1. 28－23　17×37　2. 45－40　19×39　3. 40－34＋
261：1. 39－33　28×30　2. 40－34　24×42　3. 34×21＋
262：1. 36－31　17－22　2. 31－27　22×31　3. 46－41＋
263：1. 25－20　24×15　2. 39－34　15－20　3. 34－30＋
264：1. 48－42　36－41　2. 42－37　41×23　3. 49－43＋
265：1. 38－32　26－31　2. 32－27　31×33　3. 49－43＋
266：1. 35－30　34－39　2. 20－14　10×19　3. 30－24＋
267：1. 48－39　17－21　2. 39－43　21－26　3. 43－48＋
268：1. 35－30　47－36　2. 46－41　36×47　3. 30－24＋
269：1. 39－34　46－ 5　2. 42－37　 5×46　3. 33－28＋
270：1. 48－42　26－31　2. 37×26　36－41　3. 42－37＋
271：1. 29－24　25－30　2. 34×25　35－40　3. 39－34＋
272：1. 4－10　19－24　2. 10－15　24－29　3. 15－20＋
273：1. 47－41　37－42　2. 41－37　42×31　3. 46－41＋
274：1. 38－33　47×29　2. 6－ 1　29－47　3. 39－33＋
275：1. 28－22　36－41　2. 38－32　37×17　3. 46×37＋
276：1. 1－23　37－42　2. 23－29　42－47　3. 29－24＋
277：1. 48－42　 5－10　2. 42－37　10－46　3. 33－28＋
278：1. 49－44　24－29　2. 44－40　34－39　3. 40－34＋
279：1. 17－11　 6×17　2. 47－42　26－21　3. 42－38＋
280：1. 42－37　41×32　2. 10－ 4　13－19　3. 4－10＋
281：1. 11－ 6　29×45　2. 6－ 1　45－50　3. 1－ 6＋

282：1. 23 - 18　13×22　2. 32 - 27　22×31　3. 10 - 5 +
283：1. 40 - 34　35 - 40　2. 43 - 39　40×29　3. 39 - 34 +
284：1. 33 - 29　22 - 27　2. 29 - 23　28×19　3. 34 - 29 +
285：1. 6 - 1　34 - 39　2. 50 - 44　39×50　3. 1 - 6 +
286：1. 37 - 32　17 - 21　2. 32 - 28　22×33　3. 49 - 43 +
287：1. 1 - 6　39 - 43　2. 6 - 39　43×34　3. 50 - 44 +
288：1. 24 - 19　5 - 10　2. 15× 4　45 - 50　3. 19 - 13 +
289：1. 7 - 1　29 - 34　2. 43 - 39　34×43　3. 48×39 +
290：1. 27 - 49　44 - 50　2. 49 - 35　50×22　3. 35×27 +
291：1. 36 - 31　26×37　2. 47 - 41　37 - 42　3. 43 - 38 +
292：1. 27 - 49　44 - 50　2. 49 - 16　50×22　3. 16×27 +
293：1. 37 - 31　36×27　2. 42 - 26　27 - 32　3. 26×29 +
294：1. 31 - 26　49×27　2. 27 - 31　27 - 4　3. 31 - 27 +
295：1. 3 - 25　35 - 40　2. 25 - 30　34×25　3. 45×43 +
296：1. 50 - 28　43 - 48　2. 28 - 37　48×31　3. 26×37 +
297：1. 42 - 37　33 - 39　2. 37 - 32　38×27　3. 41 - 37 +
298：1. 5 - 23　34 - 39　2. 23 - 28　39 - 43　3. 28 - 37 +
299：1. 12 - 40　44 - 49　2. 40 - 44　49×40　3. 35×22 +
300：1. 41 - 36　24×47　2. 37 - 32　27×38　3. 48 - 42 +

戰術組合練習 400 題（均為白先）

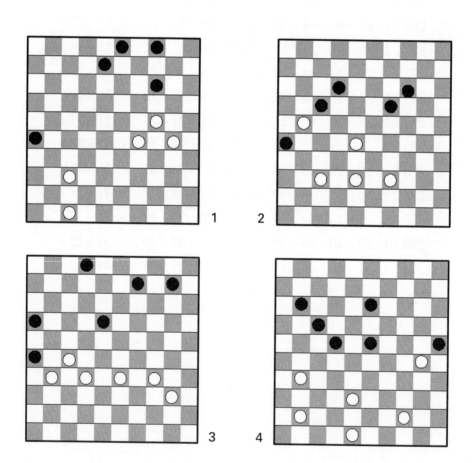

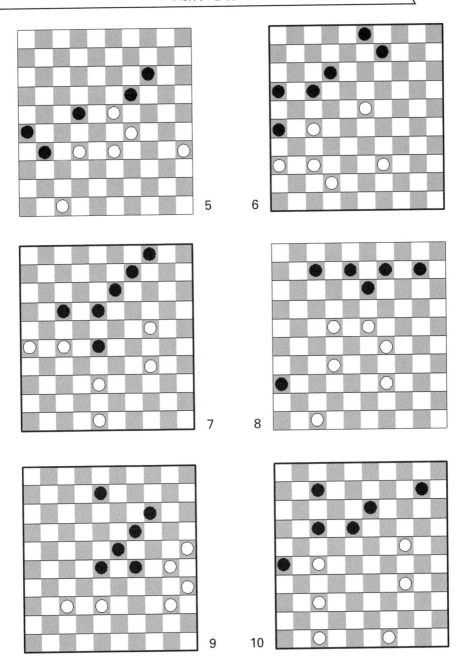

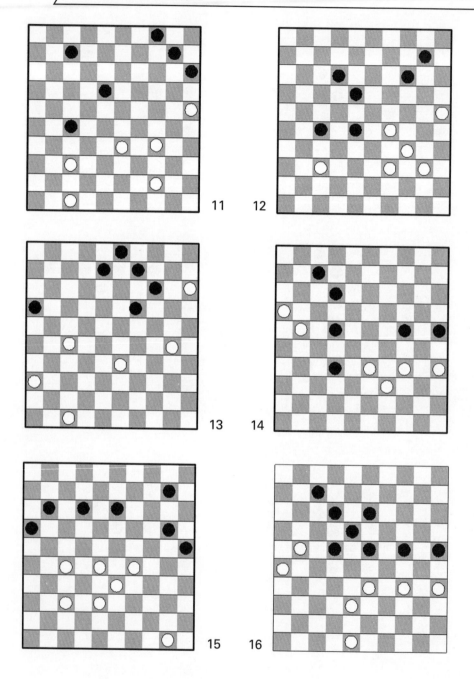

11 12

13 14

15 16

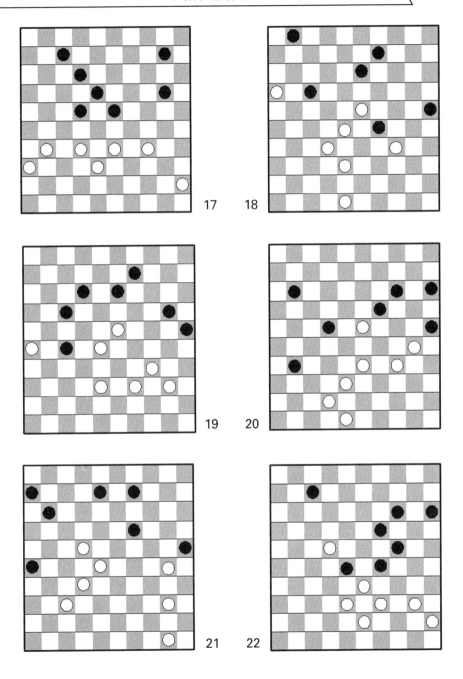

17 18

19 20

21 22

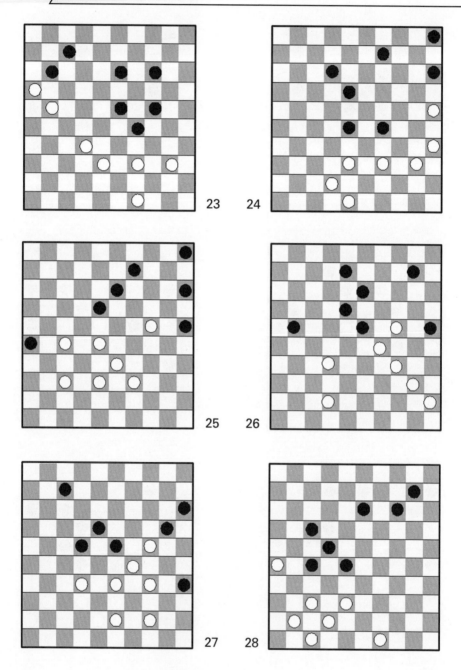

23　24

25　26

27　28

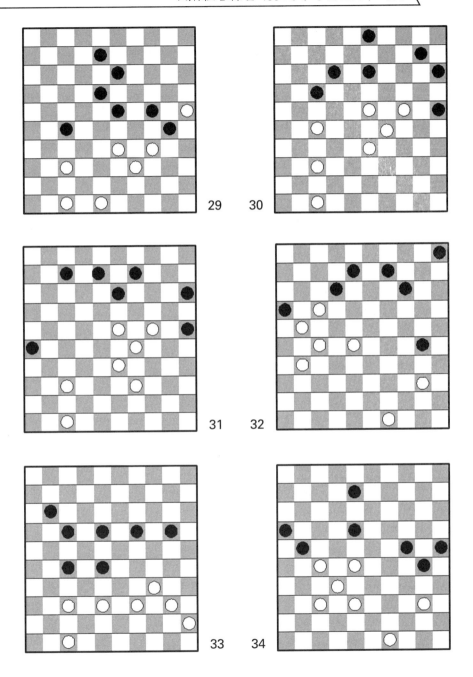

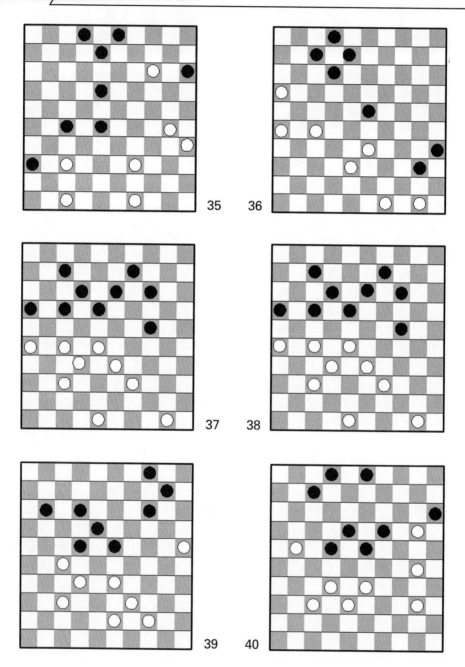

35

36

37

38

39

40

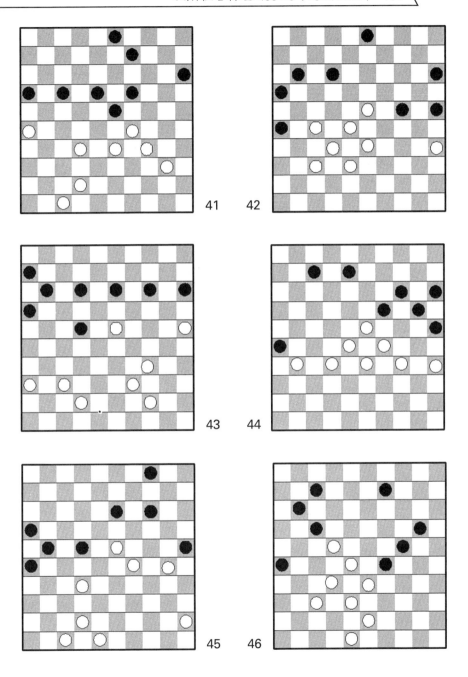

41　42

43　44

45　46

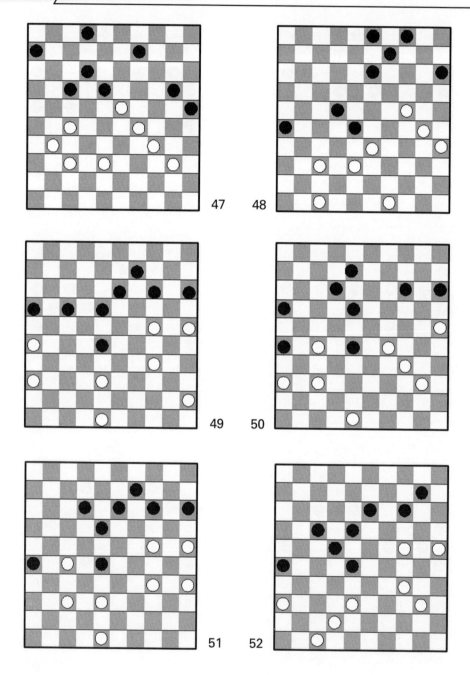

47 48

49 50

51 52

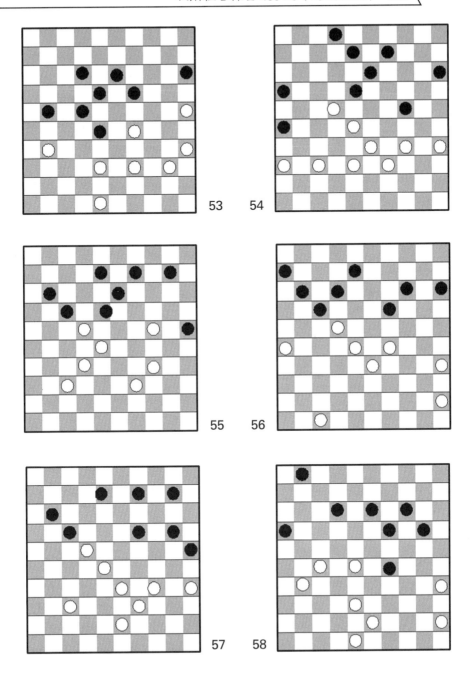

53　54

55　56

57　58

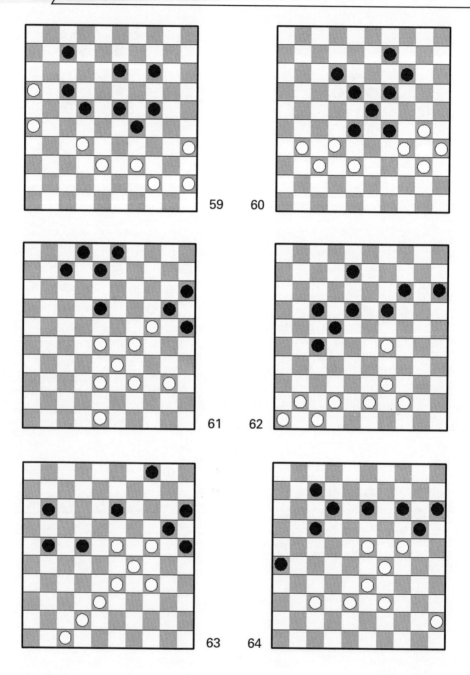

59 60

61 62

63 64

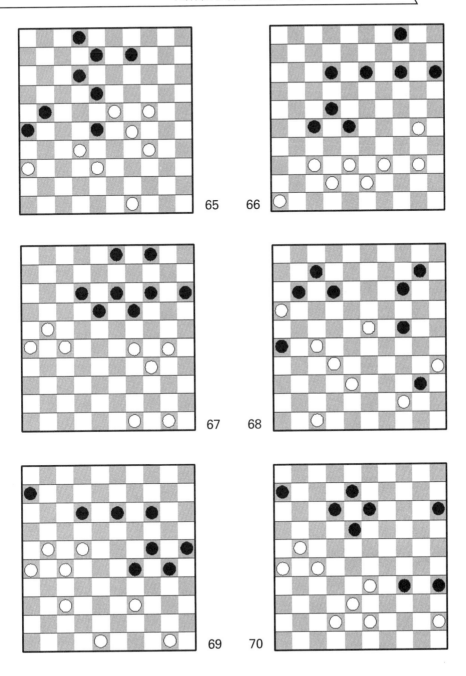

65 66

67 68

69 70

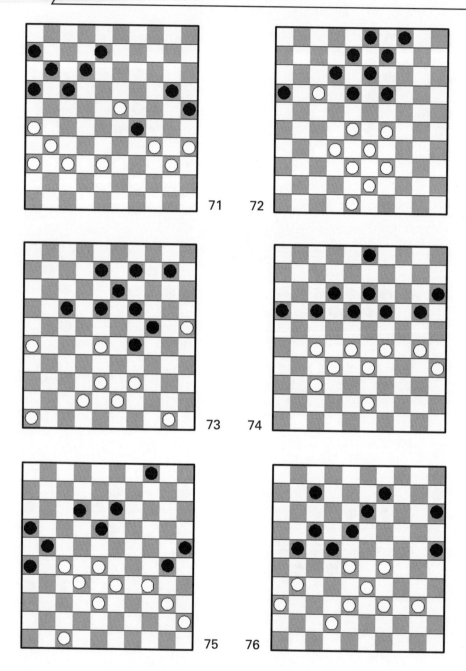

71 72

73 74

75 76

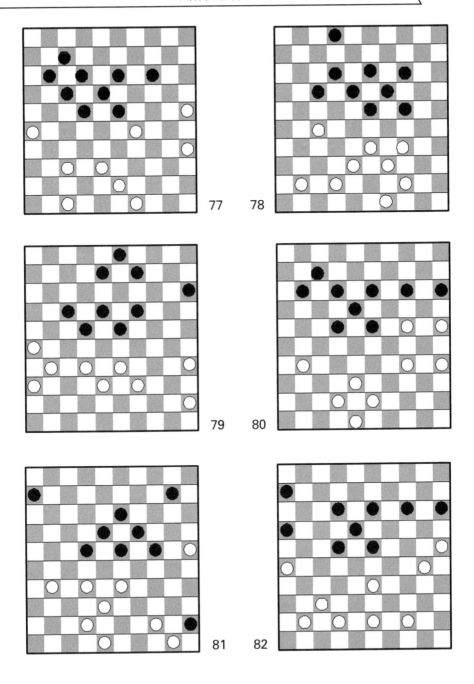

77 78

79 80

81 82

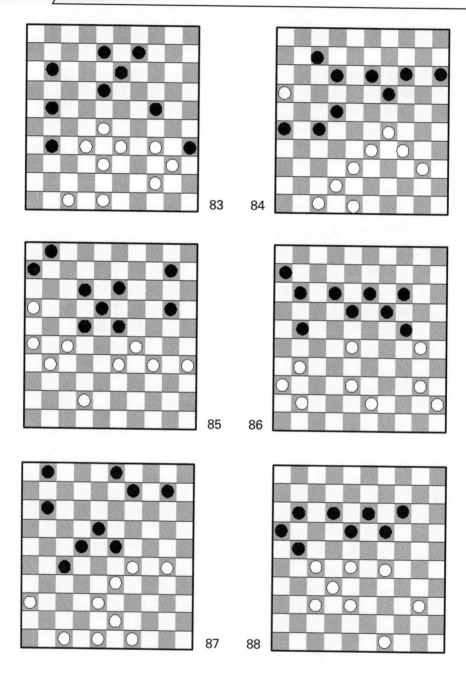

83　84

85　86

87　88

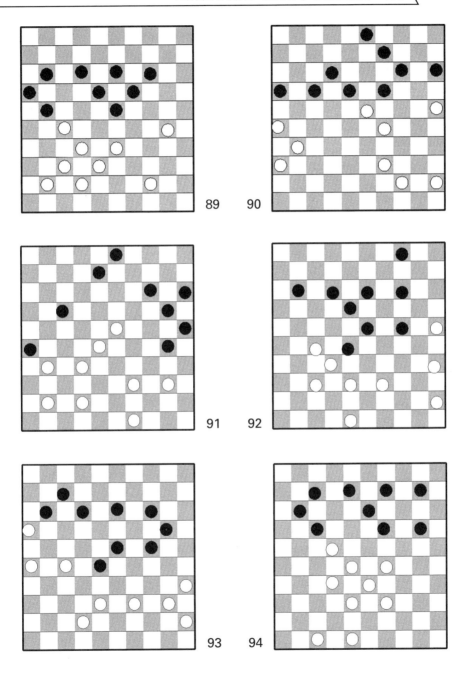

89 90

91 92

93 94

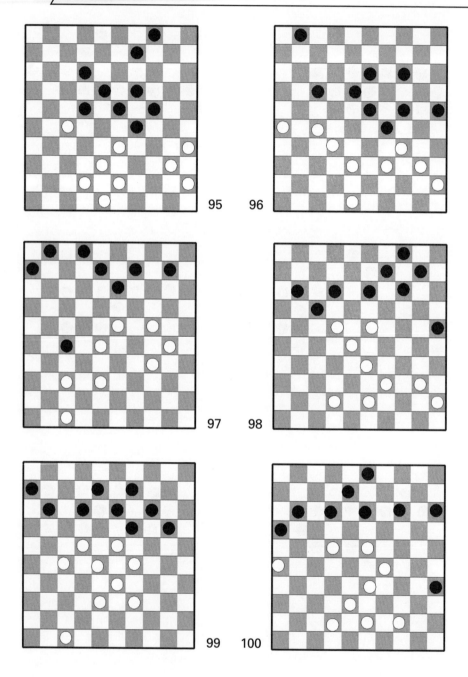

95　96

97　98

99　100

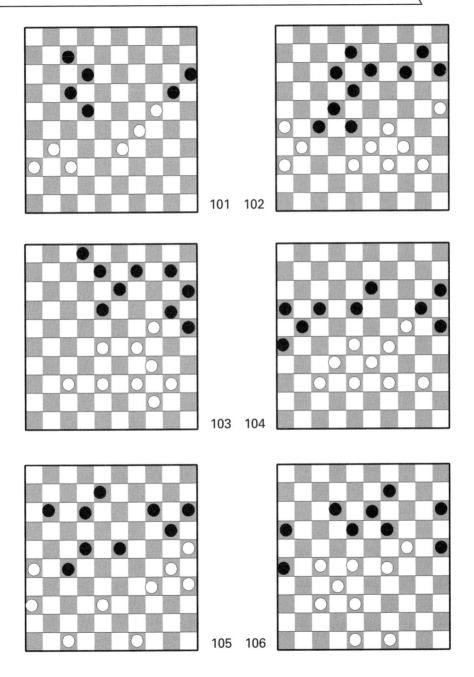

101 102

103 104

105 106

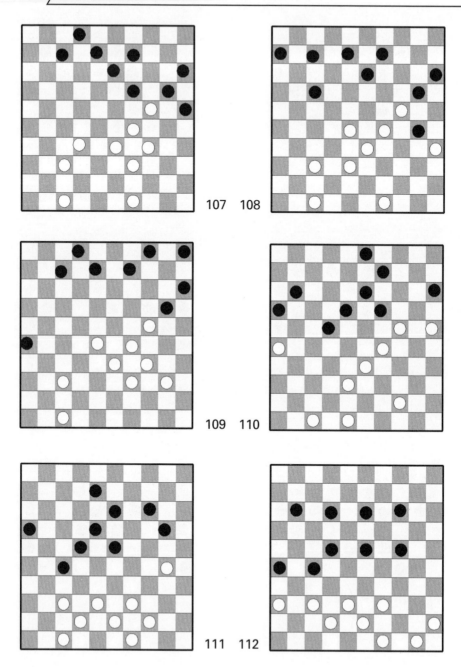

107 108

109 110

111 112

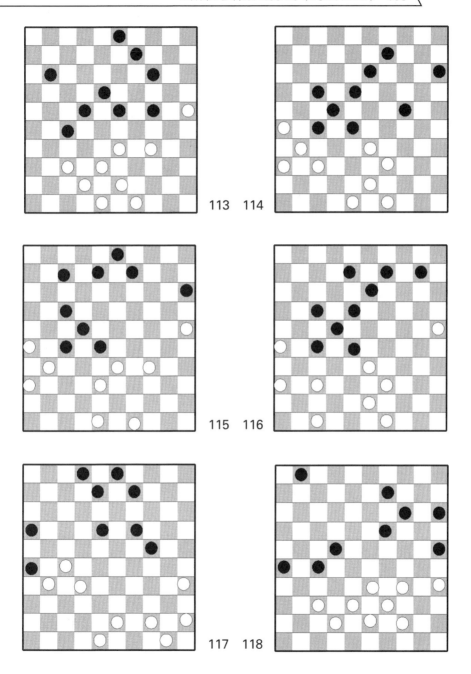

113 114

115 116

117 118

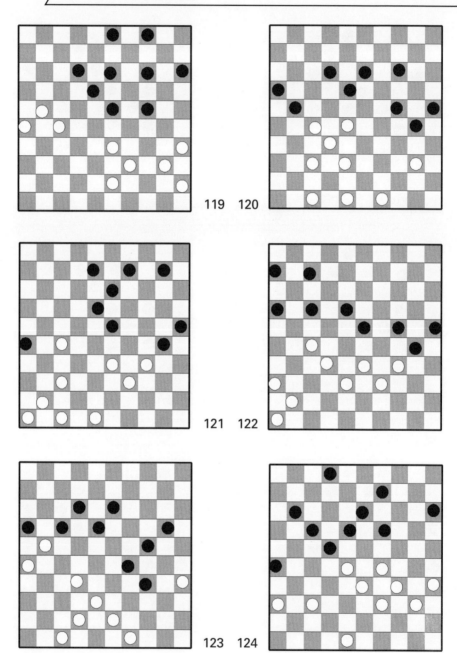

119 120

121 122

123 124

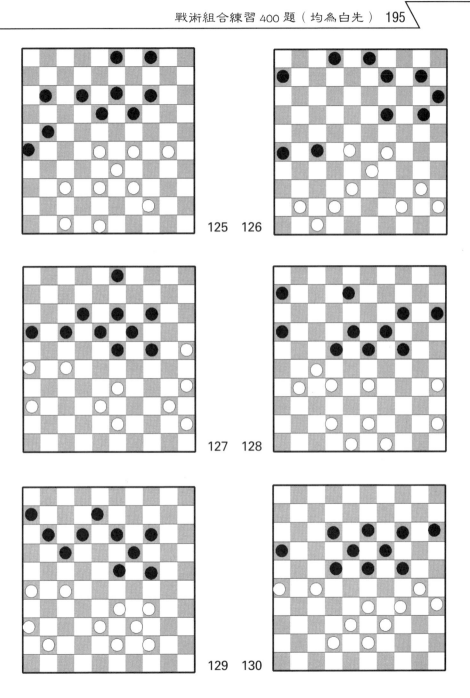

125　126

127　128

129　130

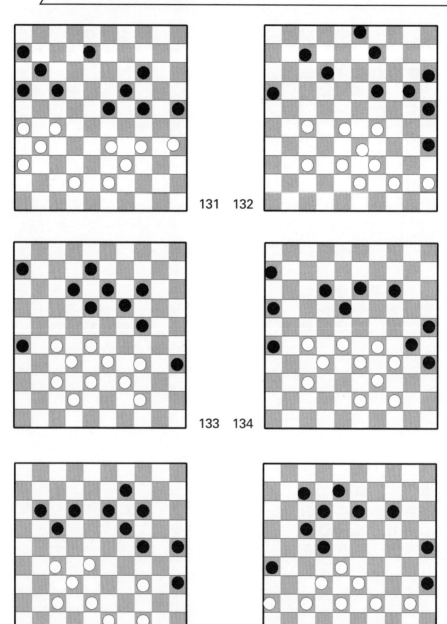

131 132

133 134

135 136

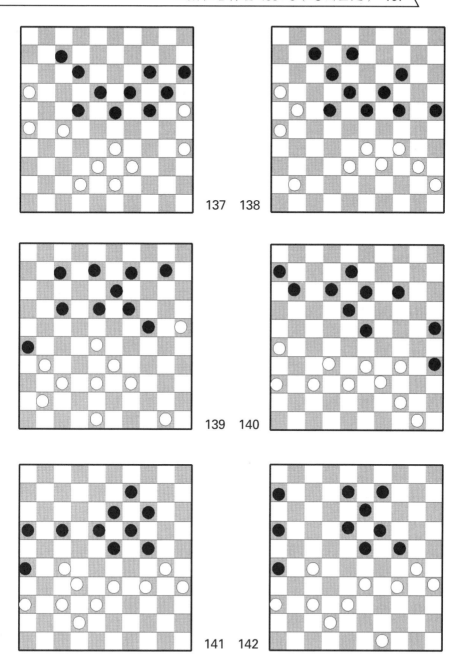

137　138

139　140

141　142

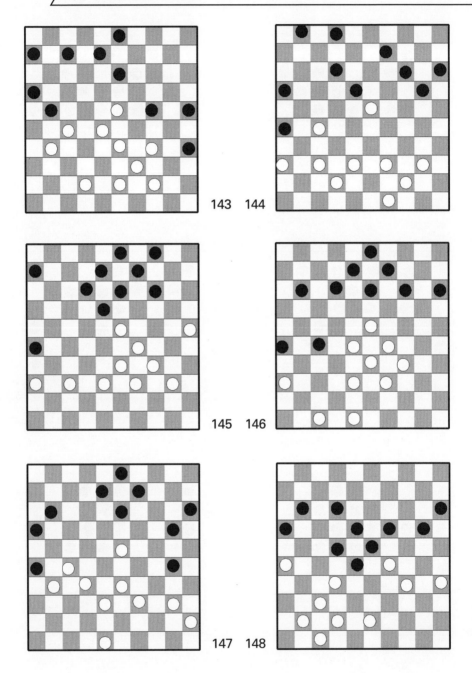

143 144

145 146

147 148

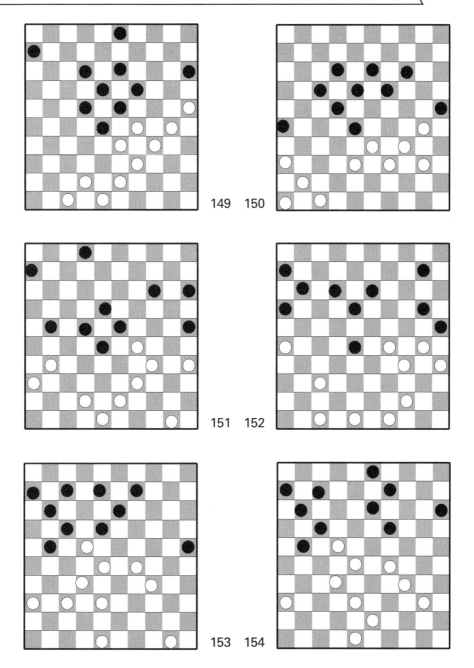

149　150

151　152

153　154

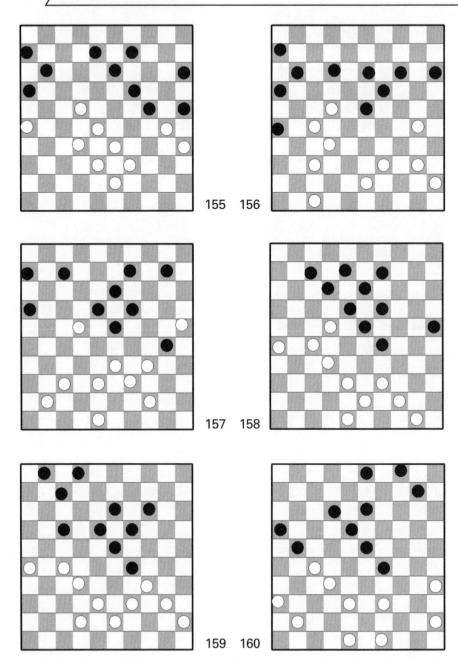

155　156

157　158

159　160

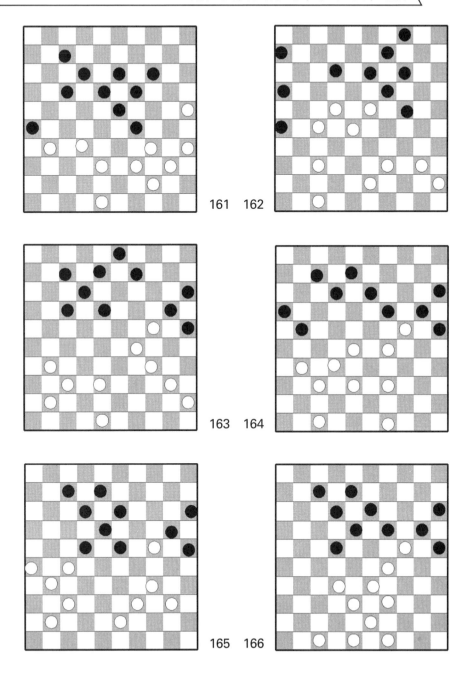

161　162

163　164

165　166

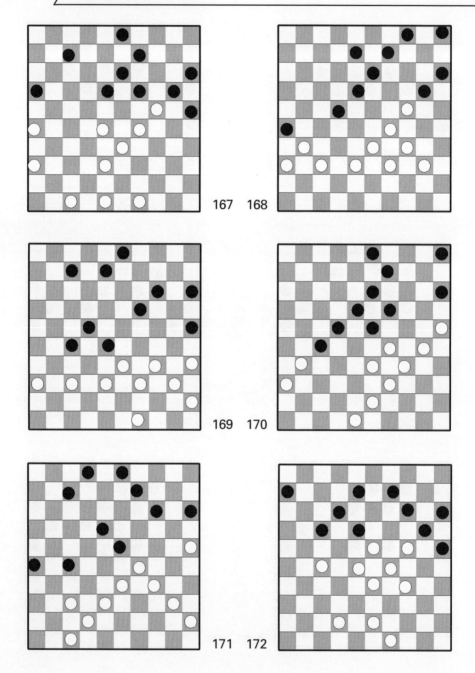

167 168

169 170

171 172

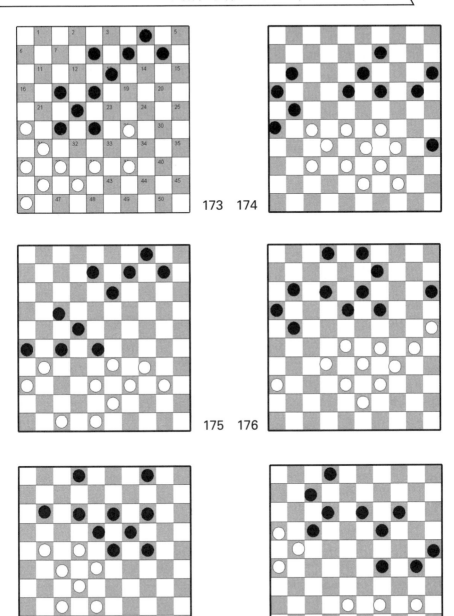

173　174

175　176

177　178

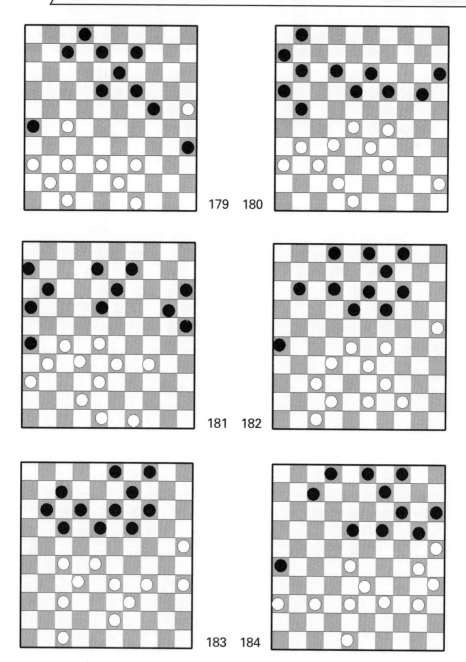

179 180

181 182

183 184

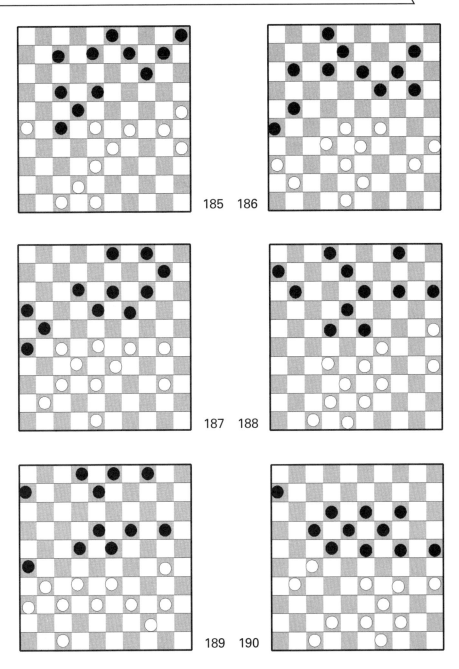

185　186

187　188

189　190

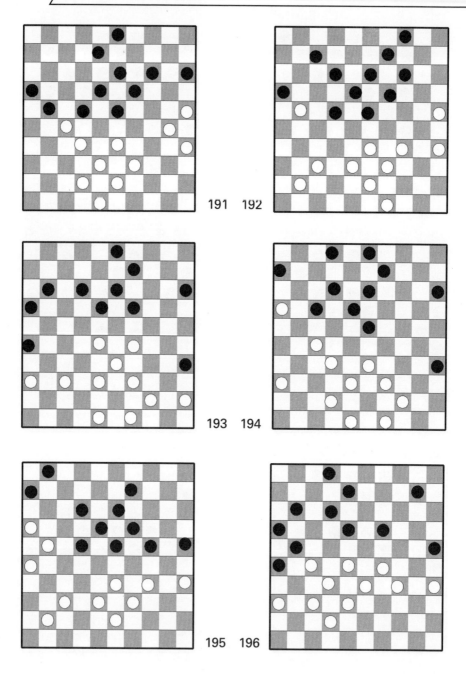

191 192

193 194

195 196

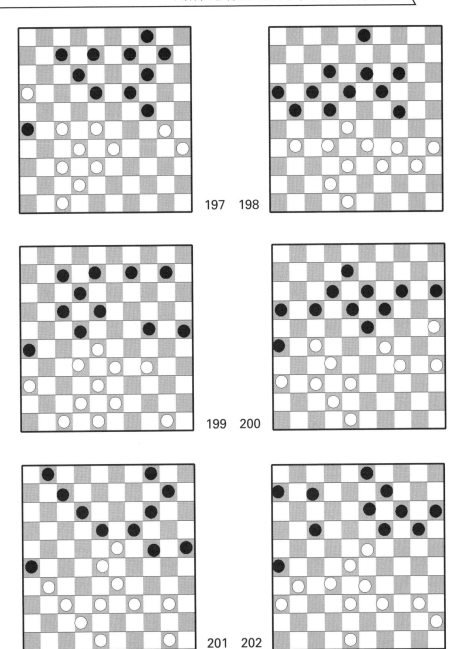

197　198

199　200

201　202

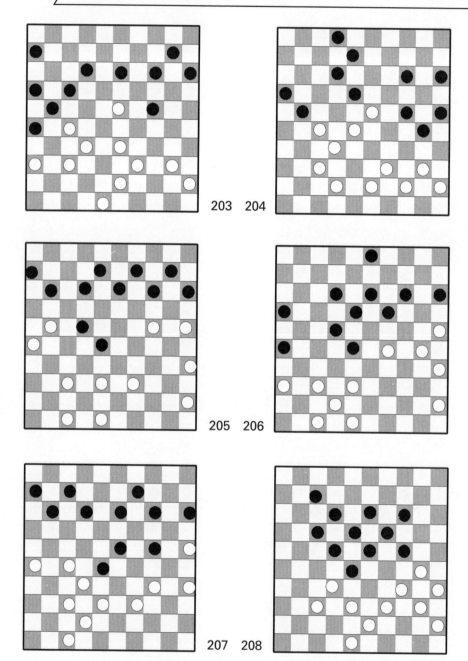

203 204

205 206

207 208

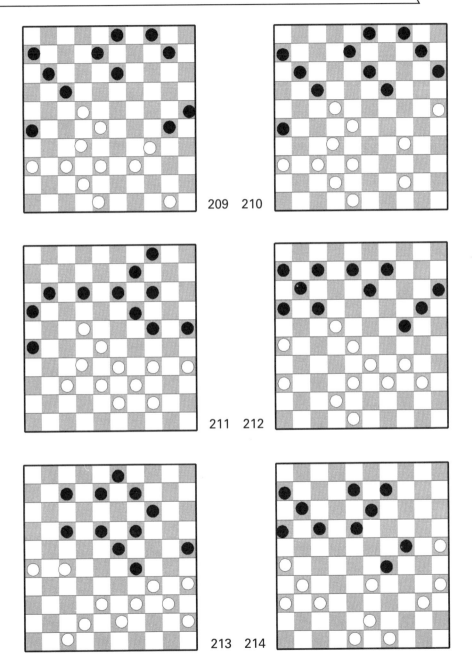

209　210

211　212

213　214

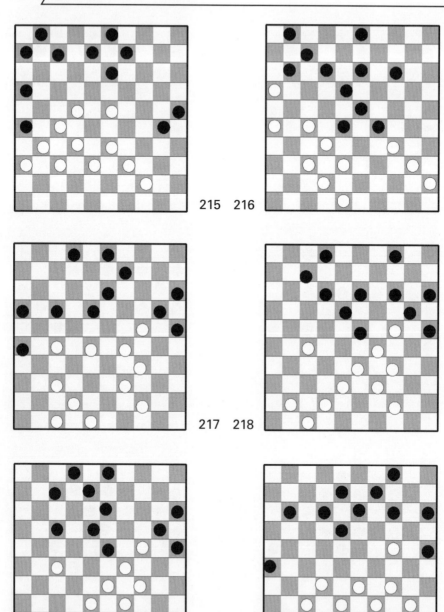

215 216

217 218

219 220

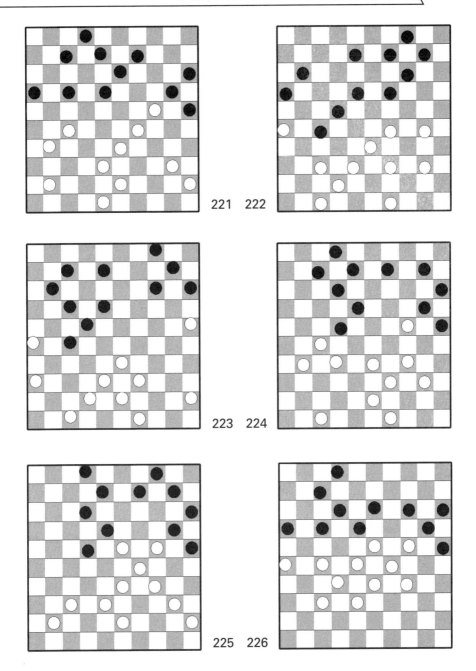

221 222

223 224

225 226

227 228

229 230

231 232

233　234

235　236

237　238

239 240

241 242

243 244

245　246

247　248

249　250

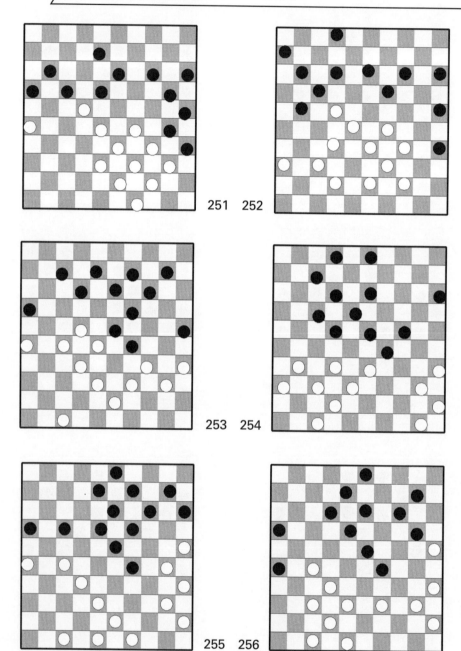

251　252

253　254

255　256

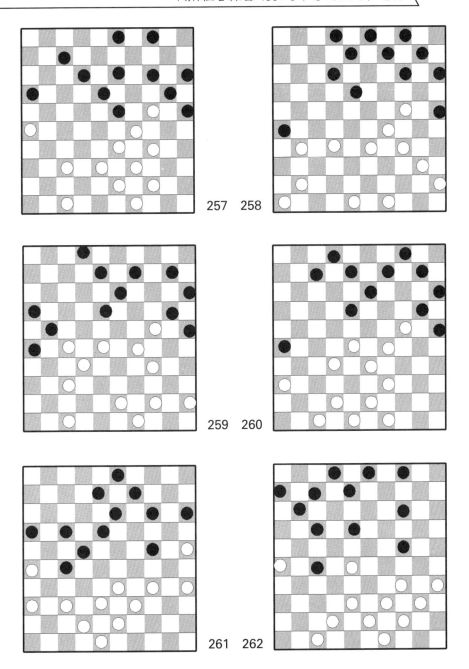

257　258

259　260

261　262

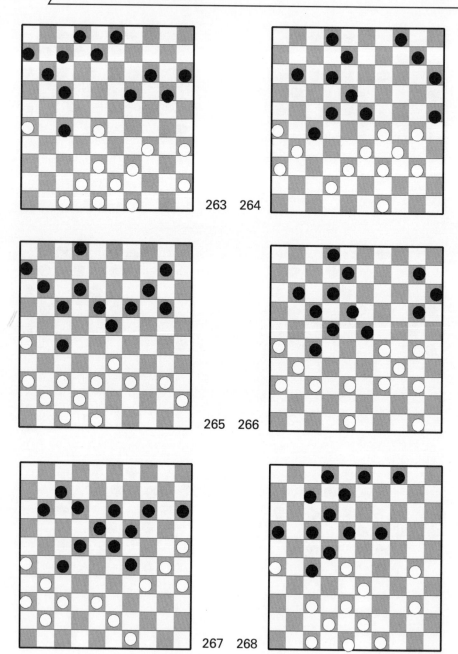

263 264

265 266

267 268

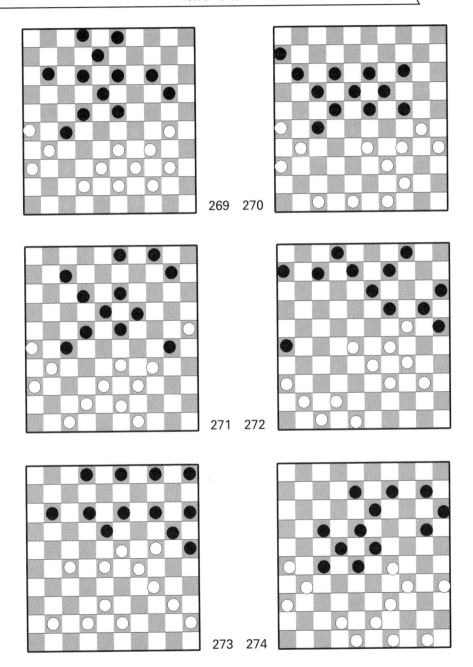

269　270

271　272

273　274

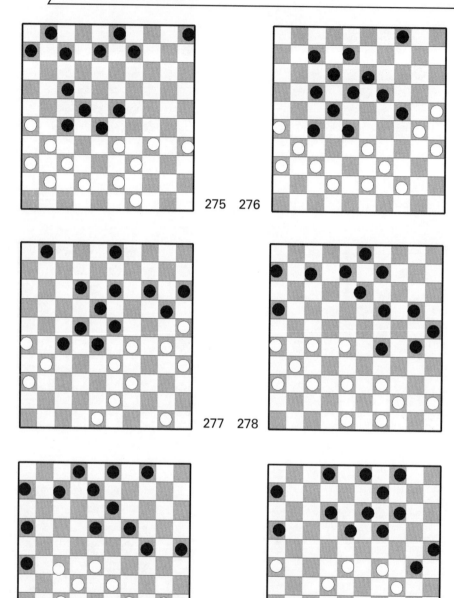

275 276

277 278

279 280

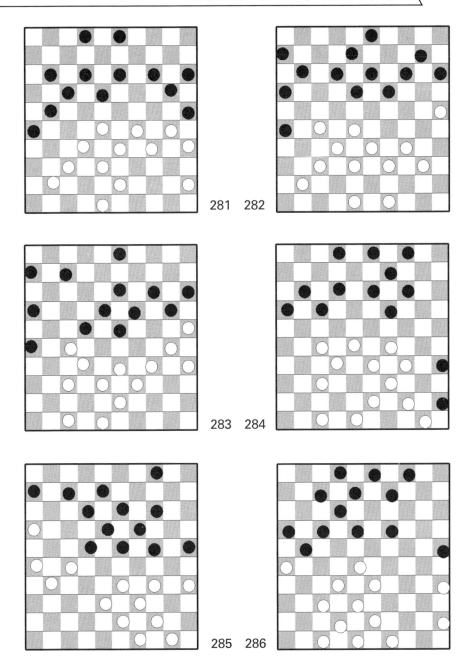

281　282

283　284

285　286

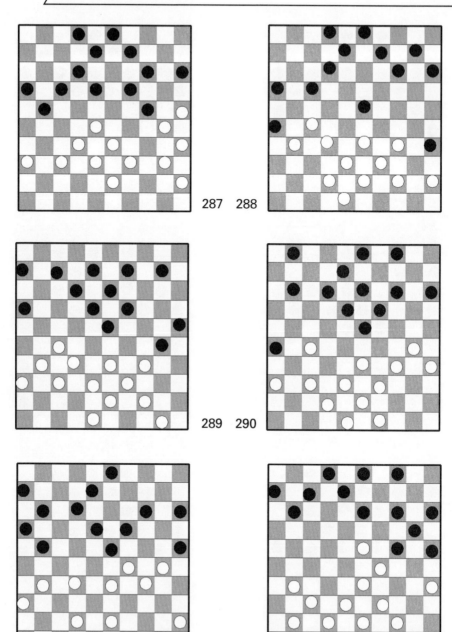

287　288

289　290

291　292

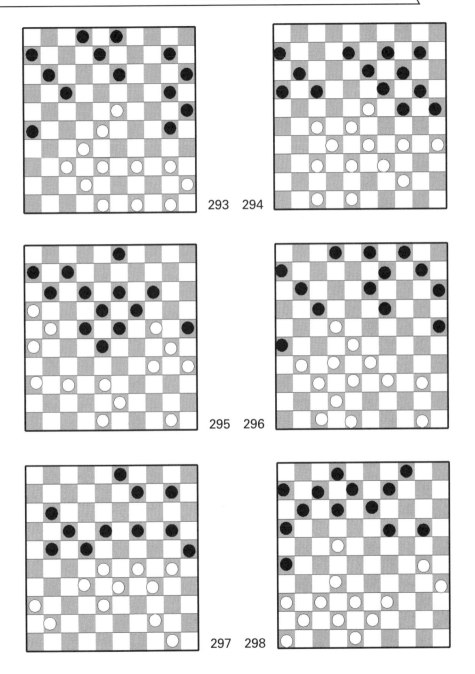

293 294

295 296

297 298

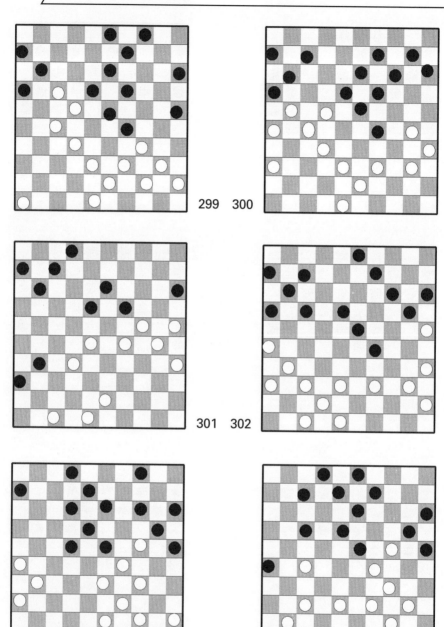

299　300

301　302

303　304

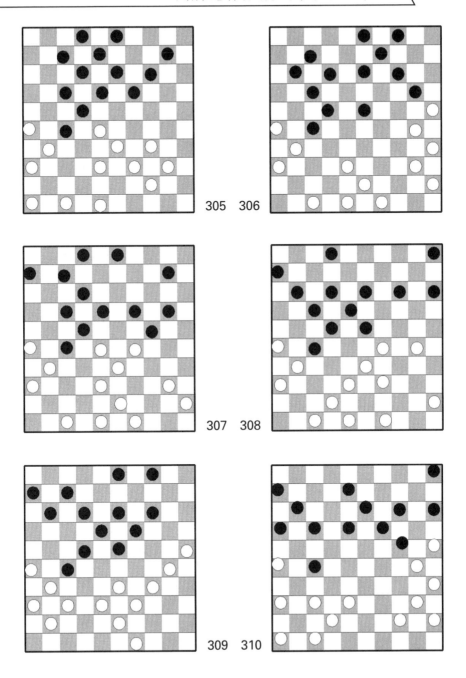

305　306

307　308

309　310

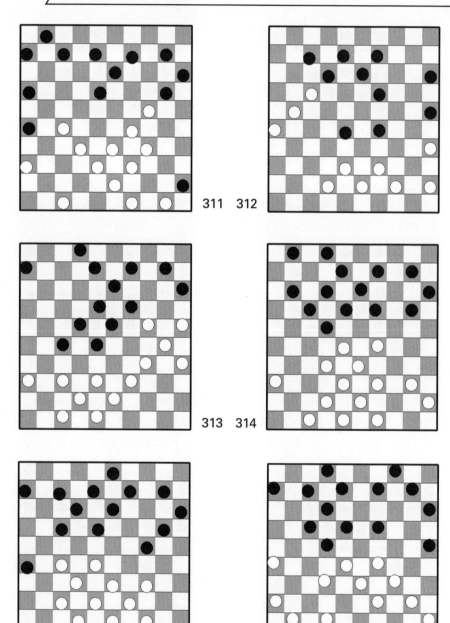

311　312

313　314

315　316

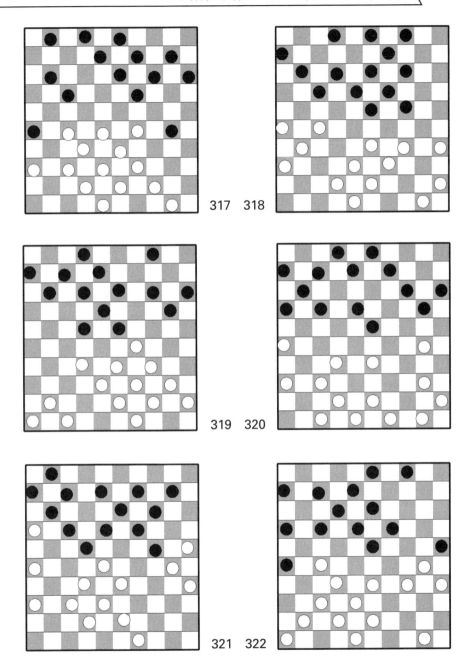

317　318

319　320

321　322

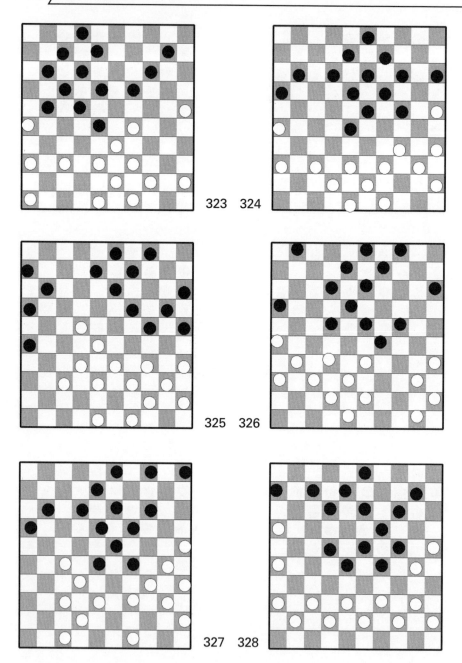

323 324

325 326

327 328

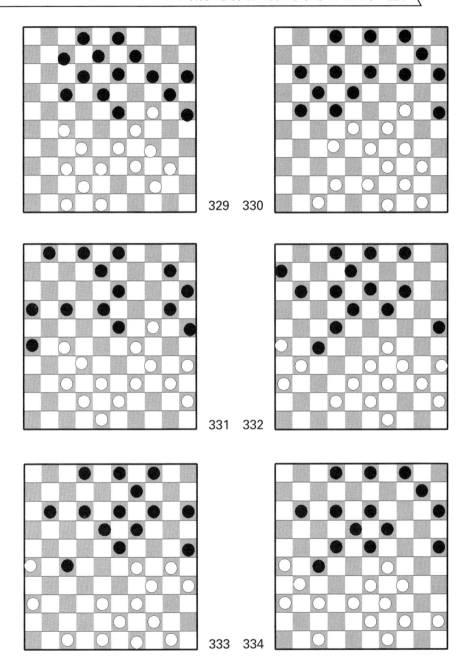

329　330

331　332

333　334

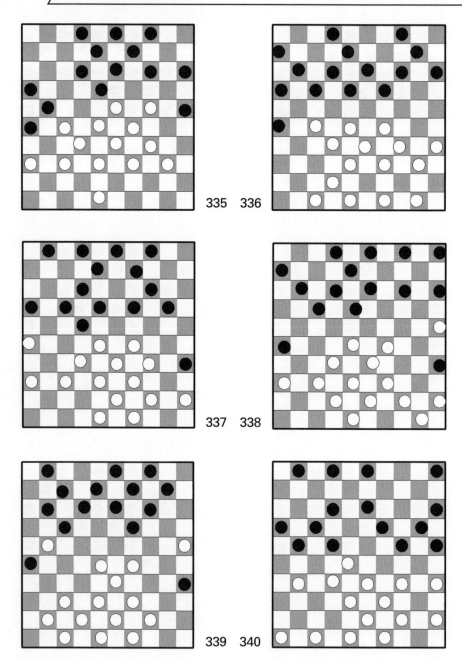

335 336

337 338

339 340

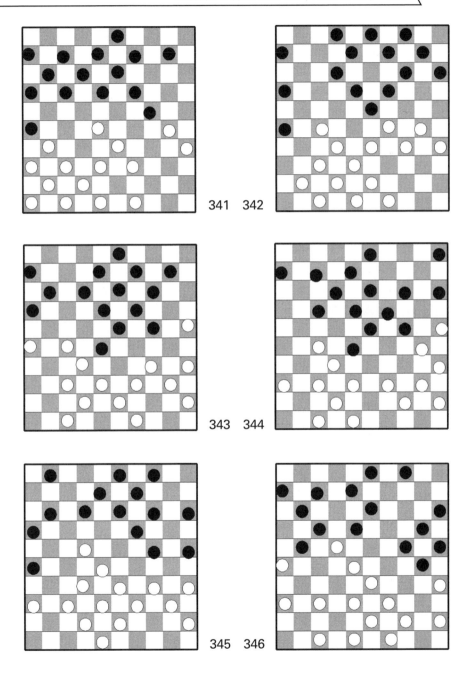

341　342

343　344

345　346

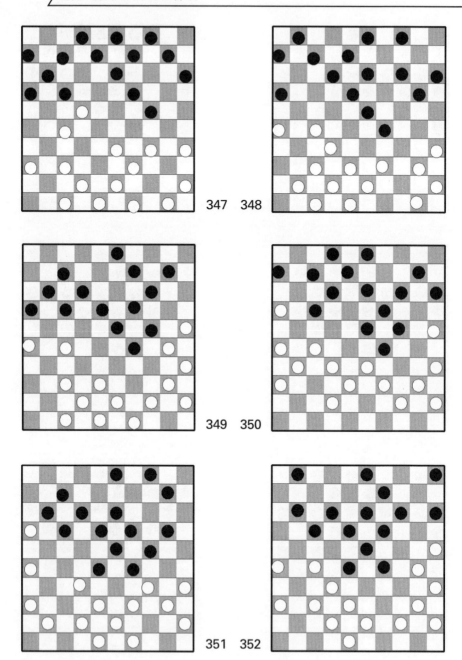

347 348

349 350

351 352

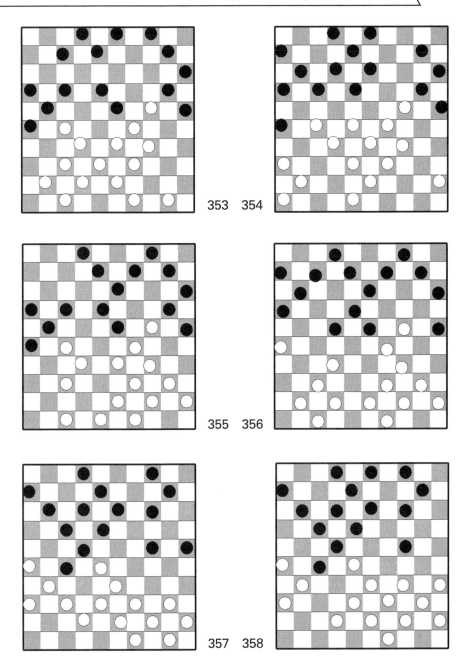

353 354

355 356

357 358

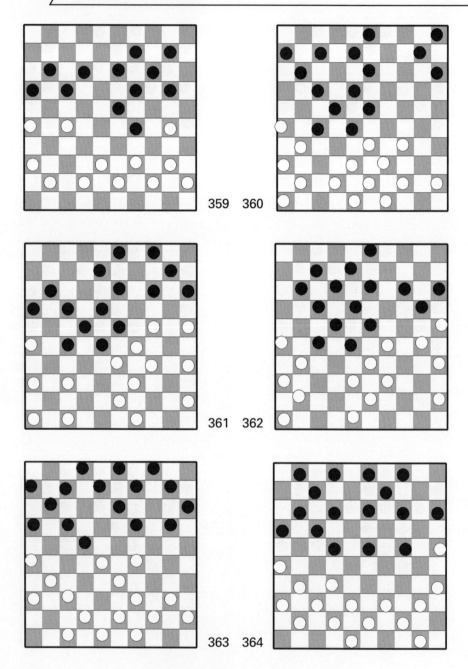

359 360

361 362

363 364

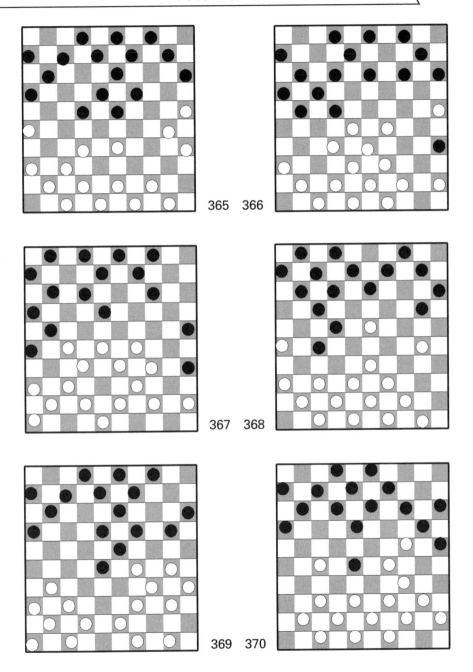

365　366

367　368

369　370

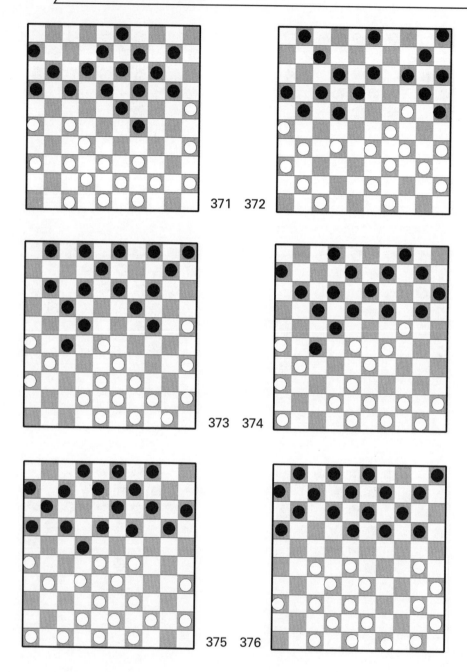

371　372

373　374

375　376

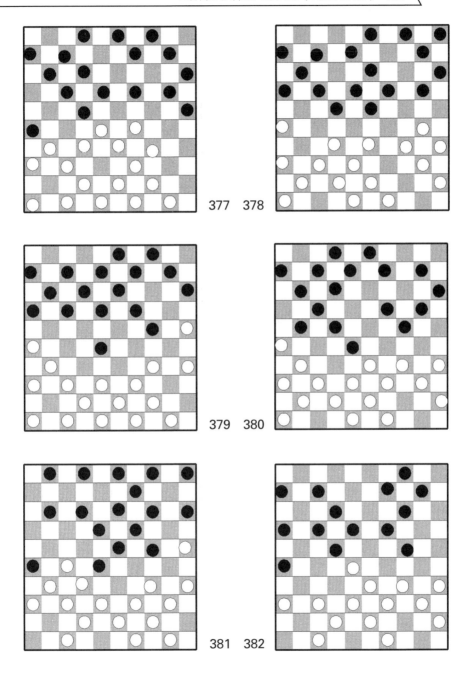

377 378

379 380

381 382

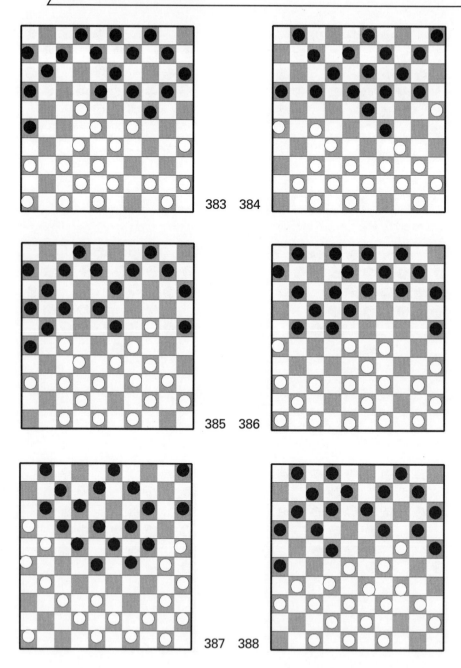

383　384

385　386

387　388

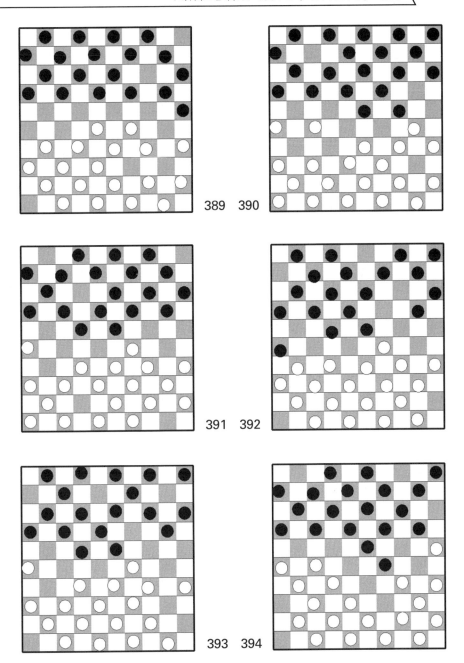

389　390

391　392

393　394

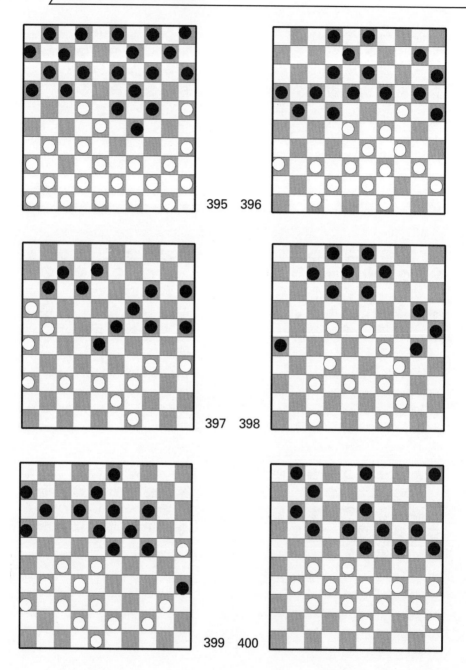

395　396

397　398

399　400

戰術組合練習答案

1：1. 37 – 31　26×37　　2. 47 – 41　37×46
　　3. 29 – 23　46×19　　4. 24×　2 +

2：1. 28 – 22　17×28　　2. 38 – 33　26×17
　　3. 33×11 +

3：1. 27 – 22　26×30　　2. 22×15 +

4：1. 31 – 27　22×31　　2. 41 – 37　31×33
　　3. 44 – 39　25×43　　4. 48×8 +

5：1. 33 – 28　22×24　　2. 35 – 30　19×37
　　3. 30×10 +

6：1. 27 – 21　16×27　　2. 37 – 31　26×48
　　3. 36 – 31　48×18　　4. 31×　4 +

7：1. 38 – 32　28×37　　2. 48 – 42　37×48
　　3. 26 – 21　48×19　　4. 21×　3 +

8：1. 47 – 41　36×47　　2. 39 – 34　47×15
　　3. 34 – 29　15×18　　4. 23×　5 +

9：1. 30 – 24　29×20　　2. 38 – 33　28×39
　　3. 40 – 34　39×30　　4. 35×　2 +

10：1. 37 – 31　26×37　　2. 47 – 42　37×48
　　3. 27 – 21　48×19　　4. 21×　5 +

11：1. 37 – 31　27×36　　2. 25 – 20　15×24
　　3. 47 – 41　36×47　　4. 44 – 40　47×29

5. 34×　1 +

12：1. 29 – 23　29×19　　2. 37 – 32　27×38

3. 25 – 20　14×25　　4. 39 – 33　38×29

5. 34×　5 +

13：1. 27 – 21　16×27　　2. 36 – 31　27×36

3. 47 – 41　36×47　　4. 30 – 24　47×20

5. 15×2 +

14：1. 33 – 28　22×44　　2. 34 – 29　24×33

3. 35 – 30　25×34　　4. 21 – 17　12×21

5. 16×49 +

15：1. 27 – 21　16×27　　2. 28 – 22　27×18

3. 29 – 23　18×29　　4. 33×　4 +

16：1. 21 – 17　22×11　　2. 34 – 30　25×34

3. 33 – 28　23×43　　4. 48×　6 +

17：1. 34 – 29　23×34　　2. 32 – 28　12 – 17

3. 28 – 23　18×29　　4. 33×　4 +

18：1. 28 – 22　17×37　　2. 38 – 32　37×19

3. 34×　3 +

19：1. 38 – 32　27×38　　2. 28 – 22　17×19

3. 39 – 33　38×29　　4. 34×　3 +

20：1. 42 – 37　19×39　　2. 34×43　31×33

3. 43 – 39　25×43　　4. 48×　6 +

21：1. 37 – 31　25×45　　2. 28 – 23　26×17

3. 23×21 +

22：1. 40 – 34　29×40　　2. 45×34　28×17

3. 34 – 29　14 – 20　　4. 29 – 23　19×28

5. 33× 2 +

23：1. 21 – 17　11×22　　2. 40 – 34　29×40

　　3. 49 – 44　40×49　　4. 32 – 27　49×21

　　5. 16×18 +

24：1. 39 – 33　28×39　　2. 38 – 33　29×47

　　3. 40 – 34　39×30　　4. 35×24　47×20

　　5. 25× 3 +

25：1. 27 – 22　18×27　　2. 28 – 22　27×18

　　3. 24 – 19　13×24　　4. 37 – 31　26×37

　　5. 38 – 32　37×28　　6. 33× 4 +

26：1. 32 – 28　23×32　　2. 24 – 19　13×33

　　3. 34 – 30　25×34　　4. 40×16 +

27：1. 32 – 28　23×32　　2. 43 – 38　32×43

　　3. 44 – 40　35×44　　4. 33 – 28　22×33

　　5. 29×40　20×29　　6. 34× 1 +

28：1. 38 – 32　27×38　　2. 42×33　28×39

　　3. 49 – 43　39×48　　4. 41 – 36　48×31

　　5. 36×20 +

29：1. 37 – 31　27×36　　2. 47 – 41　36×47

　　3. 34 – 29　23×43　　4. 48×39　47×29

　　5. 25× 3 +

30：1. 27 – 21　17×26　　2. 37 – 31　26×37

　　3. 47 – 41　37×46　　4. 23 – 19　46×14

　　5. 24 – 20　15×24　　6. 29× 7 +

31：1. 37 – 31　26×37　　2. 47 – 42　37×48

　　3. 33 – 28　48×19　　4. 23× 1 +

32：1. 17－11　16×7　　2. 40－34　30×39
　　3. 49－43　39×48　　4. 27－22　48×17
　　5. 22×4＋

33：1. 39－33　28×30　　2. 37－31　27×36
　　3. 47－41　36×47　　4. 40－34　47×40
　　5. 45×21＋

34：1. 27－22　18×27　　2. 28－22　27×18
　　3. 40－34　30×39　　4. 38－33　39×28
　　5. 32×3＋

35：1. 39－33　28×39　　2. 49－43　39×48
　　3. 37－31　48×9　　4. 31×4＋

36：1. 16－11　7×16　　2. 49－44　40×49
　　3. 33－29　49×21　　4. 29×7　2×11
　　5. 26×6＋

37：1. 28－22　17×28　　2. 32×23　18×38
　　3. 48－43　38×49　　4. 50－45　49×21
　　5. 26×10＋

38：1. 28－22　17×28　　2. 32－23　18×38
　　3. 48－43　38×49　　4. 50－45　49×21
　　5. 26×10＋

39：1. 25－20　22×42　　2. 20×9　4×13
　　3. 32－28　23×32　　4. 33－28　32×23
　　5. 43－38　42×33　　6. 39×6＋

40：1. 30－24　19×30　　2. 21－17　22×11
　　（2. …15×24　3. 17×19　24×13　4. 40－34　30×28
　　5. 32×1＋）

3. 33 − 28　15×24　　4. 28×19　24×13

5. 40 − 34　30×39　　6. 38 − 33　39×28

7. 32× 1 +

41：1. 26 − 21　16×38　　2. 29 − 24　19×28

3. 42× 4 +

42：1. 23 − 19　24×13　　2. 35 − 30　25×34

3. 33 − 29　34×23　　4. 28× 6 +

43：1. 25 − 20　14×25　　2. 23 − 19　13×24

3. 34 − 29　24×33　　4. 39× 8 +

44：1. 28 − 22　26×30　　2. 35×11 +

45：1. 29 − 24　25×34　　2. 24 − 19　13×24

3. 23 − 18　22×13　　4. 32 − 27　21×32

5. 42 − 38　32×43　　6. 48× 8 +

46：1. 28 − 23　17×39（1. …17×19　　2. 37 − 31 + ）

2. 23×34　39×30　　3. 37 − 31　26×28

4. 38 − 33　28×39　　5. 43×3 +

47：1. 29 − 24　20×29　　2. 27 − 21　17×26

3. 37 − 32　26×19　　4. 34× 3 +

48：1. 47 − 41　28×39　　2. 24 − 20　15×24

3. 30× 8　 3×12　　4. 49 − 43　39×48

5. 41 − 36　48×31　　6. 36× 7 +

49：1. 25 − 20　14×25　　2. 38 − 32　28×37

3. 48 − 42　37×48　　4. 26 − 21　48×19

5. 21× 3 +

50：1. 29 − 23　28×19　　2. 37 − 31　26×37

3. 48 − 42　37×48　　4. 40 − 35　48×30

5. 35× 2 +

51：1. 25 – 20　14×25　　2. 37 – 31　26×37
　　3. 48 – 42　37×48　　4. 38 – 32　48×19
　　5. 32× 3 +

52：1. 25 – 20　14×25　　2. 36 – 31　26×48
　　3. 38 – 32　48×19　　4. 32× 5 +

53：1. 39 – 33　28×39　　2. 31 – 27　21×43
　　3. 25 – 20　15×33　　4. 40 – 34　39×30
　　5. 48× 8　13× 2　　6. 35×22 +

54：1. 34 – 30　18×27　　2. 30×19　13×24
　　3. 38 – 22　27×18　　4. 37 – 31　26×37
　　5. 38 – 32　37×28　　6. 33× 4 +

55：1. 28 – 23　17×30　　2. 39 – 33　30×28
　　3. 32× 5 +

56：1. 28 – 23　19×19　　2. 45 – 40　17×28
　　3. 29 – 23　28×19　　4. 40 – 34　39×30
　　5. 35× 2 +

57：1. 28 – 23　18×28　　2. 34×30　25×34
　　3. 39×30　28×48　　4. 30 – 24　48×30
　　5. 35× 2 +

58：1. 38 – 33　29×49　　2. 28 – 23　49×21
　　3. 31 – 26　19×28　　4. 26×10 +

59：1. 39 – 34　29×49　　2. 32 – 27　49×21
　　3. 16×18 +

60：1. 30 – 24　19×39　　2. 40 – 34　39×30
　　3. 35× 4 +

61：1. 29 − 23　18×29　　2. 28 − 23　29×18

　　3. 39 − 34　20×29 +

62：1. 29 − 24　19×30　　2. 39 − 34　30×37

　　3. 41×3 +

63：1. 33 − 28　22×33　　2. 23 − 18　13×22

　　3. 34 − 30　25×33　　4. 38×7 +

64：1. 24 − 19　13×24　　2. 37 − 31　26×37

　　3. 38 − 32　37×19　　4. 29 − 23　19×28

　　5. 33×2 +

65：1. 36 − 31　28×39　　2. 49 − 44　26×28

　　3. 44×4 +

66：1. 39 − 33　28×48　　2. 46 − 41　48×25

　　3. 40 − 34　25×32　　4. 37×10 +

67：1. 29 − 23　18×40　　2. 30 − 24　19×30

　　3. 49 − 44　40×49　　4. 21 − 16　49×21

　　5. 26×10 +

68：1. 27 − 22　40×49　　2. 23 − 18　12×23

　　3. 22 − 17　11×22　　4. 32 − 27　49×21

　　5. 16×9 +

69：1. 39 − 33　29×38　　2. 48 − 43　38×49

　　3. 21 − 26　49×21　　4. 26×10 +

70：1. 27 − 22　18×16　　2. 33 − 29　34×23

　　3. 45 − 40　35×44　　4. 43 − 39　44×33

　　5. 38×7 +

71：1. 38 − 32　29×18　　2. 26 − 21　16×38

　　3. 37 − 32　38×27　　4. 31×2 +

72：1. 28－23　19×37　　　2. 29－24　12×21
　　3. 24－19　13×24　　　4. 38－32　37×28
　　5. 33× 2＋
73：1. 28－23　19×28　　　2. 38－32　28×48
　　3. 39－34　48×30　　　4. 25× 5＋
74：1. 29－23　18×49　　　2. 28－22　17×28
　　3. 32－25　49×21　　　4. 25－20　15×24
　　5. 30×26＋
75：1. 33－29　30×39　　　2. 29－23　18×29
　　3. 38－33　29×38　　　4. 32×34　21×23
　　5. 34－30　25×34　　　6. 40× 7＋
76：1. 38－32　21－26　　　2. 40－34　26×48
　　3. 29－23　18×27　　　4. 36－31　22×44
　　5. 31× 2　48×30　　　6. 2×49＋
77：1. 47－41　23×34　　　2. 26－21　17×26
　　3. 43－39　34×32　　　4. 37×10＋
78：1. 27－22　17×28　　　2. 33×22　18×27
　　3. 34－30　24×35　　　4. 44－40　35×33
　　5. 38×20＋
79：1. 26－21　17×28　　　2. 39－34　28×30
　　3. 35× 2＋
80：1. 34－29　23×34　　　6. 43－39　34×32
　　3. 25－20　14×25　　　4. 35－30　25×34
　　5. 24－20　15×24　　　6. 42－38　32×43
　　7. 48× 6＋
81：1. 33－28　22×33　　　2. 38×20　10－15

3. 20 – 14　19×10　　4. 25 – 20　15×24

5. 44 – 40　45×34　　6. 32 – 28　23×32

7. 42 – 38　32×43　　8. 48× 8 +

82：1. 25 – 20　15×35（1. …14×34　　2. 43 – 39 +）

2. 33 – 29　23×34　　3. 43 – 39　34×43

4. 42 – 38　43×32　　5. 37×10 +

83：1. 33 – 39　24×22　　2. 32 – 28　22×42

3. 48×62 +

84：1. 16 – 11　 7×16　　2. 38 – 32　27×38

3. 48 – 43　38×49　　4. 34 – 30　49×24

5. 29× 7 +

85：1. 16 – 11　 6×17　　2. 26 – 21　17×48

3. 35 – 30　22×31　　4. 30 – 25　48×30

5. 25× 5　23×34　　6. 33 – 29　34×23

7. 　5×35 +

86：1. 28 – 22　24×44　　2. 43 – 39　44×42

3. 41 – 37　18×27　　4. 31×22　42×31

5. 36×20 +

87：1. 36 – 31　23×25　　2. 33 – 28　22×42

3. 31×15 +

88：1. 29 – 24　19×30　　2. 40 – 34　30×39

3. 49 – 43　39×48　　4. 38 – 33　48×22

5. 28×10 +

89：1. 32 – 28　21×43

（1. …23×43　2. 33 – 28　21×23　3. 30 – 24 +）

2. 28 – 22　18×27　　3. 30 – 24　19×30

4. $42-38$ 43×32 5. $37\times$ $6+$

90：1. $25-20$ $15\times$ 3 2. 39×28 18×29

3. $28-22$ 17×28 4. $26-21$ 16×27

5. $31\times$ $4+$

91：1. $39-34$ 26×48

（1. …26×46 2. $28-22$ 17×48 3. $40-35$ 46×19

4. $35\times$ $2+$） 2. $28-22$ 17×46

3. $40-35$ 30×39 4. $49-43$ 46×19

5. 43×34 48×30 6. $35\times$ $2+$

92：1. $39-33$ 28×39 2. $48-43$ 39×48

3. $35-30$ 48×22 4. $30\times10+$

93：1. $38-32$ 28×48 2. $39-34$ 48×30

3. $40-34$ 30×21 4. $26\times10+$

94：1. $28-23$ 19×37 2. $29-24$ 20×29

3. 33×24 17×28 4. $48-42$ 37×48

5. $38-32$ 48×19 6. $32\times$ $1+$

95：1. $43-39$ 22×31 2. $35-30$ 24×44

3. 33×22 44×33 4. $38\times$ $7+$

96：1. $26-21$ 17×26 2. $27-21$ 26×17

3. $32-28$ 23×43 4. 34×21 43×34

5. $40\times18+$

97：1. $38-32$ 27×38 2. $47-42$ 38×47

3. $28-22$ 47×15 4. $34-29$ 15×18

5. $23\times$ $5+$

98：1. $23-19$ 14×32 2. $33-28$ 32×23

3. $39-34$ 17×28 4. $34-30$ 25×34

　　　　5. 40 － 16 ＋

　99：1. 22 － 18　13×31　　2. 29 － 24　20×18

　　　　3. 28 － 23　19×28　　4. 33× 4 ＋

100：1. 22 － 17　11×22　　2. 33 － 28　22×24

　　　　3. 44 － 40　35×44　　4. 43 － 39　44×33

　　　　5. 38× 7 ＋

101：1. 33 － 28　22×33　　2. 29×38　20×29

　　　　3. 38 － 33　29×38　　4. 37 － 32　38×27

　　　　5. 31× 2 ＋

102：1. 25 － 20　14×25

　　　（1. ⋯15×24　　2. 29×9　13× 4　　3. 26 － 21）

　　　　2. 29 － 23　28×19　　3. 38 － 32　27×29

　　　　4. 34× 5 ＋

103：1. 28 － 22　18×27　　2. 38 － 32　27×38

　　　　3. 29 － 23　20×18　　4. 39 － 33　38×29

　　　　5. 34× 5 ＋

104：1. 29 － 23　18×29　　2. 28 － 23　29×18

　　　　3. 37 － 31　26×28　　4. 33×11　16×7

　　　　5. 39 － 34　20×29　　6. 34× 1 ＋

105：1. 36 － 31　27×36　　2. 47 － 41　36×47

　　　　3. 34 － 29　47×24　　4. 30× 6 ＋

106：1. 28 － 22　19×30　　2. 29 － 24　30×19

　　　　3. 27 － 21　26×28　　4. 32× 3 ＋

107：1. 29 － 23　20×27　　2. 23× 1 ＋

108：1. 24 － 19　13×24　　2. 28 － 22　17×39

　　　　3. 49 － 43　24×31　　4. 43× 1 ＋

109：1. 37－31　26×37　　2. 47－41　37×46
　　　3. 40－35　46×30　　4. 34×　1＋
110：1. 25－20　19×30　　2. 33－28　15×42
　　　3. 28×　6＋
111：1. 30－24　20×29　　2. 33－31　17×36
　　　3. 47－41　36×47　　4. 42－37　47×33
　　　5. 39×10＋
112：1. 38－32　27×47　　2. 39－33　47×29
　　　3. 43－38　29×31　　4. 36×16＋
113：1. 33－28　23×41　　2. 42－37　41×32
　　　3. 34－29　24×42　　4. 48×　6＋
114：1. 37－32　27×29　　2. 39－33　28×39
　　　3. 43×21＋
115：1. 25－20　28×30　　2. 38－33　15×24
　　　3. 33－28　22×33　　4. 31×　4＋
116：1. 37－32　27×29　　2. 26－21　17×26
　　　3. 36－31　26×37　　4. 47－42　37×48
　　　5. 39－34　48×30　　6. 25×　5＋
117：1. 32－28　26×37　　2. 28－23　18×29
　　　3. 35－30　24×35　　4. 48－42　37×39
　　　5. 44×　4＋
118：1. 37－31　26×48　　2. 33－28　22×42
　　　3. 43－38　42×33　　4. 39×28　48×30
　　　5. 35×　4＋
119：1. 27－22　18×16　　2. 33－28　23×32
　　　3. 43－38　32×34　　4. 40×　7＋

120：1. 40－34　30×39　　2. 48－43　39×48
　　　3. 38－33　48×22　　4. 28×10＋

121：1. 33－28　23×21　　2. 39－33　30×28
　　　3. 37－31　26×37　　4. 41× 5＋

122：1. 27－21　17×26　　2. 32－28　23×43
　　　3. 39×48　30×28　　4. 36－31　26×37
　　　5. 41× 1＋

123：1. 43－39　34×43　　2. 35－30　24×35
　　　3. 49－44　16×27　　4. 38×49　27×38
　　　5. 42×15＋

124：1. 37－31　26×37　　2. 29－23　18×38
　　　3. 39－33　38×29　　4. 34× 3　22×33
　　　5. 　3× 8＋

125：1. 30－24　19×30　　2. 37－31　26×37
　　　3. 48－42　37×48　　4. 38－32　48×23
　　　5. 28× 6＋

126：1. 38－32　27×38　　2. 29－24　19－30
　　　3. 44－39　38×29　　4. 40－34　29×40
　　　5. 45× 5＋

127：1. 26－21　17×26　　2. 27－22　18×27
　　　3. 33－28　23×32　　4. 43－39　32×34
　　　5. 40× 7＋

128：1. 32－28　23×21　　2. 33－28　22×33
　　　3. 31－27　21×32　　4. 43－38　32×43
　　　5. 49× 9＋

129：1. 33－28　23×21　　2. 34－29　24×42

3. 41 – 37　42×31　　　4. 36×20 +

130：1. 34 – 29　23×25　　2. 33 – 28　22×44

　　　3. 27 – 22　18×27　　4. 43 – 39　44×33

　　　5. 38×　7 +

131：1. 26 – 21　17×48　　2. 33 – 29　24×44

　　　3. 27 – 21　48×30　　4. 35×　2　16×27

　　　5. 2×　7 +

132：1. 27 – 21　16×27　　2. 28 – 22　27×18

　　　3. 29 – 23　18×29　　4. 33×　4 +

133：1. 27 – 22　18×27　　2. 32×21　26×17

　　　3. 28 – 23　19×28　　4. 33×11　　6×17

　　　5. 44 – 40　35×33　　6. 38×　7 +

134：1. 44 – 40　35×44　　2. 39×50　30×48

　　　3. 29 – 24　48×22　　4. 28×10 +

135：1. 34 – 30　25×34　　2. 28 – 22　17×28

　　　3. 32×23　19×28　　4. 38 – 33　28×48

　　　5. 44 – 39　48×44　　6. 50×　6 +

136：1. 28 – 23　35×44　　2. 32 – 27　22×42

　　　3. 23 – 19　14×23　　4. 36 – 31　26×37

　　　5. 38 – 32　37×28　　6. 33×　2　44×33

　　　7. 47×　9 +

137：1. 33 – 28　22×44　　2. 27 – 22　18×27

　　　3. 16 – 11　　7×16　　4. 43 – 39　44×33

　　　5. 38×　7 +

138：1. 34 – 30　25×32　　2. 33 – 28　22×33

　　　3. 21 – 17　12×21　　4. 16×　9 +

139：1. 28－23　18×29　　2. 37－32　26×46
　　　3. 39－34　46×30　　　25×　1＋

140：1. 44－40　35×44　　2. 33－28　44×31
　　　3. 28×10＋

141：1. 27－21　16×27　　2. 32×12　18×　7
　　　3. 33－29　24×33　　4. 38×18　13×22
　　　5. 37－31　26×48　　6. 30－25　48×30
　　　7. 35×　4＋

142：1. 27－22　18×27　　2. 33－29　24×33
　　　3. 38×18　13×22　　4. 37－31　26×48
　　　5. 30－25　48×30　　6. 35×　2＋

143：1. 23－19　21×14　　2. 34－30　25×34
　　　3. 39×10＋

144：1. 37－31　26×48　　2. 27－22　48×45
　　　3. 22×　4　45×18　　4.　4×31＋

145：1. 25－20　14×25　　2. 23－19　13×24
　　　3. 29×20　25×14　　4. 37－31　26×37
　　　5. 38－32　37×18　　6. 33×　2＋

146：1. 28－22　27×18　　2. 23－19　13×24
　　（2. 14×23　3. 36－31　26×37　4. 38－32＋）
　　　3. 29×20　15×24　　4. 36－31　26×37
　　　5. 38－32　37×28　　6. 33×　2＋

147：1. 32－28　26×37　　2. 23－19　13×24
　　　3. 27－21　16×27　　4. 28－22　27×18
　　　5. 38－32　37×28　　6. 33×　4＋

148：1. 34－30　23×25　　2. 32×14　20×9

3. 35－30　25×34　　4. 43－39　34×43

5. 42－38　43×32　　6. 37× 6＋

149：1. 30－24　19×30　　2. 25－20　15×24

3. 34×25　23×34　　4. 39×17＋

150：1. 30－24　19×30　　2. 36－31　26×37

3. 41×23　18×29　　4. 33×35＋

151：1. 31－27　21×32　　2. 39－33　28×30

3. 35×24　23×24　　4. 24－20　15×34

5. 43－38　32×43　　6. 48×10＋

152：1. 26－21　16×27　　2. 37－31　27×36

3. 47－41　36×47　　4. 44－39　47×24

5. 30×17　11×22　　6. 39－33　28×30

7. 35× 4＋

153：1. 28－23　17×19　　2. 29－24　19×39

3. 38－33　39×28　　4. 32×14＋

154：1. 32－27　21×23　　2. 29×18　17×28

3. 40－35　13×22　　4. 38－33　28×30

5. 35× 4＋

155：1. 26－21　16×18　　2. 28－23　19×37

3. 30×19　13×24　　4. 38－32　37×28

5. 33× 4＋

156：1. 27－21　16×49　　2. 22－18　49×24

3. 18×16＋

157：1. 33－29　18×27　　2. 29×18　13×22

3. 38－32　27×38　　4. 48－43　38×29

5. 25× 3＋

158：1. 32－28　23×21　　2. 26×17　18×27
　　　3. 50－45　12×21　　4. 38－32　27×40
　　　5. 45×　1＋
159：1. 26－21　17×21　　2. 27－21　26×17
　　　3. 32－28　23×32　　4. 34×21＋
160：1. 27－22　18×27　　2. 36－31　27×47
　　　3. 49－44　47×33　　4. 39×26＋
161：1. 35－30　26×28　　2. 38－33　29×38
　　　3. 48－43　38×49　　4. 30－24　19×30
　　　5. 40－35　49×29　　6. 35×　2＋
162：1. 37－31　26×37　　2. 22－17　12×32
　　　3. 43－38　32×34　　4. 40×20　14×25
　　　5. 23×　3＋
163：1. 34－30　25×23　　2. 41－36　20×29
　　　3. 38－33　29×38　　4. 37－32　38×27
　　　5. 31×　4＋
164：1. 31－26　19×30　　2. 26×17　12×21
　　　3. 39－34　30×39　　4. 29－24　20×29
　　　5. 28－23　29×18　　6. 38－33　39×28
　　　7. 32×　1＋
165：1. 26－21　20×29　　2. 21－17　12×32
　　　3. 37×19　13×24　　4. 34×　1＋
166：1. 32－28　19×30　　2. 28×17　12×21
　　　3. 39－34　30×28　　4. 29－24　20×29
　　　5. 38－33　29×38　　6. 43×　1＋
167：1. 28－23　19×39　　2. 26－21　16×27

3. 36－31　27×36　　4. 47－41　36×47

5. 49－43　47×33　　6. 29×38　20×29

7. 43× 1＋

168：1. 37－32　26×28　　2. 29－23　28×30

3. 34×23＋

169：1. 34－30　25×41　　2. 36×47　28×39

3. 40－34　39×30　　4. 35×11＋

170：1. 30－24　19×30　　2. 25－20　15×24

3. 34×25　23×34　　4. 39× 8　3×12

5. 33－28　22×33　　6. 31× 4＋

171：1. 38－32　27×38　　2. 34－30　23×34

3. 30×39　38×29　　4. 37－31　26×48

5. 39－34　48×30　　6. 25× 1＋

172：1. 27－22　18×27　　2. 23－18　12×32

3. 34－30　25×23　　4. 42－37　20×38

5. 37×10　15× 4　　6. 43×14＋

173：1. 37－32　28×48　　2. 38－32　48×37

3. 41× 5＋

174：1. 27－22　18×27　　2. 34－30　35×24

3. 29－23　9－14　　4. 23×18　13×22

5. 28× 6＋

175：1. 34－30　26×37　　2. 39－34　28×39

3. 47－41　37×46　　4. 38－32　46×38

5. 34× 5＋

176：1. 32－27　21×23　　2. 30－24　19×30

3. 25－20　15×24　　4. 34×25　23×34

　　　5. 39× 6 +

177：1. 27－21　12×21　　2. 27×7　　2×11

　　　3. 48－42　18×27　　4. 32×21　23×41

　　　5. 21－17　11×22　　6. 42－37　41×32

　　　7. 38×29 +

178：1. 39－34　30×39　　2. 43×23　19×28

　　　3. 16－11　 7×27　　4. 38－32　28×37

　　　5. 42×11 +

179：1. 27－22　18×27　　2. 36－31　27×36

　　　3. 47－42　36×47　　4. 37－31　26×48

　　　5. 38－33　47×29　　6. 39－34　48×30

　　　7. 25× 1 +

180：1. 28－23　19×28　　2. 33×22　19×47

　　　3. 31－26　47×24　　4. 26×30 +

181：1. 34－30　25×34　　2. 33－29　34×23

　　　3. 28×19　26×28　　4. 38－32　28×37

　　　5. 42×31　13×24　　6. 27－21　16×27

　　　7. 31× 2 +

182：1. 25－20　14×25　　2. 29×24　19×30

　　　3. 37－31　26×48　　4. 43－38　48×34

　　　5. 33－29　34×23　　6. 28× 6 +

183：1. 25－20　14×25　　2. 28－22　17×28

　　　3. 32×14　 9×20　　4. 27－22　18×27

　　　5. 37－31　27×36　　6. 47－41　36×47

　　　7. 33－29　47×24　　8. 34－30　25×34

　　　9. 39× 6 +

184：1. 28－23　18×29　　2. 33×13　9×18

　　　3. 30－24　20×29　　4. 37－31　26×37

　　　5. 48－42　37×48　　6. 39－34　48×30

　　　7. 25× 1＋

185：1. 28－23　 8－12　　2. 33－28　22×24

　　　3. 30×19　18×29　　4. 25－20!! 14×23

　　　5. 20－14　 9×20　　6. 38－32　27×38

　　　7. 42× 4＋

186：1. 28－23　19×46　　2. 29－23　46×19

　　　3. 36－31　26×37　　4. 33－28　19×32

　　　5. 38× 9　14× 3　　6. 48－42　37×39

　　　7. 40－34　39×30　　8. 35× 4＋

187：1. 37－31　26×46　　2. 28－23　46×24

　　　3. 29× 9　21×43　　4. 23× 5　3×14

　　　5. 5×49＋

188：1. 35－30　23×34　　2. 25－20　15×35

　　　3. 39×30　35×24　　4. 33－28　22×33＋

189：1. 31－27　22×42　　2. 36－31　26×28

　　　3. 33×15　42×33　　4. 39×19＋

190：1. 34－29　23×34　　2. 39×30　25×34

　　　3. 33－28　22×33　　4. 27－22　18×36

　　　5. 44－39　33×44　　6. 49× 7＋

191：1. 33－28　22×44　　2. 27－22　18×27

　　　3. 43－39　44×33　　4. 38×20　27×47

　　　5. 20－14　19×10　　6. 30－24　47×20

　　　7. 25× 5＋

192：1. 35－30　16×27　　2. 30－24　19×30

3. 34－29　23×34　　4. 38－32　27×29

5. 43－38　34×32　　6. 37×10　4×15

7. 25×1＋

193：1. 29－24　19×30　　2. 37－31　26×37

3. 48－42　37×48　　4. 38－32　48×34

5. 33－29　34×23　　6. 28×6＋

194：1. 27－21　17×26　　2. 36－31　26×28

3. 33×22　18×27　　4. 44－40　35×33

5. 38×7　2×11　　6. 16×7＋

195：1. 34－29　23×34　　2. 39×30　25×34

3. 43－39　34×32　　4. 37×8　13×2

5. 16－11　6×17　　6. 21×3＋

196：1. 27－22　18×27　　2. 37－31　26×48

3. 29－23　48×30　　4. 35×13　8×19

5. 23×5＋

197：1. 28－23　19×39　　2. 30×19　14×23

3. 38－33　39×28　　4. 16－11　7×16

5. 27－21　16×38　　6. 42×2＋

198：1. 31－27　22×31　　2. 28－23　19×37

3. 38－32　37×28　　4. 33×11　16×7

5. 35－30　24×33　　6. 42－38　33×42

7. 48×10＋

199：1. 28－23　18－40　　2. 33－28　22×33

3. 38×20　25×14　　4. 36－31　26×28

5. 50－44　40×38　　6. 42×15＋

200：1. 37－31　26×28　　2. 27－22　18×27
　　　3. 29×20　15×24　　4. 25－20　24×25
　　　5. 38－33　28×30　　6. 35× 2 ＋
201：1. 31－27　18×29　　2. 27－21　26×17
　　　3. 40－34　29×40　　4. 28－23　19×28
　　　5. 33× 2 ＋
202：1. 32－27　26×37　　2. 27－21　17－26
　　　3. 28－22　19×17　　4. 38－32　37×28
　　　5. 33× 2 ＋
203：1. 37－31　26×19　　2. 43－38　21×34
　　　3. 40× 7 ＋
204：1. 43－38　18×29　　2. 28－23　29×18
　　　3. 32－28　21×34　　4. 40× 9 ＋
205：1. 39－33　28×39　　2. 48－43　39×48
　　　3. 21－16　48×31　　4. 16×36 ＋
206：1. 29－23　18×29　　2. 30－24　29×20
　　　3. 38－33　28×39　　4. 48－43　39×48
　　　5. 42－38　48×31　　6. 36× 7 ＋
207：1. 37－31　28×48　　2. 34－30　48×34
　　　3. 30×17　11×22　　4. 27×40 ＋
208：1. 39－33　28×39　　2. 48－42!!　39×48
　　　3. 34－29　23×25　　4. 32－28　22×33
　　　5. 38× 9　13× 4　　6. 40－34　48×30
　　　7. 35× 2 ＋
209：1. 28－23　17×19　　2. 39－33　30×28
　　　3. 32× 5 ＋

210：1. 25－20　15×24　　2. 34－29　24×33

　　　3. 28×39　17×28　　4. 32× 5＋

211：1. 28－23　19×17　　2. 37－31　26×28

　　　3. 33×22　17×28　　4. 34－30　25×34

　　　5. 39× 6＋

212：1. 28－23　17×19　　2. 26－21　16×27

　　　3. 38－32　27×47　　4. 48－43　47×29

　　　5. 34× 1＋

213：1. 38－33　29×49　　2. 39－33　49×16

　　　3. 42－38　16×30　　4. 35× 4＋

214：1. 26－21　17×26　　2. 37－32　26×39

　　　3. 43×14＋

215：1. 23－19　13×24　　2. 39－34　30×17

　　　3. 27－21　16×27　　4. 31× 4＋

216：1. 37－31　28×37　　2. 38－33　29×47

　　　3. 31×42　47×21　　4. 26×10＋

217：1. 27－21　16×27　　2. 28－22　17×28

　　　3. 24－19　13×33　　4. 34－29　33×24

　　　5. 37－32　27×38　　6. 42× 4＋

218：1. 24－19　13×24　　2. 27－22　18×27

　　　3. 29×18　12×23　　4. 33－29　24×33

　　　5. 39×10＋

219：1. 34－30　25×34（1. …23×34　2. 33－28）

　　　2. 39×30　23×25　　3. 33－28　20×29

　　　4. 27－22　18×27　　5. 38－33　29×38

　　　6. 43× 1＋

220：1. 24－19　14×23　　2. 37－31　26×28
　　　3. 33×22　18×27　　4. 34－30　25×34
　　　5. 40×16＋
221：1. 29－23　18×29　　2. 38－32　29×49
　　　3. 41－37　49×19　　4. 27－22　17×28
　　　5. 32×　1＋
222：1. 30－24　19×30　　2. 29－24　30×19
　　　3. 38－32　27×29　　4. 26－21　16×27
　　　5. 37－32　27×38　　6. 42×2＋
223：1. 38－32　27×29　　2. 26－21　17×26
　　　3. 36－31　26×48　　4. 39－34　48×30
　　　5. 25×3＋
224：1. 32－28　20×38　　2. 28×17　12×32
　　　3. 39－33　38×29　　4. 39×5＋
225：1. 34－30　25×34　　2. 43－39　34×32
　　　3. 37×17　12×21　　4. 23×5＋
226：1. 23－19　14×23　　2. 28×8　　2×13
　　　3. 34－30　25×23　　4. 33－28　20×29
　　　5. 28×　8　12×　3　　6. 27－21　16×27
　　　7. 32×34＋
227：1. 36－31　27×36　　2. 29－23　18×29
　　　3. 38－32　29×27　　4. 47－41　36×38
　　　5. 43×　1＋
228：1. 38－32　27×49　　2. 28－23　49×24
　　　3. 29×27　19×28　　4. 33×　2＋
229：1. 34－30　25×34　　2. 24－19　13×33

3. 40×38　18×29　　4. $27 - 21$　16×27

5. 32×21　26×17　　6. $38 - 33$　29×38

7. $37 - 32$　38×27　　8. $31 \times 4 +$

230：1. $34 - 29$　23×34　　2. 39×30　28×48

3. $38 - 33$　25×34　　4. $33 - 28$　22×33

5. 31×2　48×31　　6. $26 \times 37 +$

231：1. $36 - 31$　27×47　　2. $38 - 33$　47×24

3. 29×9　13×4　　4. $33 \times 2 +$

232：1. $27 - 21$　16×27　　2. $23 - 18$　12×34

3. $48 - 43$　20×29　　4. $38 - 33$　29×38

5. $43 \times 5 +$

233：1. $36 - 31$　27×36　　2. $47 - 42$　36×38

3. $43 \times 3 +$

234：1. $25 - 20$　14×34　　2. 40×18　13×22

3. $33 - 29$　24×33　　4. $39 \times 26 +$

235：1. $27 - 22$　18×27　　2. 32×21　26×17

3. $28 - 22$　17×28　　4. $37 - 32$　28×37

5. $47 - 42$　37×48　　6. $44 - 40$　48×34

7. $40 \times 16 +$

236：1. $25 - 20$　14×25　　2. $29 - 23$　18×40

3. 35×44　25×34　　4. $33 - 29$　34×23

5. $28 \times 6 +$

237：1. $27 - 22$　18×27　　2. $28 - 23$　19×39

3. $38 - 33$　27×47　　4. 33×44　47×24

5. $30 \times 6 +$

238：1. $29 - 23$　18×29　　2. 33×24　19×30

3. 28－22　17×28　　4. 26－21　16×27

5. 38－32　27×40　　6. 45× 3 +

239：1. 30－24　20×29　　2. 39－33　29×38

3. 47－42　38×47　　4. 48－42　47×31

5. 37×10 +

240：1. 25－20　14×25　　2. 34－29　25×23

3. 28×19　13×24　　4. 37－31　26×28

5. 27－22　18×27　　6. 38－32　28×37

7. 42× 4 +

241：1. 29－23　18×29　　2. 36－31　26×46

3. 35－30　24×44　　4. 33×15　46×23

5. 43－39　44×33　　6. 43× 7 +

242：1. 32－28　22×24　　2. 44－40　35×33

3. 38× 9 +

243：1. 25－20　14×25　　2. 32－27　21×32

3. 37×19　26×46　　4. 38－32　46×48

5. 30－24　48×30　　6. 29－23　18×20

7. 35× 4　13×24　　8. 4×15 +

244：1. 34－30　35×24　　2. 28－23　18×29

3. 39－34　29×49　　4. 33－28　22×33

5. 38× 9　 4×13　　6. 41－37　49×27

7. 37－31　26×37　　8. 42× 2 +

245：1. 30－24　19×39　　2. 29－23　18×38

3. 44×33　38×29　　4. 28－22　17×28

5. 26－21　16×27　　6. 31× 4 +

246：1. 25－20　14×25　　2. 27－22　18×38

 3. 29×　7　38×29　　4. 34×12　25×45

 5.　7－　2＋

247：1. 23－19　14×23　　2. 34－29　23×34

 3. 39×30　25×34　　4. 43－39　34×32

 5. 37×　6＋

248：1. 25－20　18×29　　2. 20－14　10×19

 3. 35－30　24×44　　4. 33×　2　44×31

 5. 36×　7＋

249：1. 25－20　15×33　　2. 34－29　33×24

 3. 30×26＋

250：1. 33－29　24×44　　2. 43－39　44×33

 3. 28×39　17×28　　4. 32×　5＋

251：1. 29－24　18×27　　2. 33－29　30×19

 3. 28－23　19×28　　4. 29－24　20×29

 5. 34×　3＋

252：1. 34－30　25×23　　2. 22－18　13×22

 3. 33－29　22×24　　4. 44－40　35×33

 5. 42－38　33×31　　6. 36×　9＋

253：1. 27－21　16×18　　2. 32－27　23×21

 3. 26×17　12×21　　4. 34×　1＋

254：1. 33－28　22×33　　2. 35－30　24×44

 3. 50×　8　　2×13　　4. 38－33　29×27

 5. 31×　2＋

255：1. 25－20　14×34　　2. 38－33　29×38

 3. 40×29　23×34　　4. 27－21　38×27

 5. 21×　5＋

256：1. 32－28　23×34　　2. 27－22　18×27
　　　3. 37－32　27×38　　4. 42× 4＋

257：1. 24－19　13×24　　2. 26－21　16×27
　　　3. 38－32　27×38　　4. 33×42　24×33
　　　5. 39×10＋

258：1. 33－28　26×37　　2. 24－19　14×23
　　　3. 28×19　37×28　　4. 19－13　8×19
　　　5. 29－23　18×29　　6. 34× 5＋

259：1. 34－30　25×23　　2. 28×19　20×29
　　　3. 44－39　13×24　　4. 39－33　29×38
　　　5. 37－31　26×28　　6. 43× 5＋

260：1. 29×23　18×27　　2. 42－38　20×29
　　　3. 28－22　27×18　　4. 36－31　26×37
　　　5. 38－32　37×28　　6. 39－33　28×39
　　　7. 43× 5＋

261：1. 25－20　14×25　　2. 34－30　25×34
　　　3. 39×19　13×24　　4. 33－28　22×33
　　　5. 38×20　15×24　　6. 26－21　17×26
　　　7. 37－31　26×37　　8. 42× 4＋

262：1. 35－30　24×35　　2. 34－30　35×24
　　　3. 28－23　18×29　　4. 38－33　29×38
　　　5. 43× 1＋

263：1. 28－23　19×28　　2. 39－33　28×30
　　　3. 35×24　20×29　　4. 38－33　29×38
　　　5. 43× 1＋

264：1. 33－28　22×33　　2. 31×13　8×19

3. $38 \times 16 +$

265：1. $36 - 31$　27×36　　2. $26 - 21$　17×26

　　3. $37 - 31$　26×46　　4. $38 - 32$　46×28

　　5. $33 \times \ 4 +$

266：1. $38 - 32$　27×38　　2. $26 - 21$　17×26

　　3. $48 - 42$　38×47　　4. $40 - 35$　47×24

　　5. $30 \times \ 6 +$

267：1. $49 - 44$　29×49　　2. $43 - 39$　49×32

　　3. $37 \times \ 8$　$13 \times \ 2$　　4. $31 \times 24 +$

268：1. $26 - 21$　17×26　　2. 28×17　12×21

　　3. $30 - 24$　19×30　　4. $40 - 34$　30×28

　　5. $38 - 32$　27×38　　6. $43 \times \ 1 +$

269：1. $33 - 28$　23×32　　2. $30 - 24$　20×29

　　3. 34×23　18×29　　4. $26 - 21$　27×16

　　5. $38 \times 20 +$

270：1. $26 - 21$　17×37　　2. $48 - 42$　37×48

　　3. $33 - 29$　24×33　　4. $39 \times \ 8$　$13 \times \ 2$

　　5. $30 - 25$　48×30　　6. $35 \times 31 +$

271：1. $34 - 29$　23×34　　2. $38 - 32$　27×29

　　3. $43 - 38$　34×32　　4. $25 \times \ 5 +$

272：1. $36 - 31$　26×46　　2. $42 - 37$　46×23

　　3. 29×18　20×38　　4. $47 - 41$　13×22

　　5. $39 - 33$　38×29　　6. $34 \times \ 1 +$

273：1. $27 - 22$　18×27　　2. $23 - 19$　14×32

　　3. $34 - 30$　25×23　　4. $42 - 37$　20×29

　　5. $37 \times \ 6 +$

274：1. 39－33　28×30　　2. 35×24　23×34
　　　3. 42－38　20×29　　4. 38－33　29×38
　　　5. 43× 5＋

275：1. 34－29　23×34　　2. 39×30　28×48
　　　3. 42－38　48×25　　4. 35－30　25×32
　　　5. 37×28　22×33　　6. 31× 4＋

276：1. 37－32　27×40　　2. 35×44　24×35
　　　3. 31－27　22×31　　4. 33× 2＋

277：1. 39－34　28×39　　2. 50－44　39×50
　　　3. 43－39　50×24　　4. 30×10　15× 4
　　　5. 31×13＋

278：1. 38－33　29×38　　2. 28－23　19×28
　　　3. 27－22　28×17　　4. 37－32　38×27
　　　5. 31× 2＋

279：1. 27－21　16×29　　2. 28－23　19×28
　　　3. 39－33　29×38　　4. 43× 1＋

280：1. 29－24　30－35　　2. 45－40　35×22
　　　3. 32－28　19×39　　4. 28×10　 4×15
　　　5. 26－21　16×27　　6. 38－33　39×28
　　　7. 37－32　27×38　　8. 42× 4＋

281：1. 28－22　17×39　　2. 29－23　18×40
　　　3. 35×33　25×34　　4. 33－29　34×23
　　　5. 32－27　21×32　　6. 37× 6＋

282：1. 37－31　26×46　　2. 27－22　18×27
　　　3. 32×21　46×23　　4. 33－29　16×27
　　　5. 29×20　15×24　　6. 38－32　27×38

7. 39－33　38×29　8. 34× 5 +

283：1. 37－31　26×28　2. 27－21　16×27

3. 34－29　23×34　4. 30－24　19×30

5. 35×24　20×29　6. 39×30　28×39

7. 43× 1 +

284：1. 34－30　35×24　2. 29×20　14×25

3. 28－22　17×28　4. 32×14　 9×20

5. 27－21　16×27　6. 37×31　27×36

7. 47－41　36×47　8. 33－29　47×24

9. 44－40　45×34　10. 39× 6 +

285：1. 34－29　23×34　2. 39×30　25×34

3. 33－28　22×42　4. 43－38　42×33

5. 44－39　34×43　6. 49× 9 +

286：1. 35－30　25×34　2. 28－22　17×39

3. 26×17　12×21　4. 38－33　39×28

5. 32× 1 +

287：1. 25－20　14×34　2. 40×20　15×24

3. 28－23　18×29　4. 35－30　24×35

5. 33× 4 +

288：1. 44－40　26×28　2. 33×11　35×33

3. 38× 7 +

289：1. 34－29　23×34　2. 44－40　34×45

3. 39－34　30×28　4. 32× 5 +

290：1. 27－22　18×27　2. 33－29

3. 37－31 +

291：1. 29－24　 8－13　2. 32－28　23×32

$3.\ 34-29\quad 25\times23$ \qquad $4.\ 31-26\quad 19\times30$

$5.\ 26\times37+$

292：$1.\ 23-18\quad 13\times22$ \qquad $2.\ 35-30\quad 25\times23$

$3.\ 33-29\quad 23\times34$ \qquad $4.\ 39\times10+$

293：$1.\ 28-22\quad 17\times19$ \qquad $2.\ 39-34\quad 30\times39$

$3.\ 38-33\quad 39\times28$ \qquad $4.\ 32\times\ 5+$

294：$1.\ 27-21\quad 17\times26$ \qquad $2.\ 23-18\quad 13\times22$

$3.\ 28\times17\quad 11\times22$ \qquad $4.\ 37\times31\quad 26\times28$

$5.\ 38-32\quad 28\times37$ \qquad $6.\ 48-42\quad 37-48$

$7.\ 33-29\quad 24\times33$ \qquad $8.\ 39\times17\quad 48\times30$

$9.\ 35\times\ 2+$

295：$1.\ 37-32\quad 28\times37$ \qquad $2.\ 48-42\quad 37\times39$

$3.\ 34\times43\quad 25\times34$ \qquad $4.\ 35-30\quad 34\times25$

$5.\ 36-31\quad 19\times30$ \qquad $6.\ 21\times17\quad 12\times21$

$7.\ 26\times10+$

296：$1.\ 22-18\quad 13\times22$ \qquad $2.\ 31-27\quad 22\times31$

$3.\ 28-22\quad 17\times28$ \qquad $4.\ 32\times\ 5+$

297：$1.\ 30-24\quad 19\times39$ \qquad $2.\ 50-45\quad 39\times50$

$3.\ 29-23\quad 18\times29$ \qquad $4.\ 33\times13\quad 22\times42$

$5.\ 13-\ 8\quad 3\times12$ \qquad $6.\ 32-28\quad 50\times22$

$7.\ 41-37\quad 42\times31$ \qquad $8.\ 36\times27+$

298：$1.\ 30-24\quad 20\times29$ \qquad $2.\ 22-17\quad 11\times22$

$3.\ 37-31\quad 26\times28$ \qquad $4.\ 39-33\quad 28\times39$

$5.\ 43\times\ 3+$

299：$1.\ 17-12\quad 18\times7$ \qquad $2.\ 27-21\quad 16\times18$

$3.\ 32-28\quad 23\times32$ \qquad $4.\ 34\times\ 1+$

300：1. 32－28　23×32　　2. 22－17　11×31

　　　3. 26×28　16×27　　4. 28－23　19×28

　　　5. 39－33　28×39　　6. 43× 1＋

301：1. 47－41　36×47　　2. 32－27　31×33

　　　3. 29×38　47×20　　4. 25× 1＋

302：1. 26－21　17×26　　2. 37－32　26×28

　　　3. 38－33　29×38　　4. 42× 4＋

303：1. 33－28　23×32　　2. 34－30　25×23

　　　3. 47－42　20×29　　4. 31－27　22×31

　　　5. 26×10＋

304：1. 37－31　26×46　　2. 38－32　46×28

　　　3. 27－22　18×27　　4. 29×18　13×22

　　　5. 49－43　20×29　　6. 34× 1＋

305：1. 26－21　17×37　　2. 28×17　12×21

　　　3. 38－32　27×29　　4. 34× 1＋

306：1. 30－34　20×29　　2. 25－20　14×25

　　　3. 35－30　25×34　　4. 38－33　29×38

　　　5. 40×18　12×23　　6. 43× 1＋

307：1. 29－23　18×29　　2. 26－21　17×37

　　　3. 28× 8　 3×12　　4. 38－32　37×39

　　　5. 43× 5＋

308：1. 26－21　23×32　　2. 33－28　17×37

　　　3. 28×10　15× 4　　4. 42×13＋

309：1. 30－24　19×30　　2. 34－29　23×34

　　　3. 38－32　27×29　　4. 43－38　34×32

　　　5. 37×10　 4×15　　6. 25× 1＋

310：1. 26－21　17×26　　　2. 37－31　26×48

　　　3. 44－39　48×34　　　4. 40× 9　13× 4

　　　5. 36－31　27×36　　　6. 47－41　36×47

　　　7. 30－24　47×20　　　8. 25× 3＋

311：1. 29－23　18×40　　　2. 33－28　20×29

　　　3. 28×23　29×18　　　4. 39－34　40×29

　　　5. 38×33　29×38　　　6. 36－31　26×28

　　　7. 43× 5＋

312：1. 17－11　 7×27　　　2. 38－32　27×40

　　　3. 45× 3＋

313：1. 34－29　23×34　　　2. 36－31　27×36

　　　3. 47－41　36×47　　　4. 38×33　47×20

　　　5. 25× 5＋

314：1. 29－23　18×29　　　2. 33×24　22×35

　　　3. 32－28　20×29　　　4. 28－22　17×28

　　　5. 38－33　28×39　　　6. 43× 3＋

315：1. 34－30　24×35　　　2. 28－23　18×29

　　　3. 33×24　20×29　　　4. 37－31　26×28

　　　5. 38×33　29×38　　　6. 42×2＋

316：1. 26－21　17×26　　　2. 28×17　12×21

　　　3. 32－27　21×32　　　4. 41－37　32×41

　　　5. 42－37　41×32　　　6. 29－23　18×38

　　　7. 39－33　38×29　　　8. 34× 1＋

317：1. 29－24　30－35　　　2. 24－20　15×24

　　　3. 44－40　35×44　　　4. 28－22　17×28

　　　5. 33×22　44×33　　　6. 38×20　14×25

7. 27 – 21　26×28　　8. 32× 5 +

318：1. 35 – 30　24×35　　2. 45 – 40　35×44

　　　3. 27 – 22　17×28　　4. 33×22　44×33

　　　5. 38×29　18×27　　6. 29×16 +

319：1. 32 – 27　22×31　　2. 41 – 37　31×42

　　　3. 29 – 24　20×29　　4. 33×24　42×33

　　　5. 39×10 +

320：1. 30 – 24　20×27　　2. 26 – 21　17×26

　　　3. 37 – 31　26×37　　4. 42× 4 +

321：1. 25 – 20　14×34　　2. 43 – 39　34×43

　　　3. 28 – 23　19×39　　4. 38×33　39×28

　　　5. 32× 5 +

322：1. 30 – 24　19×28　　2. 27 – 22　18×27

　　　3. 32×21　16×27　　4. 37 – 32　28×37

　　　5. 42× 2 +

323：1. 25 – 20　14×25　　2. 37 – 32　28×37

　　　3. 38 – 32　37×28　　4. 29 – 23　18×38

　　　5. 43× 5 +

324：1. 26 – 21　16×27　　2. 37 – 32　28×37

　　　3. 42×22　18×27　　4. 25 – 20　14×25

　　　5. 34 – 30　25×34　　6. 40×16 +

325：1. 22 – 18　13×22　　2. 28×17　11×22

　　　3. 37 – 31　26×28　　4. 38 – 32　28×37

　　　5. 48 – 42　37×48　　6. 33 – 29　24×33

　　　7. 39×17　48×30　　8. 35× 2 +

326：1. 33 – 28　22×33　　2. 35 – 30　24×44

3. 50×19　13×24　　4. $26 - 21$　16×27

5. $31 \times 2 +$

327：1. $25 - 20$　14×25　　2. $39 - 33$　28×39

3. 34×43　25×34　　4. $27 - 22$　18×27

5. 32×21　16×27　　6. $38 - 32$　27×38

7. 42×24　19×30　　8. $40 \times 16 +$

328：1. $26 - 21$　24×35　　2. $25 - 20$　14×25

3. $40 - 34$　29×49　　4. $45 - 40$　35×33

5. 38×9　49×47　　6. $36 - 31$　47×27

7. 21×5　3×14　　8. $5 \times 35 +$

329：1. $24 - 19$　13×24　　2. $27 - 22$　18×27

3. 29×18　12×23　　4. $32 \times 1 +$

（1. $24 - 19$　2. $27 - 21$　3. 33×4　4. $39 \times 10 +$ ）

330：1. $29 - 23$　18×27　　2. $24 - 20$　15×24

3. $43 - 38$　22×33　　4. $38 \times 16 +$

331：1. $37 - 31$　26×28　　2. $27 - 22$　18×27

3. 29×9　20×29　　4. 34×12　8×17

5. $9 - 4 +$

332：1. $33 - 28$　22×44　　2. 31×22　18×27

3. $43 - 39$　44×24　　4. $34 - 30$　25×34

5. $40 \times 16 +$

333：1. $36 - 31$　27×36　　2. $47 - 41$　36×47

3. $30 - 24$　47×33　　4. 39×28　19×39

5. $28 \times 6 +$

334：1. $29 - 24$　19×30　　2. $34 - 29$　23×34

3. $33 - 29$　34×23　　4. $26 - 21$　27×16

 5. 31 – 27　22×33　　6. 39× 6 +

335：1. 27 – 22　18×27　　2. 23 – 19　14×23

 3. 29× 7　 2×11　　4. 24 – 19　13×24

 5. 28 – 22　27×18　　6. 37 – 31　26×28

 7. 33× 2 +

336：1. 28 – 22　17×37　　2. 42×31　26×37

 3. 47 – 41　37×46　　4. 33 – 28　46×23

 5. 27 – 22　18×27　　6. 29×20　15×24

 7. 38 – 32　27×38　　8. 39 – 33　38×29

 9. 34× 5 +

337：1. 26 – 21　16×27　　2. 32 – 21　17×26

 3. 28×17　12×21　　4. 37 – 31　26×37

 5. 38 – 32　37×28　　6. 33×15 +

338：1. 44 – 40　35×44　　2. 29 – 23　18×29

 3. 33×24　44×22　　4. 24 – 20　15×24

 5. 32 – 28　22×33　　6. 38×16 +

339：1. 25 – 20　14×25　　2. 37 – 31　26×46

 3. 29 – 23　17×26　　4. 23× 5　46×23

 5.　5× 6 +

340：1. 31 – 37　22×31　　2. 28 – 23　19×37

 3. 38 – 32　37×28　　4. 33×11　16× 7

 5. 34 – 30　25×34　　6. 39×37 +

341：1. 28 – 23　18×29　　2. 38 – 32　29×27

 3. 31×22　17×28　　4. 37 – 31　26×37

 5. 41× 5 +

342：1. 37 – 31　26×39　　2. 27 – 22　18×27

3. 29× 7　2×11　　4. 30－25　39×30

5. 35× 2＋

343：1. 34－29　24×44　　2. 25－20　14×25

3. 43－39　44×33　　4. 38×29　23×34

5. 32× 5＋

344：1. 27－22　18×27　　2. 32×21　17×26

3. 37－32　28×37　　4. 42×31　26×37

5. 48－42　37×48　　6. 38－33　48×34

7. 40×29＋

345：1. 22－18　12×23　　2. 34－30　25×34

3. 40×18　13×22　　4. 28× 6＋

346：1. 33－29　24×31　　2. 36×16　18×27

3. 35×24　20×29　　4. 39－33　29×38

5. 43× 1＋

347：1. 33－29　24×44　　2. 50×39　17×28

3. 27－21　16×27　　4. 36－31　27×36

5. 47－41　36×38　　6. 43× 5＋

348：1. 27－22　18×27　　2. 32×21　16×27

3. 38－33　29×49　　4. 42－38　49×32

5. 37×10＋

349：1. 27－22　18×27

（1. …17×28　2. 26－21　16×27　3. 37－32＋）

2. 25－20　14×34　　3. 38－33　29×28

4. 40×18　12×23　　5. 43× 1＋

350：1. 16－11　7×16　　2. 32－28　23×34

3. 44－39　29×47　　4. 40× 7　2×11

　　　　5. 25 － 20　　15×24　　　6. 39 － 33　　47×29

　　　　7. 35 － 30　　24×35　　　8. 27 － 22　　17×28

　　　　9. 26 － 21　　16×27　　　10. 31×　2 +

351：1. 35 － 30　　24×33　　　2. 41 － 37　　29×40

　　　　3. 38×29　　23×34　　　4. 32×　5 +

352：1. 37 － 31　　28×37　　　2. 38 － 32　　37×28

　　　　3. 25 － 20　　14×34　　　4. 27 － 22　　18×27

　　　　5. 31×24　　19×30　　　6. 40×16 +

353：1. 34 － 30　　25×34

　　　（1. …23×34　　2. 33 － 28　　20×29　　3. 28 － 22+）

　　　　2. 39×30　　23×25　　　3. 33 － 28　　20×29

　　　　4. 28 － 22　　17×28　　　5. 32×　1 +

354：1. 36 － 31　　26×37　　　2. 24 － 19　　13×24

　　　　3. 34 － 30　　25×23　　　4. 28×30　　37×28

　　　　5. 33×13　　 8×19　　　6. 27 － 22　　17×28

　　　　7. 30 － 24　　19×30　　　8. 39 － 33　　28×39

　　　　9. 43×　5 +

355：1. 34 － 30　　23×34

　　　（1. …25×34　　2. 39 － 30　　23×25　　3. 33 － 28+）

　　　　2. 40×29　　25×23　　　3. 33 － 28　　20×29

　　　　4. 28×19　　13×24　　　5. 39 － 33　　29×38

　　　　6. 37 － 31　　26×28　　　7. 43×　5 +

356：1. 24 － 20　　15×33　　　2. 39×19　　13×24

　　　　3. 32 － 28　　22×33　　　4. 26 － 21　　16×27

　　　　5. 37 － 31　　27×36　　　6. 42 － 38　　33×42

　　　　7. 47×38　　36×47　　　8. 38 － 33　　47×29

9. 34× 5 +

357：1. 28 – 23　18×29　　2. 33 – 28　22×33

3. 31×22　17×28　　4. 40 – 34　29×40

5. 38×16 +

358：1. 35 – 30　24×35　　2. 34 – 30　35×24

3. 28 – 23　18×29　　4. 33 – 28　22×33

5. 31×22　17×28　　6. 40 – 34　29×40

7. 38×16 +

359：1. 30 – 24　19×30　　2. 27 – 21　16×27

3. 36 – 31　27×47　　4. 26 – 21　17×26

5. 42 – 37　47×33　　6. 39× 6 +

360：1. 34 – 29　23×34　　2. 39×30　28×50

3. 38 – 33　50×28　　4. 26 – 21　17×37

5. 41× 1 +

361：1. 34 – 30　23×34　　2. 33 – 29　34×23

3. 26 – 21　17×26　　4. 37 – 32　28×37

5. 24 – 19　13×24　　6. 30× 6 +

362：1. 26 – 21　17×37　　2. 41×21　23×34

3. 21 – 17　12×21　　4. 30 – 24　20×29

5. 39×30　28×39　　6. 43×1 +

363：1. 26 – 21　17×26

（1. …16×27　2. 29 – 24　20×38　3. 43× 1 +）

2. 28×17　11×22　　3. 37 – 32　26×28

4. 29 – 24　20×38　　5. 43× 5 +

364：1. 26 – 21　16×27　　2. 32×21　17×26

3. 25 – 20　14×25　　4. 35 – 30　25×45

 5. 44 - 40　45×34　　6. 39×19 +

365：1. 32 - 28　23×32　　2. 37×17　11×22

　　　3. 26 - 21　16×27　　4. 36 - 31　27×36

　　　5. 33 - 28　22×33　　6. 42 - 38　33×42

　　　7. 47×38　36×47　　8. 30 - 24　47×20

　　　9. 25× 1 +

366：1. 32 - 27　21×34　　2. 39×30　35×24

　　　3. 33 - 28　22×33　　4. 38× 7 +

367：1. 34 - 30　25×23　　2. 28×10　4×15

　　　3. 37 - 31　26×28　　4. 33× 4 +

368：1. 36 - 31　27×36　　2. 23 - 18　12×23

　　　3. 33 - 28　23×32　　4. 38×18　13×22

　　　5. 37 - 31　36×27　　6. 30 - 24　20×29

　　　7. 39 - 33　29×38　　8. 43× 5 +

369：1. 39 - 33　28×48　　2. 30 - 25　48×30

　　　3. 35×24　23×45　　4. 25× 1 +

370：1. 34 - 30　25×23　　2. 24 - 19　13×24

　　　3. 27 - 21　16×27　　4. 38 - 32　27×38

　　　5. 42× 4 +

371：1. 27 - 22　17×28　　2. 37 - 31　28×37

　　　3. 38 - 32　37×28　　4. 26 - 21　16×27

　　　5. 31× 4 +

372：1. 33 - 28　22×44　　2. 32 - 27　21×32

　　　3. 43 - 39　44×33　　4. 29×27　20×29

　　　5. 34×23　18×29　　6. 27 - 21　16×27

　　　7. 31× 2 +

373：1. 35－30　24×35　　2. 33－29　22×24
　　　3. 31×22　17×28　　4. 44－40　35×33
　　　5. 38×16＋
374：1. 46－41　19×30　　2. 38－32　27×47
　　　3. 31－27　22×31　　4. 36×27　47×22
　　　5. 28－23　22×39　　6. 43× 3＋
375：1. 28－23　19×37　　2. 38－32　37×28
　　　3. 29－24　20×38　　4. 43× 1＋
376：1. 27－22　18×27　　2. 32×21　16×27
　　　3. 38－32　27×29　　4. 30－24　19×30
　　　5. 35× 4＋
377：1. 29－23　18×27　　2. 47－41　22×33
　　　3. 31×22　17×28　　4. 37－31　26×37
　　　5. 41× 5＋
378：1. 26－21　17×26　　2. 32－28　23×32
　　　3. 37×17　11×22　　4. 30－24　19×28
　　　5. 36－31　26×37　　6. 41× 1＋
379：1. 26－21　17×26　　2. 37－32　28×37
　　　3. 38－32　37×28　　4. 47－41　26×37
　　　5. 41× 5＋
380：1. 33－29　24×44　　2. 38－33　28×30
　　　3. 35× 4＋
381：1. 25－20　14×25　　2. 34－29　23×45
　　　3. 32×14　 9×20　　4. 44－40　45×34
　　　5. 39× 6＋
382：1. 33－29　22×44（1. …24×44　　2. 37－31＋）

2. 29×20　14×25　　3. $37 - 31$　26×30

4. $35 \times \ 2 +$

383：1. $29 - 23$　18×29　　2. $22 - 18$　13×22

　　　3. 28×17　11×22　　4. $37 - 31$　26×39

　　　5. $43 \times \ 5 +$

384：1. $38 - 33$　29×49　　2. $40 - 35$　49×29

　　　3. $27 - 21$　16×38　　4. $42 \times \ 4 +$

385：1. $34 - 30$　25×43　　2. 48×39　23×43

　　　3. $24 - 19$　13×24　　4. $44 - 39$　43×34

　　　5. 40×20　15×24　　6. $27 - 22$　17×39

　　　7. $38 - 33$　39×28　　8. $32 \times \ 5 +$

386：1. $29 - 23$　18×29　　2. 33×24　22×31

　　　3. 36×18　13×22　　4. $24 - 19$　14×23

　　　5. $35 - 30$　25×34　　6. $40 \times 27 +$

387：1. $37 - 32$　28×37　　2. $25 - 20$　14×34

　　　3. $43 - 39$　34×32　　4. $31 - 27$　22×31

　　　5. $35 - 30$　24×35　　6. $48 - 43$　37×39

　　　7. $44 \times \ 4$　35×44　　8. 26×19　17×26

　　　9. $\ 4 \times \ 6 +$

388：1. $32 - 27$　19×30　　2. 27×18　12×41

　　　3. $42 - 37$　41×32　　4. 38×27　26×37

　　　5. $36 - 31$　37×26　　6. $27 - 21$　16×27

　　　7. $29 - 24$　20×38　　8. $43 \times \ 5 +$

389：1. $34 - 30$　25×23　　2. $33 - 29$　23×34

　　　3. $28 - 22$　18×27　　4. 31×22　17×28

　　　5. $32 \times \ 5 +$

390：1. 26－21　17×26　　2. 27－22　18×27
　　　3. 37－31　26×37　　4. 41×21　16×27
　　　5. 33－29　24×33　　6. 38×16＋

391：1. 26－21　17×26　　2. 32－28　23×32
　　　3. 37×17　11×22　　4. 29－24　19×30
　　　5. 35×24　20×29　　6. 34× 1＋

392：1. 32－28　23×32　　2. 37×28　26×46
　　　3. 29－24　46×30　　4. 34× 3＋

393：1. 26－21　16×27　　2. 32×21　17×26
　　　3. 33－28　22×24　　4. 34－29　23×34
　　　5. 39× 6＋

394：1. 27－22　18×36　　2. 37－31　36×27
　　　3. 32×21　16×27　　4. 38－32　27×38
　　　5. 42× 4＋

395：1. 32－27　23×21　　2. 31－26　17×28
　　　3. 26× 8　 3×12　　4. 25－20　14×25
　　　5. 39－33　28×39　　6. 43× 3＋

396：1. 34－30　25×41　　2. 33－29　19×30
　　　3. 29－23　18×29　　4. 42－37　41×32
　　　5. 38× 7　 2×11　　6. 40－34　29×40
　　　7. 45× 5＋

397：1. 21－17　11×22　　2. 35－30　24×35
　　　3. 34－35　25×34　　4. 39×30　35×24
　　　5. 16－11　 7×16　　6. 38－33　28×48
　　　7. 49－44　48×31　　8. 36× 9＋

398：1. 22－18　13×22　　2. 37－31　26×19

3. $29-24$ 20×40 4. $44\times4+$

399：1. $27-22$ 18×27 2. 32×21 23×41

3. 36×47 16×36 4. $44-39$ 35×33

5. $38\times16+$

400：1. $27-22$ 18×36 2. $34-30$ 25×34

3. 40×9 3×14 4. $37-31$ 36×27

5. 32×12 7×18 6. $28-23$ 18×29

7. $35-30$ 24×35 8. $33\times13+$

常見病藥膳調養叢書

1 脂肪肝四季飲食
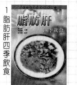
定價200元

2 高血壓四季飲食
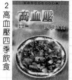
定價200元

3 慢性腎炎四季飲食
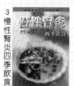
定價200元

4 高脂血症四季飲食

定價200元

5 慢性胃炎四季飲食

定價200元

6 糖尿病四季飲食

定價200元

7 癌症四季飲食

定價200元

8 痛風四季飲食

定價200元

9 肝炎四季飲食

定價200元

10 肥胖症四季飲食
定價200元

11 膽囊炎、膽石症四季飲食
定價200元

傳統民俗療法

1 神奇刀療法

定價200元

2 神奇拍打療法

定價200元

3 神奇拔罐療法
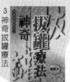
定價200元

4 神奇艾灸療法
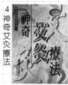
定價200元

5 神奇貼敷療法
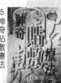
定價200元

6 神奇薰洗療法
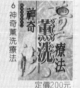
定價200元

7 神奇耳穴療法
定價200元

8 神奇指針療法

定價200元

9 神奇藥酒療法

定價200元

10 神奇藥茶療法

定價200元

11 神奇推拿療法

定價200元

12 神奇止痛療法

定價200元

13 神奇天然藥食物療法

定價200元

14 神奇新穴療法

定價200元

15 神奇小針刀療法

定價200元

16 神奇刮痧療法

定價200元

17 神奇氣功療法

定價200元

品冠文化出版社

休閒保健叢書

1 瘦身保健按摩術

定價200元

2 顏面美容保健按摩術

定價200元

3 足部保健按摩術

定價200元

4 養生保健按摩術

定價280元

5 頭部穴道保健術

定價180元

6 健身醫療運動處方

定價230元

7 實用美容美體點穴術

定價350元

8 中外保健按摩技法全集+VCD

定價550元

9 中醫三補養生神補食補藥補

定價300元

圍棋輕鬆學

1 圍棋六日通

定價160元

2 布局的對策

定價250元

3 定石的運用

定價280元

4 死活的要點

定價250元

5 中盤的妙手

定價300元

6 收官的技巧

定價250元

7 中國名手名局賞析

定價300元

8 日韓名手名局賞析

定價330元

9 圍棋石室藏機

定價250元

10 圍棋不傳之道

定價250元

11 圍棋出藍秘譜
定價250元

12 圍棋敲山震虎
定價280元

13 圍棋送佛歸殿

定價280元

象棋輕鬆學

1 象棋開局精要

定價280元

2 象棋中局薈萃

定價280元

3 象棋殘局精粹

定價280元

4 象棋精巧短局

定價280元

國家圖書館出版品預行編目資料

國際跳棋攻殺練習／楊永　常忠憲　張坦　編著
　　——初版，——臺北市，品冠文化，2010〔民 99.07〕
　　面；21 公分 ——（智力運動；2）
　　ISBN　978－957－468－753－4（平裝）

1. 棋藝

997.19　　　　　　　　　　　　　　　　99008360

國際跳棋攻殺練習

編　　著／楊　永　常忠憲　張　坦
責任編輯／范 孫 操
發 行 人／蔡 孟 甫
出 版 者／品冠文化出版社
社　　址／台北市北投區（石牌）致遠一路 2 段 12 巷 1 號
電　　話／（02）28233123・28236031・28236033
傳　　眞／（02）28272069
郵政劃撥／19346241
網　　址／www.dah-jaan.com.tw
E - mail／service@dah-jaan.com.tw
承 印 者／傳興印刷有限公司
裝　　訂／建鑫裝訂有限公司
排 版 者／弘益電腦排版有限公司
授 權 者／北京人民體育出版社
初版 1 刷／2010 年（民 99 年）7 月

　　　　　　　　　　　　　定　價／250 元

●本書若有破損、缺頁請寄回本社更換●

大展好書　好書大展
品嘗好書　冠群可期